旅遊糾紛與危機處理

蕭新浴
吳美惠
李宛芸

編著

全國法規資料庫

全華圖書股份有限公司

序言

　　旅遊糾紛與危機處理是一門重要課程，沒有實務經驗的人，想要學習或處理旅遊糾紛，只能在極為缺乏的資訊中摸索。本書從旅遊糾紛發生的原因談起，讓讀者學習如何防範旅遊糾紛的發生，亦可了解在事故發生之後，採取正確的處理方式，旨在引導消費者與旅遊業者遵守法規與契約，使旅遊行程更為順利，提升旅遊品質。

　　筆者任職旅行業多年，帶團足跡遍及 125 國，最讓我感到欣慰的是沒有一件旅遊糾紛，甚至在我擔任公司負責人時期，公司也不曾有客訴發生，而我們公司的經營理念是：「不甘平凡，追求卓越。」與本書主要目的「零客訴」相契合。

　　在擔任中華民國旅行業品質保障協會及臺北市旅行同業公會旅遊糾紛調解委員時，處理過琳瑯滿目的糾紛，無論是同業之間或旅行業者與旅客的糾紛，只要依規執行，皆能圓滿解決。癥結點在於，每個人對法規認知與權益維護等方面知識性不足，因此本書對於法規認知與維護權益上的相關內容多加著墨，將法規的內容解釋詳盡，解決讀者的疑惑，是最佳的學習教材。

　　書中每章皆有一篇「旅行大小事」，分享多年帶團實務經驗，是本書特色之一。筆者整理資料時發現，客訴態樣依序為：「服務態度、購物、專業」；而旅客感謝函依序則為：「服務態度、解說專業、緊急應變」，不管客訴態樣或感謝函，服務態度都排名第一。因此，讀者使用本書時，除建立對法規的認知、了解維護自身權益外，提升服務品質的觀念，對未來在任何工作崗位上，亦有很大的助益。雖然「旅遊糾紛」與「緊急事件處理」是兩回事，但同等重要，防範旅遊糾紛

的發生，預防重於處理是初衷，而緊急事件處理則是使命，皆需盡心盡力達成。

最後，特別感謝吳美惠秘書長及李宛芸經理，一起努力使得這本旅遊糾紛解方寶典，得以應運而生。吳美惠秘書長目前任職於中華民國旅行業品質保障協會，從事旅遊糾紛處理已超過 30 年，經手過的旅遊糾紛案件至少數萬件，著實累積相當多的實務經驗。感謝吳秘書長願將多年的處理經驗彙整寫出來，並提供許多法院的判決佐證，期盼讀者更能一目了然。

李宛芸經理目前任職旅行業，具有外語導遊與外語領隊執照，並曾榮獲觀光局 2019 年頒發最佳服務人員獎的殊榮，更是觀光局 2020 年辦理旅行業數位轉型課程的特聘講師，成績斐然，且年紀輕輕已經走訪世界 30 多國。再次向二位優秀夥伴的辛勞，致上最溫暖的謝意。

期盼本書對讀者、旅遊從業人員、旅遊消費者及旅行業者，有實質的助益。

蕭新浴 謹識

目錄

目錄

第七章　旅遊安全與緊急事件（含意外事故）處理

Contents

目錄

本書架構指引

旅行大小事

在進入每章內文前，皆有一篇與旅行團相關的小故事，為作者的眞實經歷，除引導讀者進入該章，也提高閱讀興趣。

小秘訣

小秘訣補充相關知識，延伸學習內容，讓讀者學習更全面。

動動腦

動動腦的小問題，配合書末「學習任務單」可讓讀者在課堂上討論，思考如何利用學習的知識，應用於生活與職場。

案例熱搜

每章皆有至少 5 則旅遊糾紛相關案例，搭配活潑生動的插圖與詳細的解說分析，帶領讀者融入案例情境。

旅聞特報

彙集旅遊糾紛相關新聞，結合時事，讓讀者了解職場上旅遊糾紛的問題及處理方式。

學後評量

書末附上各章學後評量，評量讀者是否理解各章內容。

Chapter 1

旅遊糾紛概述

精彩旅行的背後是分享，分享的背後是心靈成長

很多人最常問我的第一個問題是，在我去過的100多個國家中，最喜歡哪裡？通常我都會很堅定的回答「以色列」（圖1-1），而且我認為是一生中一定要去的地方。

以色列的土地面積約22,072平方公里，人口僅845萬人（僅占世界人口數的0.2%），卻有系統的培養菁英人才，誕生了162位諾貝爾獎得主（占諾貝爾獎數的1/5），領域範圍含括經濟、科學、物理、醫學、化學等，而被稱為「創新之國」，這是因為以色列的教育對造就菁英人才具有關鍵性影響。

作為世界三大宗教：伊斯蘭教、基督教及猶太教的聖地，以色列的每一寸泥土，似乎都埋藏著不同的歷史故事，多元種族、千年戰火與世代淚水，正是以色列獨有的美麗與哀愁。在以色列，不分男女，只要年滿18歲就要被徵召從軍21個月，因此能看到他們逛街時槍不離身的特殊風景。

初次造訪以色列時，即是一趟驚奇之旅，旅途中有軍人揮手搭便車，司機就會停下車子，讓穿軍服、帶槍的軍人坐上遊覽車，且他們還會很有禮貌地跟大家打招呼。在我們行程結束的前一天，帶我們觀光的遊覽車司機告訴我，明天不能帶我們了，因為他將被徵召上戰場。那次，我們還參觀了耶路薩冷(Jerusalem)的猶太人屠殺紀念館，看到好多男女士兵，參觀後都哭了，場景令人動容。

我喜歡有溫度的旅行，多次的感動自然化成記憶，讓旅行印象鮮活於腦海中。

圖1-1　以色列

旅遊糾紛，是指旅遊消費者與旅行業者、旅遊供應商之間因旅遊產生的契約糾紛。旅遊消費者指的是實際參與並接受旅遊服務的人；旅行業者是經營旅遊業務且向旅客提供旅遊服務的人；旅遊供應商則是指實際提供交通、遊覽、住宿、餐飲、娛樂、購物及旅遊景點等旅遊服務的人。

　　消費者參加團體旅遊應慎選旅行社，包括查詢旅行社有無領有旅行業執照、是否為中華民國旅行業品質保障協會會員等，出發前應參加行前說明會，保障自身權益及減少消費糾紛發生之可能，才能充分享受旅遊的樂趣。

　　近年來，觀光局與中華民國旅行業品質保障協會，為鼓勵推廣優質旅遊行程，提升旅遊品質，辦理金質旅遊行程選拔，秉持「價格合理、行程透明、服務滿意」的原則，協助業者全面提升旅遊品質，達到消費者與旅行業者互信雙贏，從而預先防範且降低旅遊糾紛的產生。

◎ 第一節　旅遊糾紛產生的原因

　　旅遊含括食、住、行、遊、購、娛等要素，旅行社、導遊、供應商、消費者之間，因對旅遊認知差異或不可抗力因素的見解有落差，造成旅遊糾紛的產生。

　　旅遊服務的無形性、不可儲存性及旅遊過程的流動性，使消費者購買前無法事先看到產品，而服務通常只是一種行為表現，因此具備一定的旅遊風險。關於旅遊糾紛產生的原因，可歸納為內部因素與外部因素，以下分別詳細說明：

一、內部因素

　　發生旅遊糾紛的內部因素為旅行業內部管理規範缺失，損害旅客合法權益，因而引起旅遊糾紛。「國內外代理商 (Local)」是指與旅行業存在合約關係，協助旅行業者履行旅遊合約義務，實際提供交通、遊覽、住宿、餐飲、娛樂等旅遊服務的人。即使旅行業販賣的自由行行程，旅客也可能在自行旅遊過程中與旅遊目的地經營者引發糾紛。

依據《旅行業管理規則》，綜合旅行業、甲種旅行業經營國人出國觀光團體旅遊，應慎選國外當地政府登記合格之旅行業，並應取得其承諾書或保證文件，始可委託其接待或導遊。國外旅行業違約，致旅客權利受損者，國內招攬之旅行業應負賠償責任。內部管理規範精要如：

1. 制定內勤作業規則：內勤工作人員發生作業疏失，或專業知識不足，以致訂房、訂餐安排失誤，因此訂定內勤標準作業流程(Standard Operation Procedure, SOP)益顯重要。

2. 服務品質管理：領隊、導遊人員未確實執行服務品質管理，如未經旅客同意臨時安排購物行程或強迫客人收小費等。導致客人抱怨，因此需加強內部在職訓練。

3. 其他：如未與旅客簽訂旅遊契約或旅遊保險等，不但違反《旅行業管理規則》，當發生意外事故或旅客投訴時，勢必將引起糾紛。

二、外部因素

旅遊地區發生事變，例如：疫情、動亂、天災等不可抗力因素，旅行業究竟能否出團？外交部及觀光局只能「建議國人不宜前往」，但旅行社機票、旅館等都已訂好且已事先付款（或訂金），取消出團除了需重新作業外，有些旅客假期也無法延期。另外，因旅客背景不同，對產品的認知與期盼也不同；在團體旅遊出發前，客人因故臨時取消，導致團體出團人數不足。上述兩種因素雖有《旅遊定型化契約》相關規定，但取消出團多少會造成損失，旅行業是否出團的確兩難。導致旅遊糾紛發生的外部因素精要如：

1. 消費者個人因素：旅客背景不同，對於違約事由與責任認定上亦有所差異，尤其在旅遊偏好及旅遊體驗認知上各有不同。例如：有些旅客喜歡吃中式料理，有的旅客則偏好國外當地料理。又如對旅遊品質不滿（如：娛樂設施、飯店設施及餐點不佳）

2. 出發前因故取消行程：旅客在出發前臨時有事或生病取消行程，遭罰違約金，導致旅客申訴。尤其近年來不少消費者會選擇廉價航空或酒店套裝行程，倘若

因臨時狀況欲取消旅遊行程，就會面臨繁瑣的解約過程，甚至於無法退票，或收取過高的手續費，因而產生糾紛。

3. 不可抗力因素：例如疫情、政變、動亂、天災、傳染病等，導致團體無法成行，或旅行社延期出發，但旅客因工作或假期原因無法配合，或在國外無法如期返國時，對於發生損失的費用，雙方無共識。畢竟旅行團體的業務涉及航空公司、旅館、餐廳及遊覽車等，團體出發前已預付部分團費或全額付清。

◎ 第二節　常見旅遊糾紛的對象

　　旅行社是串聯旅遊全程活動中各個要素的軸心，涉及各行業、多單位的產業，旅行社與旅遊供應商、代理商之間所簽訂的合約，內容須明確、具體，才能減少糾紛的產生。若旅行業內部管理無規範、損害消費者合法權益或履約不完全，就容易引發人身權益或財產利益相關的糾紛。

　　一般常見的旅遊糾紛對象如下：

（一）旅遊消費者（或企業）與旅行業者之間的糾紛

　　旅遊業的交易為事先收款，再履行契約。旅遊消費者與旅行業者，從決定參加旅遊開始（報名、付訂金）到行程結束，這其中的每個環節都緊緊相扣，會因各種因素而衍生出旅遊糾紛。

（二）旅行業者與旅行業者之間的同業糾紛

　　綜合旅行社與甲種旅行社之間常有業務往來，如客人轉讓、出團訂金等。2020年因新型冠狀病毒 (Covid-19) 疫情，許多旅行團體取消，導致機票或訂金無法取回，造成許多同業之間的糾紛。

（三）旅行業者與旅遊供應商之間的糾紛

　　旅行社與供應商（如航空公司、飯店等），會因班機取消之退費或旅館住宿房間的問題等，產生旅遊糾紛。

（四）旅行業者與國內外代理商之間的糾紛

　　一般旅行社委託國外代理商處理團體旅遊事務，雙方會簽訂委託合約，當國外代理商未依簽約條件履行或安排的旅遊品質不佳，導致旅客權益受損，就會引發糾紛。

（五）旅遊保險糾紛

　　依旅行業管理規則規定，旅行業應為旅行團投保責任險，並建議旅客投保旅行平安險。當團體發生意外事故，如：行李遺失或班機延誤等，都可獲得理賠，避免引發糾紛。

（六）導遊、領隊業務糾紛

　　未依旅遊契約執行帶團業務，專業知識與服務態度不佳，都會影響一趟旅遊的成敗，造成旅遊糾紛與公司損失。

⊚ 第三節　解決旅遊糾紛的途徑

　　旅遊糾紛的產生無法避免，因此如何有效地解決旅遊糾紛是旅行社應具備的一種能力。當發生旅遊糾紛時，可尋求不同的相關單位協助調解或申訴，以下為幾種解決途徑：

1. 旅遊消費者與旅行業和解
2. 向交通部觀光局申訴
3. 向中華民國旅行業品質保障協會請求調解
4. 向當地縣市政府消保單位請求調解
5. 向消費者保護文教基金會（消基會）申訴
6. 向合約註明地點之法院提起訴訟

　　以上解決途徑以第一項最為直接且省時省力，雙方達成共識即可圓滿解決。

若旅客採「交通部投訴旅遊糾紛」的解決模式時，觀光局會將案件轉交中華民國旅行業品質保障協會請求協助調解。而求助當地縣市政府消保單位或消費者保護文教基金會，也是另一條解決糾紛的管道。若經過上述單位調解不成，最後只能訴諸法院做判決，但這項是既耗時又耗錢的途徑。

小祕訣

相關資訊可上交通部觀光局網站查詢：

交通部觀光局：0800-011-765；www.tbroc.gov.tw

旅行業品質保障協會：（02）2599-5088；www.travel.org.tw

衛生署疾病管制局：（02）2351-2028；www.cdc.gov.tw

外交部領事事務局：（02）2343-2888；www.boca.gov.tw

第四節　旅遊安全預警與控管

隨著經濟的發展，人們的生活水準提高與消費觀念的轉變，越來越多的人選擇出國旅遊，旅遊已經成為人們舒緩壓力、追求生活品質的一種休閒消費方式。

旅遊消費者在做出旅遊決定時，去哪裡？何時去？去多久？花費多少？選擇哪間旅行社？當決定購買產品付訂金後，會不會如期出發？旅行社會不會倒？很明顯可以發現，從計畫購買旅遊產品到購買產品後，都承受著風險，因此，旅遊業者要向消費者做好充分的告知義務，並做好旅遊預警與控管，制定人身、財產危險時的緊急事件處理方案，盡可能保障旅客的安全。

旅遊產品的銷售是一個複雜的過程，其執行的流程為：計畫（決定）購買→行前說明會→前往目的地→搭乘交通工具→抵達目的地→目的地體驗→返家→回憶。

一、旅遊安全預警

　　旅遊契約履行期間，是指從旅遊消費者開始旅遊至旅遊行程結束。旅行社的導遊、領隊，按照旅行社的指示，在出發前和消費者簽訂的旅遊契約，在旅遊過程中為旅遊者提供服務，履行安全告知和契約約定的服務，確保旅遊者的人身與財產安全。

（一）安全提醒告知義務

　　「知」是人民的權利，旅遊業者在行前說明會和旅遊過程中，應履行告知義務，並做到詳盡周全，讓旅遊消費者事先知道旅遊目的地的相關情況，特別是應注意的風俗習慣、宗教禁忌、氣候變化等，為即將開啓的旅遊活動做好準備。旅行社應當向旅遊消費者告知下列事項：

　1. 旅遊消費者不適合參加旅遊活動的情形。
　2. 旅遊活動中的安全注意事項。
　3. 旅遊目的的法律、民情風俗、氣候變化、餐飲特色、自備藥品等。
　4. 不包含在旅遊活動中的自費項目和費用。

（二）具體告知內容

　　須履行告知的內容整理、說明，必須非常具體，不可簡單說明。不僅要告知注意安全，同時也要告知旅遊消費者如何注意安全。

二、旅遊安全控管

　　旅遊業者對於旅遊地區的餐飲衛生條件、犯罪狀況、景點安全性、醫療救援方便性等，必須列入考量。

近幾年，旅客喜愛參加浮潛、溯溪、滑雪、飛行傘等具挑戰性的高風險活動，這類高風險的旅遊項目，旅遊安全控管更是旅行業業者要更加注意的課題。旅遊安全控管檢查的項目有：

（一）確認旅遊活動經營者為合法經營（有無營業執照）

旅行社在安排旅遊活動時，要事先充分了解旅遊經營者是否有合法營業執照及安全保障，尤其是涉及高風險的旅遊項目。若未領有合法營業執照的經營者，往往無法辦理投保，遇到旅遊糾紛時，申請理賠就難以處理。

（二）以書面形式履行告知義務

履行告知義務基本上以書面形式為主，並請消費者在書面上簽名，不可僅以口頭告知，這是有鑑於以往旅行社訴訟敗訴原因之一，就是在法庭上無法舉證已經履行告知義務。但還是有例外，如果礙於時間、地點的急迫性，無法以書面形式告知，可改以口頭告知，但需在全體團員面前宣布，萬一將來發生旅遊糾紛，還有同團團員可作證，千萬不可以個別告知，否則一旦產生糾紛，將無法提供證據。

（三）旅遊告知警示和提醒不能千篇一律

旅遊告知警示和提醒必須針對不同的產品、路線做出區隔。有些旅行社也有書面告知說明，且已事先印好，用於所有旅遊路線，但這是不合適的。

（四）旅遊消費者報名參加自由活動，旅行社必須盡到告知、提示義務

雖然以書面告知，並請旅遊消費者親自簽名為佳，但自費參加自由活動項目時，領隊、導遊不一定跟隨服務旅遊消費者，萬一發生意外，領隊、導遊無法立即幫忙處理，因此衍生出許多旅遊糾紛，值得借鏡。

⊙ 第五節　旅行社的選擇與出國注意事項

　　旅遊是一件愉悅的事，現今出遊方式趨於靈活，目的地選擇更為多樣化。旅遊消費者在選擇旅行社的考慮因素及偏好各有不同，最擔心的就是挑選到不良的旅行社，導致旅途中問題層出不窮，甚至演變成旅遊糾紛。那麼，到底該如何挑選適當的旅行社呢？旅行社的優劣本質，大致上決定了形成的質量。

一、如何選擇旅行社

　　以下 8 個檢視標準，可幫助消費者在選擇旅行社時，做出正確的決定：

（一）選擇領有交通部旅行執照的合法旅行社

　　旅行社是否合法登記，當然是最重要的一點。交通部觀光局網站中可查詢合法旅行社的名稱、地址及類型（綜合、甲種及乙種），參團旅遊應選擇領有旅行業執照的合法旅行社、簽訂旅遊契約，並應確認洽辦者係旅行業從業人員、合格領隊與導遊人員。

（二）確認旅行社承辦旅遊的類型

　　探詢該旅行社是「自行組團」、「同業共同出團」，還是「人數不足時併團」？以「執行業務」的差異來說，「綜合旅行業」可以包辦旅遊方式或自行組團安排國內外旅遊行程；「甲種旅行業」以自行組團的方式安排國內外旅遊行程；「乙種旅行業」則僅能承辦國內旅遊行程，不得從事國外旅遊。

（三）該旅行社是否加入品保協會

　　中華民國旅行業品質保障協會（品保協會），是一個由旅行業組織成立，作為保障旅遊消費者權利的社團公益法人。如果會員財務困難，無法繼續營業，或旅行社違反旅遊契約發生旅遊糾紛，都可以向品保協會申訴。會員有財務困難的申訴案件，經調處委員認定符合章程及辦事細則規定時，會由品保協會會以旅遊品質保障

金先予代償，因此消費者選擇有加入品保協會的旅行社，等於為旅遊品質買一份保險，多了一層保障。

（四）至觀光局網站查詢資料

觀光局網站會於每年寒、暑假公布合格旅行業的營運狀況，並列出有問題的旅行業者供旅客參考。

（五）慎防旅遊詐騙

消費者上網尋找旅行社購買旅遊商品時，應提高警覺，慎防詐騙集團假冒旅行社架設網站、販售或拍賣機票及旅遊行程。

（六）旅行社營運狀況

建議旅遊消費者於簽約、繳付訂金或團費前，宜親自至旅行社營業處所，了解該旅行社的營業狀況。

（七）旅行社的商譽與口碑

探聽旅行社的商譽與口碑，或上網查詢旅行社的消費評價，了解旅行社旅遊服務品質的完善程度，作為挑選旅行社、旅遊產品的參考。

（八）價格非唯一依據

旅遊消費者勿以價格作為參團旅遊的唯一依據，應秉持貨價等值的觀念，應慎選旅行社及旅遊產品。中華民國旅行業品質保障協會每季公布旅行團參考售價，供旅客參考。

註：中華民國旅行業品質保障協會網站：http://www.travel.org.tw

二、出國注意事項

　　旅遊消費者必須以更積極的態度，了解自身的權利和義務，才能高高興興出門，平平安安回家，意即「消費者要關心、用心，才會開心」。

　　交通部觀光局提醒旅遊消費者，在選擇參加團體或個別旅遊、購買國際機票時，應注意下列事項。

（一）旅遊注意事項

1. 旅客於出發前，向旅行社查詢前往國家知簽證及機位是否辦妥。委託旅行社代訂出國機票與國外旅館之旅客，應於出發前，向承辦旅行社確認機位與旅館，以免衍生不必要的糾紛。

2. 出國時，應確認護照效期是否在6個月以上，以免發生無法出入境第三國之情形；而旅客所持的護照應有簽證(VISAS)空白頁。

3. 確認團費包含與不包含之項目、是否有「自費行程」，及後續一旦解約之退費標準，例如：包機或促銷行程、廉價航空之票務資訊及退費推定等。

4. 切勿攜帶違禁品、毒品或替陌生人攜帶物品，以免觸犯相關法令。

5. 遵守各國禁止與限定攜帶入境物品（如：酒類、香菸、水果、動植物等）及攜帶外幣限額之規定。

6. 確認承辦旅行社已投保履約保證保險及責任保險。建議旅客除了旅行社已投保之責任保險外，可自行投保旅遊平安險（可自行斟酌附加疾病醫療保險），讓自己出門在外的安全多一層保護。

7. 與旅行社簽約前，應詳閱契約條款與行程內容，並向旅行社了解其營業狀況，繳費時，應索取代收轉付收據，以保障自身權益。

8. 簽約後，如衍生相關糾紛，應檢附相關收據與契約，以書面向品保協會或觀光局申訴。

9. 應親自出席行前說明會了解狀況、行程內容及出國應攜帶物品等，旅遊行程才會比較有保障。

10. 確認團費包含及不包含之項目，並詳閱契約內容。

（二）疾病傳染注意事項

為防範旅遊造成的疾病傳染，旅客應配合下列事項：

1. 在國外觀光旅遊時，勿生飲、生食，應保持良好衛生習慣。

2. 外出穿著淺色長袖衣褲，避免蚊蟲叮咬。

3. 國外旅遊期間出現身體不適，應告知領隊，儘速請求協助於當地就醫。

4. 回國時，主動向入境航站檢疫人員通報，填寫「傳染病防治調查表」，如有任
 何不適，應儘速就醫，並告知醫師旅遊史。

（資料來源：交通部觀光局行政資訊系統http://admin.taiwan.net.tw）

小秘訣

- 合法旅行社、旅行社從業人員、合格領隊及導遊人員，參團旅遊應注意事項暨上述公告之業者名單可至觀光局行政資訊網的「消保事項專區」查詢。另外，每季旅行團的「參考售價」請至品保協會網站(http://www.travel.org.tw)查詢。

- 選購國外旅遊產品或出國前，宜至外交部領事事務局網站(http://www.boca.gov.tw)與行政院大陸委員會網站(https://www.mac.gov.tw/)查詢相關旅遊警示，隨時注意並蒐集國外旅遊目的地旅遊安全資訊，並考量是否前往，注意自身安全。

動動腦

（　　）領隊於行前說明會時，應向團員說明隨身行李攜帶液體、膠狀及噴霧類物品之注意事項，下列敘述何者錯誤？　(A) 旅客隨身行李內液體、膠狀及噴霧類物品，其體積不可超過100毫升　(B) 液體、膠狀及噴霧類物品的容器容量除符合規定外，還需裝於不超過1公升且可重複密封之透明塑膠袋內　(C) 旅客通過機場安檢線時，裝有液體、膠狀及噴霧類物品之透明塑膠袋應置於置物籃內，通過檢查人員目視及X光檢查儀檢查　(D) 攜帶超過100毫升之嬰兒牛奶食品上機，請旅客於通關時，口頭說明後即可攜帶上機

【110年領隊實務（一）】

◎ 第六節　旅遊糾紛分類與統計圖

　　近幾年，旅遊糾紛和訴訟案件數量呈現上升的態勢，特別是 2020 年因新型冠狀病毒 (Covid-19) 重創觀光產業，尤以航空業、旅行業、飯店業等衝擊最大，衝擊原因如：邊境封鎖、政府禁止旅行業出團等，致使旅行業、旅客、旅遊供應商及旅遊代理商等紛紛取消行程，造成旅遊糾紛頻傳。

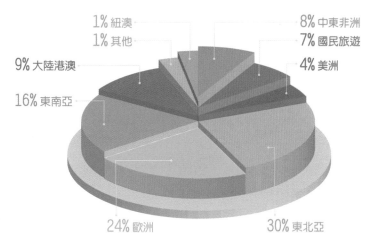

中華民國旅行業品質保障協會旅遊糾紛案件統計
地區分類
2020年1~12月

1% 紐澳
1% 其他
9% 大陸港澳
16% 東南亞
8% 中東非洲
7% 國民旅遊
4% 美洲
24% 歐洲
30% 東北亞

圖1-2　中華民國旅行業品質保障協會旅遊糾紛案件統計－依地區

本書整理 2020 年旅客與旅行業者發生的旅遊糾紛，分別以地區（圖 1-2）、
Covid-19（2020 年 1 月～ 12 月）（圖 1-3）與案由分類（圖 1-4），整理出如下面的
圖表：

依上圖資料顯示，以東北亞地區的旅遊糾紛占 29.92% 最高，歐洲地區占
23.77% 次之，東南亞地區第三。

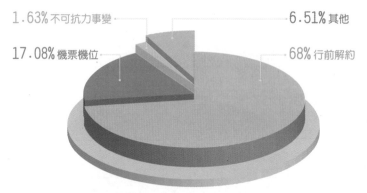

圖1-3　中華民國旅行業品質保障協會旅遊糾紛案件統計－依Covid-19（2020年1月～12月）

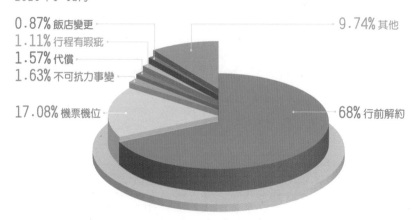

圖1-4　中華民國旅行業品質保障協會旅遊糾紛案件統計－依案由分類
（資料提供；中華民國旅行業品質保障協會）

Chapter 2

行前報名與解約糾紛

↘ 第一節　報名接洽衍生的問題
↘ 第二節　簽約後因故解除契約
↘ 第三節　其他原因解約

隔天旅行團就要回臺，旅客卻不見了

　　某年的暑假，筆者帶了一團「德國田園小鎮10天慢慢遊」（圖2-1）行程，全團共20人，成員皆是法官與其眷屬。搭乘新加坡航空由法蘭克福進出的班機，因團員彼此認識，所以大家都會相互幫忙，相處極為愉快，且德國鄉村小鎮美的讓人流連忘返，是一趟很棒的旅程。

　　就在行程即將結束的前一天午後，我與團員們回到法蘭克福，遊覽車就停在吃晚餐的餐廳附近（靠近市中心），我告訴團員們，2小時後再回到餐廳用餐，這期間大家可以到附近逛逛。

　　稍後，用餐時間到了，團員也都陸續回到餐廳用餐，卻發現有一位團員的媽媽（約60歲）沒回來，團員女兒在餐廳附近找遍了就是找不到，大家有點擔心，約過了1小時還是不見人影，團員們慌了，也無心用餐，開始議論紛紛「找不到怎麼辦？」由於語言不通，再加上明天就要搭機回臺了，團員們更是心急如焚，大家都想幫忙找，但已經晚上近9點，還得到飯店辦理Check in！此時，身為領隊的你，該怎麼辦？

　　身為領隊，此時應先冷靜，要想盡一切辦法，且不能遺漏任何可行方式！我當時處理的方式如下：

1. 分組、劃區、限時：將餐廳作為緊急聯絡中心，領隊鎮守中心並處理下列事項，其餘年輕的團員者以3～4人為一組（多人一組避免再度走失），以目視街道劃分東、西、南、北四區，不管有無找到走失的團員，都須在30分鐘內回來餐廳。

2. 向警察局報案，留下聯絡方式：警察系統可發揮24小時網路連線報案功能，不受人、時、地、物之限制，只要有任何消息，都可掌握。

3. 打電話向公司報告，如有消息請與領隊聯絡。

4. 打電話通知他在臺灣的家人，並留下聯絡方式。

5. 打電話向我國駐德辦事處聯繫，請外館協助。領隊出國務必攜帶駐外使館小冊，以備不時之需。

6. 與用餐餐廳保持聯繫，設為聯絡指揮中心。

7. 通知昨夜住宿旅館，或許走失團員有昨晚住宿旅館的名片，會搭車回旅館。

8. 通知今晚住宿旅館，或許走失團員有帶旅遊行程表，自行叫車到當天要住宿的旅館。

　　雖然走失團員的女兒是法官，辦過無數案件，見多識廣，但當時她仍不停流下驚恐與祈求的眼淚，而團員們也不斷給予安慰，安撫她的情緒。當天，從下午6點找到9點，團員們無心用餐，大家都在等待、討論與尋找中度過，但直到9點多了還是沒消息。我告知團員們目前處理的過程（如上述8點），但到旅館的車程需要半小時，因此先請其他團員們回旅館Check in，隨時等候消息。雖然不得已留下客人，但轉念一想，或許全員集中到法官與媽媽失散的地方再找一回，會有奇蹟出現。而奇蹟真的出現了，就在分散的地方找到了，全體團員喜極而泣。

　　分散的地方其實距離餐廳只有300公尺，事發當下，女兒帶著媽媽去一家地下室的書店買法律類書，挑好書，請媽媽在原地等她結帳。但結完帳回來媽媽就不見了，讓她四處遍尋不著。後來找到時，媽媽說她一直在書店大樓前等候，因語言不通也不敢亂跑。這就奇怪了，女兒也一直都在原地守候，其他團員們也至少找過4～5次，但不管如何，最後總算有個圓滿的結局。

　　這個故事雖然看起來有點funny，但它真的就這麼發生了。

圖2-1　德國田園小鎮

本類型旅遊糾紛占所有旅遊糾紛案件近 3 成，是發生率最高的案件類型，主要包含旅遊消費者任意解約、可歸責旅行社事由解約、遇天災不可抗力無法成行而被迫解約，或有客觀風險事由，旅遊消費者有疑慮而解約。實務上，對於解約原因的咎責，旅遊消費者與旅行社的認知、解讀各不同，例如旅遊消費者生病或臨時有事取消行程，旅遊消費者認為無所歸咎，但實際上依契約規定，應適用旅遊消費者任意解約的規定。再者，因解約而產生違約金或必要費用，旅行社所提出的單據真實性？與是否合理？往往受到旅遊消費者質疑而引發糾紛。以上這些原因造成解約位居糾紛排行榜第一名，多年來屹立不變。

📍 第一節　報名接洽衍生的問題

　　旅遊消費者欲參加旅行團時，可能透過朋友介紹或者上網搜尋合適的行程，但參加旅行團必須選擇合法的旅行社，依據《發展觀光條例》第 27 條規定，非依法設立、營業的旅行業不得經營旅遊業務，如果報名申購非法業者的產品，萬一發生糾紛，恐怕投訴無門。此外，旅遊消費者在接洽時，從網路或電視廣告搜尋行程，被廣告內容吸引報名，事後卻發現實際行程與廣告不符，旅遊消費者可以解約退費嗎？旅遊消費者報名時，繳交的旅遊費用包含哪些？小費及刷卡手續費都包含在內嗎？另外，旅遊定型化契約是否一定要書面簽定才生效力？萬一雙方沒有白紙黑字簽約，有糾紛時，該怎麼辦？

　　人的互動產生的問題，多元而複雜，為了能更簡單、清楚認識這些問題，以下透過幾則常見旅遊報名接洽衍生的糾紛案例，認識糾紛的因果與因應。

一、違法揪團

　　依 2020 年 6 月 19 日修正施行之《發展觀光條例》第 2 條規定，「旅行業指經中央主管機關核准，為旅遊消費者設計安排旅程、食宿、領隊人員、導遊人員、代購代售交通客票、代辦出國簽證手續等有關服務而收取報酬之營利事業。」

　　坊間在捷運站、社區、社團或特定地點，常常有人在招攬旅遊團，網路上例如：LINE、Facebook、Instagram 也有很多人在揪團去旅遊，如果有收取報酬之營利行為，皆屬違法。

　　實務上，單純分享旅遊資訊，或是揪團旅遊代收代付費用，只要沒有涉及營利並收取報酬，就沒有非法經營旅行業的問題。

動動腦

（　　）下列何者不是主要旅遊團體會發生旅遊糾紛之受理申訴管道？
(A) 臺北市旅行業商業同業公會　　(B) 交通部觀光局
(C) 中華民國旅行業品質保障協會　(D) 行政院消費者保護委員會

【108年領隊實務（一）】

用 Line 群組揪旅遊團

　　小康自稱旅遊達人，利用社區Line群組上傳旅遊行程，揪團遊東歐波蘭、捷克12天，並向每人收取新臺幣115,000元，費用包含來回機票、景點門票、食宿、交通、旅遊平安保險。出發後，狀況不斷，一會兒司機迷路，多繞了半天才找到景點，延誤參觀時間；一會兒小康找不到午餐餐廳，只好帶著團員在37度高溫下尋找餐廳。回國後，朋友經查詢後發現，小康並非合格領隊且沒有在旅行社任職，因此一狀告上主管機關請求退還每人新臺幣20,000元。

— ☐ ✕

⊙ 關鍵Hashtag

＃非旅行業從業人員，不得經營旅遊業務營利。

＃違法揪團者與團員，皆不受旅遊定型化契約書的保障。

💬 案例分析與處理

● **法規依據**

1. 發展觀光條例規定，經營旅行業者，應先向中央主管機關申請核准，並依法辦妥公司登記後，領取旅行業執照，始得營業。非旅行業者不得經營旅行業業務，違反者，處新臺幣10萬元以上50萬元以下罰鍰，並勒令歇業。本案例中的小康非旅行業者，私自招攬旅遊業務，顯然有違反發展觀光條例。

2. 參考：發展觀光條例第26條、第27條、民法第514-1條

● **分析及處理**

1. 小康非合法旅行從業人員，但確實有收取團費，涉及營利屬違法行為。

2. 參加非法的旅遊團，無法提供「享有專業的旅遊服務」之保障。

3. 本案例中的小康因為有「提供旅遊服務」與「收取旅遊費用營利」行為之實，屬於《民法》上的「旅遊營業人」，旅遊消費者可依民法請求小康負起賠償責任。

4. 非法的旅遊營業人，不會與旅遊消費者簽訂旅遊定型化契約書，因此雙方皆不會受到該契約的保障。因此，非旅行業從業人員的揪團者，應交由合法的旅行社辦理，消費者亦要參加旅行社的團體旅遊，才能保障雙方權益，千萬不能貪小便宜而因小失大。

二、旅遊產品廣告不實

旅遊產品的組成包含機票、住宿、交通、餐食、票券等，旅行社可以將旅遊產品包裝後，透過廣告向旅遊消費者販售。現今為網路世代，多數的廣告在網路上登載，很多人認為網路登載的廣告只是吸引旅遊消費者上門，真正

動動腦

帶團時，迷路了怎麼辦？

的契約應以交易時的內容為準，但是否真是如此？在《消費者保護法》第 22 條規定，企業經營者應確保廣告內容真實，對消費者所負義務不得低於廣告內容。企業經營者的商品或服務的廣告內容，於契約成立後，應確實履行廣告內容。再者，旅遊定型化契約書也規定，契約之附件、廣告、宣傳文件、行程表或說明會內容，視為契約內容的一部分。

動動腦

() 1. 當領隊發現當地導遊安排的行程內容與公司給旅客的規劃行程不符時，下列何者處理方式較為正確？ (A) 為維護與當地導遊和諧的工作關係，所以尊重當地導遊，以導遊的操作為主 (B) 立即與導遊溝通並了解差異原因，除不可抗力之因素外，請導遊應以公司對旅客的承諾內容為執行原則 (C) 為求公平，讓旅客表決，以少數服從多數的原則，決定要執行的行程內容 (D) 由團員中的意見領袖決定最後要操作的行程內容，並由領隊向公司回報結果

【111年領隊實務（一）】

() 2. 依旅行業管理規則規定，旅行業刊登於新聞紙、雜誌、電腦網路及其他大眾傳播工具之廣告時，下列敘述何者錯誤？ (A) 應載明公司名稱、種類及註冊編號 (B) 綜合旅行業得以註冊之商標替代公司名稱 (C) 甲種旅行業得以註冊之商標替代公司名稱 (D) 廣告內容與旅遊文件相符

【110年領隊實務（二）】

() 3. 旅客參加旅行社民國 108年12月31日跨年3日旅行團，因旅行社所安排之第2日住宿飯店不符契約所訂等級，旅客最遲應於何時主張費用減少請求權？ (A) 108年12月31日 (B) 109年1月2日 (C) 109年12月31日 (D) 110年1月2日

【109年領隊實務（二）】

案例熱搜 02

說明會資料與廣告不符或有變動

　　Lily和朋友約好參加加拿大洛磯山脈賞楓之旅，網路上很多人推薦住宿可挑選路易絲湖城堡飯店及班夫溫泉城堡酒店，這兩家在當地是最有名氣的飯店。Lily和朋友搜尋資訊的過程，看到某旅行社的廣告，主打「加拿大雙堡10天（保證入住飯店）」，於是向旅行社預訂了這趟行程。沒想到在出發前10天，收到旅行社業務員通知：「因雙堡客滿無法入住，改安排其他飯店。」Lily認為旅行社違約並且堅持要解約，而旅行社則主張，雖然沒有入住雙堡，但有安排其他飯店，且退還每人新臺幣5,000元的飯店價差，因此認為Lily沒理由解約。

\# 旅遊產品、行程表、廣告及說明會資料等，皆視為旅遊定型化契約書的約定內容，旅行社應如實履行廣告內容，對消費者所負義務不得低於廣告內容。

\# 旅行社實際提供的行程內容與廣告或說明會的內容不符時，應以最有利於旅遊消費者的內容為準。

\# 若旅行社變更旅遊定型化契約書的內容，以致消費者無法接受的話，可以選擇與旅行社解約。

💬 案例分析與處理

● **法規依據**

《消保法》第22條規定，企業經營者應確保廣告內容真實，對消費者所負義務不得低於廣告內容。企業經營者的商品或服務的廣告內容，於契約成立後，應確實履行廣告內容。旅遊定型化契約書規定，契約附件、廣告、宣傳文件、行程表或說明會內容，視為契約內容的一部分。

● **分析與處理**

1. Lily和朋友當初在找旅行社規劃的加拿大行程，就是以可入住路易絲湖城堡飯店及班夫溫泉城堡酒店為目標。因此，在看到該行程標榜保證入住雙堡飯店，才會想報名。然而，旅行社卻在沒有與這兩家飯店完成訂房的情況下就招收客人，已經不符「履行保證入住」的條件，實屬違約。雖然旅行社有改安排其他飯店，並願意退還客人飯店價差，但是客人還是有權利不接受備案，而選擇與旅行社解約。

2. 依《民法》第514-7條所述，旅行社提供的旅遊服務不具備通常價值或約定品質時，有難於達到旅遊預期目的情形時，旅遊消費者得解約終止契約，可請求旅行社退還全部旅遊費用，並可要求賠償。

— 🗗 ✕

3. 依照《國外旅遊定型化契約書》第3條第2點所述：與本契約有關之附件、廣告、宣傳文件、行程表或說明會之說明內容均視為本契約內容之一部分。乙方應確保廣告內容之真實，對甲方所負之義務不得低於廣告之內容。

4. 依照《國外旅遊定型化契約書》第22條（因可歸責於旅行業之事由致旅遊內容變更）：旅程中之食宿、交通、觀光點及遊覽項目等，應依本契約所訂等級與內容辦理，旅行社不得要求變更。除非有第14條（出發前有法定原因解除契約）或第26條旅遊途中因不可抗力或不可歸責於旅行業之事由致旅遊內容變更）之情事，旅行社不得以任何名義或理由變更旅遊內容。因可歸責於旅行社之事由，致未達成旅遊契約所定旅程、交通、食宿或遊覽項目等事宜時，消費者得請求旅行社賠償各該差額2倍之違約金。旅行社應提出差額計算之說明，如未提出差額計算之說明時，其違約金之計算至少為全部旅遊費用之5%。

5. 旅行社違約，因此應接受此組客人解約。消費者可請求旅行社退還全部費用，並可要求旅行社賠償。

6. 全球大多數的知名飯店，通常都不好訂，需要很早就預先訂房。所以，旅行社還沒有確定完成訂房前，千萬不要列入行程相關的契約中，否則容易有違約的情形。

三、未簽契約

《旅行業管理規則》規定，旅行社辦理團體或個別旅遊，皆應與旅遊消費者簽定旅遊定型化契約書。旅遊定型化契約應記載事項，依法務部解釋屬於法規命令，已不是單純雙方合議的契約內容而已，所以縱使雙方未簽定旅遊定型化契約書，旅遊消費者與旅行社間的權利義務，皆依應記載事項處理。

 動動腦

旅行社的廣告強調全程入住五星級飯店，說明會資料中卻有四星級飯店，消費者可向旅行社求償多少？

 小秘訣

實務上，旅遊消費者已被沒收訂金後，就不會再多賠不足的金額給旅行社。旅行社雖然有權利向旅遊消費者提告索賠，但是通常會考量到訴訟耗時耗力，因而作罷。

動動腦

(　　) 1. 蔡小姐參加旅行社赴國外旅行團，出發前3天因家庭因素與旅行社解約，依國外旅遊定型化契約範本規定，蔡小姐應賠償旅行社多少比例之團費？
(A) 百分之五十　(B) 百分之三十　(C) 百分之二十　(D) 百分之十五

【111年領隊實務（二）】

(　　) 2. 陳家姐妹倆參加江南團，報名繳費後，出發前旅行社只提供說明會資料與收齊團費尾款，並未與陳氏姐妹簽定旅遊要約。旅行社辦理團體旅遊事宜，未與旅客簽定書面旅遊契約，罰則為何？　(A) 處罰鍰新臺幣3千元
(B) 處罰鍰新臺幣5千元　(C) 處罰鍰新臺幣7千元　(D) 處罰鍰新臺幣1萬元

【110年領隊實務（二）】

(　　) 3. 在未有特別約定之情況，依國外旅遊定型化契約範本規定，下列何者不屬於旅遊費用所包含之項目？　(A) 領隊報酬　(B) 旅行社為旅客安排服務人員之報酬　(C) 領隊小費　(D) 團體行李接送人員小費

案例熱搜 ⓿3

旅遊消費者與旅行社未簽契約，取消卻被旅行社沒收訂金，合理嗎？

　　小方幫爸媽報名「山西太原 8 天旅行團」，團費每人新臺幣30,000元，用信用卡刷卡支付訂金每人新臺幣8,000元。隔幾天，小方爸爸的朋友邀約一起去北疆旅遊，小方爸爸比較想跟朋友去北疆，所以請小方取消山西太原旅行團。小方要求旅行社退還新臺幣16,000元訂金，但旅行社堅持沒收訂金，或要求小方依《國外旅遊定型化契約》第13條規定，賠償新臺幣9,000元。小方主張旅行社沒有和他對方簽約，所以契約沒有成立，旅行社沒理由沒收訂金或要他賠償。

ⓘ 關鍵Hashtag

\# 《旅遊定型化契約》屬於法規命令，縱使雙方沒有簽訂，仍具法律效力。

\# 《旅遊定型化契約》屬於非要式契約，依民法規定，雙方就內容意思表示一致時，則契
約成立，不以簽訂書面契約為成立要件。

\# 旅遊消費者繳交訂金，即推定契約成立。

💬 案例分析與處理

● 法規依據

《旅遊定型化契約》應記載事項依法務部95年9月21日法律字第50035512號函，定型化
契約應記載及不得記載事項之性質屬實質意義法規命令，已不是單純雙方合議的契約內
容，旅遊消費者與旅行社間的權利義務皆依應記載事項處理，縱使雙方未簽定該旅遊定
型化契約書仍然適用。

● 分析與處理

1. 本案例中的小方已經付訂金給旅行社，就《民法》來說，繳交訂金代表契約成立，事
 後旅遊消費者不能主張未簽約以致契約不成立。

2. 小方如果想取消的話，則須根據國外旅遊定型化契約書第13條（出發前旅遊消費者任
 意解除契約及其責任），解約的賠償金額依解約提出的時間點，即出發前第幾天提出
 解除契約，依規定金額賠償給旅行社。若賠償費用低於訂金，旅行社須把多出的金額
 退還給旅遊消費者；若賠償費用高於訂金，則旅遊消費者須補不足的金額給旅行社。

3. 《旅行業管理規則》規定，旅行社辦理團體或個別旅遊，應與旅遊消費者簽定書面
 《旅遊定型化契約書》，未依規定簽定書面旅遊定型化契約書，違反主管機關的行政
 命令，處以新臺幣1萬元以上5萬元以下的罰鍰。因此，如果小方提告旅行社，旅行社
 將會被處以新臺幣1萬元以上5萬元以下的罰鍰。

四、刷卡手續費

　　旅遊消費者向旅行社購買旅遊產品，以現今的消費習慣，大多數會使用信用卡刷卡付費，加上信用卡提供的好處很多，例如：享有現金回饋、累積紅利點數、含保險、免費或優惠的機場接送或停車等，且不同的信用卡有不同的福利。但是「刷卡付款」對旅行社而言，會被銀行收取手續費，因而減少利潤。所以，利潤會因為收現金或信用卡而有所差別，如果費用高，則差價更巨。照理來說，旅遊消費者使用現金或信用卡付費，旅行社不得有差別待遇，所以團費須內含刷卡手續費。當消費者詢價，旅行社提供報價時，會先詢問旅遊消費者付款方式，若是使用信用卡付費，旅行社會把刷卡手續費計入報價金額中（圖 2-2），不然就得自行吸收。

小祕訣

　　旅行社須支付與收款銀行約定比例的刷卡手續費，一般約為刷卡金額的2～3%。

圖2-2　信用卡付款需注意刷卡手續費

案例熱搜 04

用信用卡支付團費，被旅行社要求須額外加付刷卡手續費

　　小美透過任職旅行社的朋友得知，旅行社正在招攬「中越五日遊」行程，每人團費新臺幣15,000元，小美覺得便宜，於是向朋友表示要報名2位。小美向朋友說：「我要用信用卡刷卡支付，因為刷卡有免費機場接送及2千萬的高額保險。」但小美朋友卻回說：「公司說若要刷卡，需要額外加收刷卡手續費2%。」小美認為不合理，平常自己去百貨公司刷卡消費，都不需要額外再支付刷卡手續費，為何旅行社要額外加收2%的手續費呢？小美懷疑旅行社是否假藉名義多收團費。

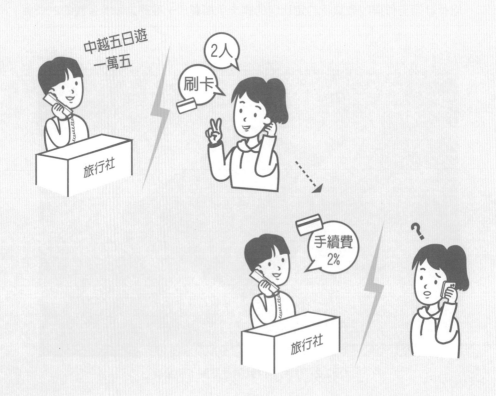

ⓘ 關鍵Hashtag

團費須內含刷卡手續費。

旅行社對於旅遊消費者使用現金或信用卡付費，不得有差別待遇。

⚇ 案例分析與處理

● 法規依據

根據《信用卡業務機構管理辦法》第27條規定，特約商店非有正當理由，不得拒絕持卡人簽帳交易、限制簽帳金額或加收手續費。特約商店不得對信用卡客戶與現金客戶有差別待遇，亦不得因刷卡金額大小而拒絕持卡人刷卡，且不得限制每筆簽帳交易最高及最低金額。旅行社屬於特約商店，旅行社的信用卡收費方式，須符合《信用卡業務機構管理辦法》。所以，旅行社可接受以信用卡支付旅遊費用，且不得額外向旅遊消費者收取刷卡手續費。

● 分析與處理

旅行社只能跟小美收取每人團費新臺幣15,000元，不能額外加收刷卡手續費2%。如果旅行社已經收取刷卡手續費，小美可以向欲使用信用卡之所屬銀行提出申訴，該銀行會要求旅行社退還手續費給持卡人。

五、額外費用的支出與小費

　　旅遊消費者經常問：「到底要帶多少錢出門？」原則上，團體使用的項目，都會含在旅遊費用中，但旅遊消費者個人使用的，不會含在團費中，需額外自付，例如：個人網路費或行程外的餐飲費。《國外旅遊定型化契約應記載事項及不得記載事項》規定，旅遊費用除雙方另有約定外，應含行政規費、旅程交通費、餐飲費、住宿費、遊覽及門票費、接送費、行李費、稅捐、服務費、保險費。

有些特惠團或促銷商品，要求旅遊消費者用現金支付，有違法嗎？

(　) 1. 旅行業為避免消費爭議，下列何種處理方式較不適宜？ 　(A) 簽訂旅遊契約 　(B) 派遣合格領隊 　(C) 安排預先載明的購物點 　(D) 推薦自費行程

【110年領隊實務（一）】

(　) 2. 旅行業對旅客之消費爭議，依消費者保護法規定，自申訴日起幾日內妥適處理？ 　(A) 7日 　(B) 15日 　(C) 20日 　(D) 30日

【110年領隊實務（二）】

案例熱搜 05

旅遊團費包含哪些？是否包含個人行李小費？

　　蔡老師退休後，經常出國旅遊，朋友找他一起去參加埃及12日遊程。行前說明會時，領隊只提到旅遊注意事項與提醒應帶衣物。旅行團員14人抵達開羅時，旅行社派一輛20人座的中巴，但行李放不下，於是領隊緊急請導遊調派30人座的遊覽車。車子抵達後，團員認為團費含行李費，領隊、導遊及司機應負責搬運行李，但行程中，行李一路都自己扛行李，認為領隊未盡責安排，請求旅行社賠償精神損失，並須退還行李小費。

行李小費　　精神損失

領隊服務小費，不含在旅遊費用中，除非事先言明。

精神損害賠償必須法律有明文規定。

特殊行程要開說明會，說清楚講明白。

◎ 案例分析與處理

● 法規依據

　　《國外旅遊定型化契約應記載事項及不得記載事項》第6點，明訂旅遊費用總額及費用支出的主要項目，如代辦證件之行政規費、交通運輸費、餐飲費、住宿費、遊覽費用、接送費、隨團服務人員及其他旅行業為旅遊消費者安排服務人員之報酬、保險費。

● 分析與處理

1. 實務上，護照及簽證通常旅遊消費者已持有，所以不含在旅遊定型化契約中的旅遊費用內，若有需要協助辦理，須由旅遊消費者額外付費委託旅行社辦理；但有些國家的簽證，會含在旅遊費用中，像越南、泰國的簽證，都是由旅行社統一辦理。

2. 行李費指團體行李往返機場、港口、車站等與旅館間的接送費，及團體行李接送人員之小費。「團體行李接送人員之小費」是指提供小費給服務團體行李送上遊覽車，或從遊覽車上搬運到飯店大廳的服務人員。另外，協助將行李從大廳運至客房的服務，屬於個人行李小費，當服務人員送行李到房間時，依國際禮儀，旅遊消費者可自由給予服務人員小費，通常不含在旅遊團費中，但雙方可事先約定團費含個人行李小費，這時領隊會安排行李員將行李送到旅遊消費者房間，旅遊消費者就不用再支付行李小費。

3. 本案例的旅行業者如能在說明會時，向旅遊消費者說明清楚更好，特別是天數多的旅遊行程，行李有重量，且團員多屬熟齡。領隊應能考量行李重量問題，於說明會上告知、討論，並於行程中安排好處理模式。不過，因雙方沒約定旅遊費用是否含行李個人小費，旅行社一般毋須退還行李小費與賠償精神損失。

— □ ×

4. 旅遊糾紛常見精神損害賠償，但須法律有明文規定，且賠償金額須由法院依事實與雙方社經地位、收入，由法院判定精神損害賠償的金額。依《民法》第195條第一項規定「不法侵害他人之身體、健康、名譽、自由、信用、隱私、貞操，或不法侵害其他人格法益而情節重大者，被害人得請求賠償相當之金額。」單純債務不履行或不完全履行（例如飯店內容變更），不會發生侵害人格法益。

📍 第二節　簽約後因故解除契約

旅遊契約成立以後，因爲旅遊消費者個人因素通知解約（如看錯日期、請假不准、家中有事、生病等）；旅行社因素通知解約（沒有機位、遺失護照等）；發生不可抗力事由被迫解約（如霸工、地震、海嘯、2020 年發生新冠肺炎 (Covid-19)；政府禁止組團出國觀光）或其他因素（未達最低組團人數）等，列舉如下：

1. 旅遊消費者個人因素：看錯日期、請假不准、家中有事、生病等。
2. 旅行社因素：沒有機位、遺失護照等。
3. 不可抗力事由：罷工、地震、海嘯、2020年新冠肺炎(Covid-19)導致政府禁止組團出國觀光等。
4. 其他因素：未達最低組團人數等。

以上這些情況會造成非常多糾紛，主要原因如下：

1. 解約要賠償金額或負擔費用，雙方金額談不攏。
2. 解約的可歸責性雙方看法不同。

一、組團人數不足

旅行團使用團體機票及訂房，必須有最低成團人數限制，在國外旅遊定型化契約應記載事項第 11 點（國外旅遊定型化契約第 10 條）規定，旅行團雙方應事先約定最低組團人數，如未達最低組團人數時，旅行社應於出發之數日前（至少七日，如未記載時，視爲七日）通知旅遊消費者因人數不足解除契約。如果旅行社怠於通知致旅遊消費者受損害者，應賠償旅遊消費者損害。

實務上，旅行社得知人數不足無法成行時，應盡早通知旅遊消費者解約或改訂其他出發日期、其他行程，才不致造成旅遊消費者旅遊計劃泡湯。尤其高檔團，例如：中南美洲、西伯利亞、南北極，這些行程，必須好幾個月前就報名預訂，如七天前被通知取消，根本無法安排類似行程。又因爲有些旅遊消費者需要排假才能去旅遊（如醫護人員），若臨時被通知解約取消，根本無法更改出發日期，容易引起糾紛，所以旅行社應盡早通知旅遊消費者因人數不足而解約的訊息。

小秘訣

　　若契約相關資料中有註明「保證出團」，那麼只有在不可抗力的情形下，無法履行契約內容時，旅行社才能免責不出團。不可抗力的因素例如:遇到政府禁止出國團體旅遊，或是原訂航班不飛以致無法出國等，旅行社才能免於負保證出團的責任。

動動腦

（　　）旅行團人數未達雙方契約中約定人數時，依國外旅遊定型化契約範本規定，旅行社至少應於出發日幾天前通知旅客解除契約？

(A) 3天　(B) 5天　(C) 7天　(D) 10天

中美洲五國旅行團未達最低組團人數，怎麼辦？

　　小春喜歡馬雅古文明文化，在旅行社網站上看到「中美洲五國17天」的行程，於是簽約報名，出發日期是2月2日，每人團費180,000元。不料，距離出發60天前，業務員通知因報名人數只有8人，未達最低組團人數，須解除契約。小春無法接受，當初公司負責人說會盡量衝人數，讓團體能出發，卻在距離出發60天前通知人數不足，目前距離出發時間還久，為何不再販售而直接解約？小春強烈質疑，旅行社推銷不力或者根本就沒這行程，故意騙她，因此要求旅行社賠償。

— □ ×

ⓘ 關鍵Hashtag

\# 參照雙方簽訂之國外旅遊定型化契約書第10條所約定之最低組團人數來判定。

\# 審查契約相關資料是否有註明保證出團。

💬 案例分析與處理

● 法規依據

國外旅遊定型化契約應記載事項第11點、國外旅遊定型化契約應記載事項第12點國外旅遊定型化契約應記載事項第11點（國外旅遊定型化契約第10條）規定，旅行團雙方應事先約定最低組團人數，如未達最低組團人數時，旅行社應於出發之數日前（至少七日，如未記載時，視為七日）通知旅遊消費者因人數不足解除契約。如果旅行社怠於通知致旅遊消費者受損害者，應賠償旅遊消費者損害。

● 分析與處理

1. 如果雙方簽訂之國外旅遊定型化契約書第10條所約定之最低組團人數高於8人，旅行社只要在出發日7天前通知客人因組團人數不足而解除契約，並退還訂金給客人，則毋須負賠償責任。

2. 如果雙方簽訂之國外旅遊定型化契約書第10條未記載最低組團人數（視為無最低組團人數限制），或者契約相關資料中有註明「保證出團」，代表不管有多少人報名，旅行社都得出團，不然就算違約，須按照國外旅遊定型化契約書第12條（因可歸責於旅行業之事由致無法成行），賠償違約金給客人。

3. 旅行社有在國外旅遊定型化契約書中載明最低組團人數，並且高於8人，就算口頭上說會盡量衝人數，但是沒有保證出團。此外，旅行社也在出發日7天前，提前很早就告知客人因報名人數不如預期而欲解除契約，以降低對客人的影響，如此旅行社有權利可以把已收費用退還給客人並解除契約。

二、旅遊消費者解約

　　旅行團報名後解約取消一直是糾紛第一名，在民法旅遊債編及國內外旅遊定型化契約應記載事項及不得記載事項都有詳細條文規定，旨在保障旅遊消費者與旅行社，在公平公正、公開原則下處理此類旅遊糾紛。旅遊消費者在出發前因個人事由解約取消行程時，多數是情非得已，但並不是不可抗力事由。

 動動腦

（　　）1. 旅客參加某旅行社國外度假島嶼旅行團，與旅行社簽訂國外旅遊定型化契約並繳付全部團費，惟因臨時有事而於出發3週前通知旅行社取消行程，旅行社告知此團係包機行程，下列敘述何者正確？　(A) 包機行程因機票等相關費用均已支付，故已繳費用無法退還　(B) 包機行程解約原則上仍應適用國外旅遊定型化契約範本規定，按比例賠償旅遊費用百分之三十　(C) 旅客應依國外旅遊定型化契約範本規定賠償旅行社旅遊費用百分之二十，旅行社實際所受損害超出部分，得檢具相關證明文件要求旅客賠償　(D) 旅客依契約所訂標準按比例賠償旅遊費用與旅行社時，旅行社須提出相關證明文件　　　　　　　　　　　　　　　　　　【111年領隊實務（二）】

（　　）2. 陶主任為了慰勞太太平時的辛苦，夫妻參加旅行社承辦之美西10日團並完成簽約，但旅遊活動開始前7日，陶主任獲悉因公司有重要事情無法出國，便立刻通知旅行社，依國外旅遊定型化契約範本規定，陶主任應賠償旅行社旅遊費用百分之多少的違約金？　(A) 十　(B) 二十　(C) 三十　(D) 五十

案例熱搜 07

旅遊消費者因本人或親屬生病而解約取消行程

阿杰結婚後,想與妻子去蜜月旅行,於是參加旅行社「義法雙國 15天」,團費每人新臺幣145,200元 ,此行程特色:

1. 在法國巴黎享受米其林一星的法式餐點。

2. 安排住宿時尚之都米蘭兩晚。

阿杰的妻子本身學服裝設計,一直很期盼到米蘭開眼界,因此兩人都很期待此次的旅程。出發前3天,阿杰的爺爺突然生病住院,且醫生發出病危通知,阿杰只好通知旅行社取消行程,結果旅行社竟要扣新臺幣56,200元。阿杰要求旅行社提出單據,但旅行社只提出航空公司不能退票的證明、一星的法式餐點及米其林推薦餐費(有收據),而國外旅行社的取消費,只有「invoice」,非一般的正式收據,這讓阿杰對單據產生質疑。

生病或家中有事非不可抗力或不可歸責。

海外發生的必要費用，依據商業習慣，「invoice」為交易憑證之一，但非付款收據（憑證）。

依財政部函釋規定，依國際慣例，國外費用之原始憑證應為國外發票。

💬 案例分析與處理

● **法規依據**

依照國外旅遊定型化契約應記載事項第13點（出發前旅遊消費者解除契約及責任），旅遊消費者應支付已繳交之行政規費，並賠償旅行業5%～100%不等之違約金。

● **分析與處理**

1. 旅遊消費者因故解約取消，可能是個人因素，例如：請假未獲准、受傷生病、家人有事等等，這些事由都屬於旅遊消費者事由，解約取消行程時，應依照國外旅遊定型化契約應記載事項第13點規定，旅遊消費者依旅行業提供之行政規費收據（如護照規費），並依規定「旅遊開始前第2日至第20日以內解除契約者，賠償旅遊費用30%」，旅遊消費者應賠償旅行業損失之違約金。

2. 本案團費每人新臺幣145,200元，因義、法不需辦理簽證，且阿杰解約取消是在出發三天前，依照上述國外旅遊定型化契約應記載事項第13點，阿杰同意扣除團費30%，即145,200元 ×30% = 43,560元，但旅行社方面卻要求阿杰夫妻給付費用每人新臺幣56,200元，二者相差新臺幣12,640元（計算方式：56,200元-43,560元=12,640元）。

3. 旅行社主張適用依照國外旅遊定型化契約應記載事項第13點規定「旅行業能證明其所受損害超過第一項基準時,得就其實際損害請求賠償」,旅行業要求額外再支付12,640元,所提出損失明細如下:

項目	金額	合計
國際機票	30,000 元	
一星法式餐點及米其林推薦餐費	15,000 元	56,200 元
國外旅行社接待取消費	11,200 元	

4. 上述費用,旅行社要提出相關證明單據,例如:已開機票費用新臺幣30,000元,而且不能退票的證明、一星法式餐點及米其林推薦餐費取消單據或證明,及國外旅行社的取消費用單據證明,否則不能向旅遊消費者收取。

三、因政府禁止出團而解約

　　旅遊一旦天災地變、恐攻或傳染病發生時，許多行程會面臨取消或被迫禁止進行，特別是傳染病，若病毒是經由人傳人互相感染，大部分旅遊消費者皆會取消行程，這是因為旅行團團員皆要一起搭機、搭車、吃飯，染病風險較高，如 SARS、流感、禽流感、MERS、新冠肺炎 (Covid-19) 等，都屬傳染風險較高的病毒。

　　由於旅行團出團前必須事先訂定機位、住宿餐食，這些安排都會產生費用，一旦取消，依照契約會產生取消違約金或必要支出的費用。若是旅遊消費者任意解約，要求其負擔違約金損失，通常較能接受；如遇被迫取消行程的情形時，依照國內外旅遊定型化契約應記載及不得記載事項的規範，是任何一方都可解約，但因解約後所產生已辦妥的「行政規費」及為履行本契約已支付的「必要費用」，須由旅遊消費者來負擔，而這些費用，旅行社將從旅遊消費者已繳交的費用中扣除，餘款退還旅遊消費者。關於這部分，通常會與旅遊消費者較有爭執，如 2020 年因為疫情關係產生的旅遊退費糾紛至少有 5,000 件，絕大多數屬於此類。

國外的「invoice」是什麼？

　　「invoice」是國外旅行社通知國內旅行社應付款文件。文件上應含廠商名稱、取消費清單、應付款項。國內旅行社收到「invoice」後，應向國外旅行社付款，取得付款資料，以證明其實際支付的損失。

案例熱搜 **08**

因傳染病肆虐政府禁止出團而解約取消行程

　　麗美一家人向旅行社報名「波波、芬蘭瑞典13天團」，每人團費60,000元，出發日期為109年3月22日，每人繳交新臺幣25,000元定金，去程班機從桃園飛北京轉抵斯德哥爾摩。旅行社於網站上公告：

1. 本團最低出團32人（含）以上時，臺灣地區將派領隊隨行服務。
2. 本專案限團去團回，機票一經開出，不得退票、改期。
3. 網頁行程僅提供參考，正確行程依說明會資料為準。

　　由於新冠肺炎疫情肆虐，中央疫情指揮中心已於109年1月24日公告：自1月25日起禁止旅行團出發至中港澳。麗美的旅行團必須經過北京轉機，因此被迫取消行程，而旅行社主張已產生必要費用，定金無法退還，但麗美主張是旅行社通知取消行程，為何定金不能退還？

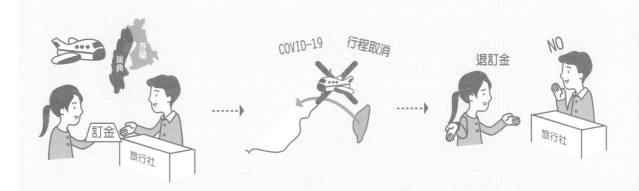

！ 關鍵Hashtag

＃ 重大傳染病「屬於不可抗力」因素。

＃ 行政規費指旅行社辦理簽證或支付「政府部門收取的費用」，不含旅行社作業費。

＃ 必要費用要有單據。

案例分析與處理

● 法規依據

依照國內外旅遊定型化契約應記載事項第14點規定，遇法定原因時任何一方都可解約，但因解約後所產生已辦妥的「行政規費」及為履行本契約已支付的「必要費用」，須由旅遊消費者來負擔，這些費用，旅行社從旅遊消費者已繳交的費用中扣除，餘款退還旅遊消費者。

● 分析與處理

1. 旅行團出發前，發生天災，例如：地震、海嘯、核爆、颱風、火山爆發等原因，造成機場關閉，飛機無法起飛，旅行團被迫取消；或者前往的旅遊地區，因天災受損，客觀上不適合旅遊，例如因大地震或海嘯，造成大規模停電、景區受損危險關閉等情形。而109年全球流行的新冠肺炎是重大傳染病，也被列為「天災、事變或突發事件」。

2. 本案麗美報名的旅行團，因新冠肺炎肆虐，中央防疫中心宣布於1月25日起禁止國人組團至中港澳旅遊，旅行社依據政府命令解約取消行程，屬法定原因解約，依國外旅遊定型化契約應記載及不得記載事項第14點（國外旅遊定型化契約第14條），「任何一方」得解除契約，且不負損害賠償責任。解約後，旅行業應提出已代繳之行政規費或履行本契約已支付之必要費用之單據，經核實後予以扣除，如有餘款應退還旅遊消費者。

3. 「必要費用」包含哪些？在契約中沒有羅列，舉凡機票費用、機票定金、退票手續費、飯店及餐食取消費等，有確實支出都可列入必要費用內，但旅行社需檢附相關單據才能扣除。旅行社不能直接沒收定金，如果定金扣除行政規費及必要費用有剩餘，還是要退還給旅遊消費者。

4. 旅行社網站注意事項記載,「(1)本團最低出團人數32人(含)以上,臺灣地區將派
領隊隨行服務」,依文字解釋,如人數未達32人,可不派領隊嗎?依旅行業管理規則
及國外旅遊定型化契約應記載事項,旅行社舉辦團體旅遊就必須派遣合格領隊隨團服
務,這樣的做法,違反國外旅遊定型化契約應記載事項。依消保法規定,定型化契約
條款違反應記載事項者無效;又旅行團未派領隊隨團服務,也會被觀光局處分罰款。
「(2)本專案限團去團回,機票一經開出,不得退票、改期」,這樣記載條款也屬於
定型化契約條款,如果對旅遊消費者顯然不公平時,也會被以違反國外旅遊定型化契
約應記載事項,主張無效的。「(3)網頁行程僅提供參考,正確行程依說明會資料為
準」,這段話是屬於國外旅遊定型化契約不得記載事項,違反國外旅遊定型化契約不
得記載事項者無效,且網頁上廣告及內容是契約內容的一部分,旅行社提供的內容或
服務低於網頁內容時,旅遊消費者仍得請求減少費用及損害賠償。

四、航空公司罷工

　　旅行團因航空公司罷工，導致班機取消進而取消旅遊行程的情形，目前多數學者認為罷工屬不可抗力因素，應依國外旅遊定型化契約應記載事項第 14 點（即國外旅遊定型化契約第 14 條）來處理。另依國外旅遊定型化契約書第 27 條規定，旅遊期間，因不可歸責旅行社之事由，旅遊消費者搭乘飛機、輪船、火車、捷運、纜車等大眾運輸交通工具所受損害，應由交通工具提供業者直接對旅遊消費者負責，但旅行社應盡善良管理人之注意，要協助旅遊消費者向航空公司爭取賠償。

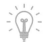 動動腦

() 1. 來臺旅遊團體返國當日，得知航空工會將採「突襲式罷工」，實際發動罷工與預告時間僅間隔2個小時，因此航班訊息並不明朗。下列有關導遊人員處置之敘述，何者最不適當？　(A) 在未獲航空公司正式通知航班取消前，導遊仍應依照原訂出發日期及航班時間，帶領團體至出發機場集合，避免旅客權益受損　(B) 若確認原訂出發航班取消，該航線有其他航空公司可以轉搭，應立即將原訂團體機票辦理退票，並購買可轉搭航空公司的個別機票，以協助團員順利返國　(C) 若原訂出發航班取消，應視實際情況，向航空公司爭取團員滯留機場時必要之飲食及通訊服務　(D) 協助團員開立相關航班延誤證明，並提醒團員保留相關費用收據及相關憑證，以利團員申請後續理賠作業　　　　　　　　　　　　【111年導遊實務（一）】

() 2. 依據國際航空運送約款之規定，若遭逢機場員工罷工事件，導致旅客必須在旅館多住宿一天，此旅行費用的增加應該由誰負擔？　(A) 航空公司　(B) 當地旅行社　(C) 帶團人員　(D) 旅客　　　　　　　【109年領隊實務（一）】

案例熱搜 **09**

遇航空公司罷工而解約取消行程

　　阿丁和朋友參加「美加東賞楓13天」，每人團費新臺幣116,900元。2人行程結束後，在美國多停留10天，請旅行社將機票延回，旅行社每人加收了新臺幣6,000元。阿丁自己訂了停留8晚的住宿，費用共新臺幣43,500元，再另請旅行社代訂紐約到德州休士頓來回優惠機票2人共新臺幣24,500元，且該機票屬優惠促銷票，一經開票，不能退票。出發前3天，因空服員罷工，航班取消，旅行社通知阿丁取消行程。此時，旅行社向阿丁收取飯店取消費每人5,000元及2張已開票的國內段機票新臺幣24,500元。阿丁心想：「是因為航空公司罷工而取消航班，為何損失是旅遊消費者負擔？旅遊消費者可否向航空公司請求賠償？」

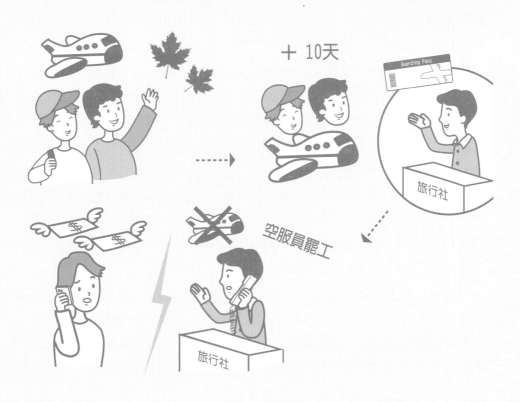

⚠ 關鍵Hashtag

航空公司或機場罷工屬不可歸責旅遊消費者及旅行社。

搭乘大眾運輸交通工具受損害時,直接向大眾運輸交通工具業者請求。

💬 案例分析與處理

● **法規依據**

國外旅遊定型化契約應記載事項第14點來處理。

● **分析與處理**

1. 本案阿丁和旅行社成立2個契約,一個是國外團體旅遊契約,一個是脫隊後受託代訂國內線機位的委任契約。

2. 因大眾運輸業者所造成旅遊消費者損失,依國外旅遊定型化契約書規定,旅行社免責但必須協助旅遊消費者處理,包含協助旅遊消費者處理轉搭其他航空公司及協助爭取航空公司理賠。有另外學者主張,航空公司是旅行社履行輔助人,依此看法,如航空公司對於罷工有過失時 ,旅行社也應負連帶責任。

3. 航空公司罷工,是否可歸責航空公司事由?目前法界看法不同,有人認為罷工是勞工依法可行使的權利,雇主無法禁止;也有人認為雇主應妥善處理勞資爭議問題,航空公司未依契約提供旅遊消費者載客服務是事實,航空公司必須舉證罷工是不可歸責於自己之事由,才能免責。關於罷工,特別是關係到全民權利的大眾交通運輸,如:民國107年華航罷工、民國108年長榮罷工等,都突顯大眾運輸交通工具應立特別規定,訂定「罷工預告期」,才能保障全民的權益。

4. 旅行團因罷工航班取消致行程受阻,依交通部觀光局民國108年06月20日發布的新聞資料內容載明,罷工事件屬不可歸責於旅行社與旅遊消費者雙方之事由,依據「國外旅遊定型化契約應記載及不得記載事項」第14點(即國外旅遊定型化契約第14條)規定,任何一方得解除契約,且不負損害賠償責任。解約後,旅行業應提出已代繳之行政規

費或履行本契約已支付之必要費用之單據，核實後予以扣除，並將餘款退還旅遊消費者。依據上述規定，旅行團因罷工取消，旅行社主張新臺幣5,000元飯店取消費為必要費用，旅行社如提出相關單據，可列為必要費用，從旅遊消費者已付定金中扣除。

5. 旅遊消費者另委請旅行社代訂機票，此為旅行社與旅遊消費者間的委任契約，旅行社依旅遊消費者指示處理機票，機票已開所產生損失，應由旅遊消費者負擔。至於旅遊消費者全部損失，可否向航空公司求償？端看航空公司是否有責任。

6. 有些旅遊消費者會透過投保旅遊不便險申請理賠，各家保險公司是否理賠會因罷工而取消行程的不一，賠償金額也不同，消費者投保時應事先了解清楚。

有關長榮航空 0620 罷工事件，旅遊參團可解約退費

　　有關長榮航空空服員工會宣布民國108年6月20日下午4時開始罷工，交通部、民用航空局及觀光局已啟動應變機制，為保障參團旅客權益，業與行政院消費者保護處、旅行商業同業公會全國聯合會及旅行業品質保障協會商定旅客參團解約退費規定。

　　本次（1080620）罷工事件係屬不可歸責於旅行社與旅客雙方之事由，依據「國外旅遊定型化契約應記載及不得記載事項」第14點（即國外旅遊定型化契約第14條）規定：「因不可抗力或不可歸責於雙方當事人之事由，致本契約之全部或一部無法履行時，任何一方得解除契約，且不負損害賠償責任。前項情形，旅行業應提出已代繳之行政規費或履行本契約已支付之必要費用之單據，經核實後予以扣除，並將餘款退還旅客。」請旅客如欲延後行程或轉團者，得洽商旅行社優先辦理。

　　旅客與旅行社如遇有解約退費之消費爭議無法解決，得檢附相關收據及契約以書面向旅行業品保協會（臺北市民權東路2段9號5F）或觀光局（臺北市忠孝東路4段290號9樓）申訴；相關旅遊諮詢可利用旅行業品保協會申訴專線02-25995088或本局免付費電話0800-211734查詢。

　　交通部觀光局已請旅行業全國聯合會全力協助出團旅行社於長榮航空罷工期間妥為安排旅客轉搭其他航班或轉團事宜。觀光局同時籲請長榮航空公司應協助旅行社及旅客，以降低影響衝擊。另觀光局亦將持續掌握罷工事件發展，並與民航局及旅行公會全聯會、旅行業品質保障協會及各主要旅行社保持密切聯繫，確實掌握相關狀況，並即時協助旅行業辦理各項應變協處作為，以維護旅客權益。

（資料來源：交通部觀光局108.06.20）

五、旅遊消費者安全疑慮取消行程

　　快快樂樂出門，平平安安回家，是出門旅遊最基本要求，如果有疑慮，例如：怕感染病毒，或者擔心強震、恐攻等任何使生命受到威脅的情況，這些皆會影響旅遊消費者出門旅遊意願。在這種情形下解約，常會衍生雙方對立，認爲業者不顧旅遊消費者安全要求旅遊消費者仍然依約成行，業者在產生既有的必要費用，若無法取得旅遊消費者認同，糾紛就此產生。

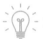 動動腦

（　　）1. 團體出發前，領隊對於具危險性的自費行程，領隊應盡的責任為何？
(A) 直接代為報名並給予客人最好的服務　(B) 郊遊當地的接待旅行社負責安排　(C) 聯絡當地司機，和新派遣的導遊約定是否在下一個景點開始碰面，且開始行程　(D) 先安置團員
【110年領隊實務（一）】

（　　）2. 依國外旅遊定型化契約範本規定，出發前，旅遊團所前往旅遊地區之一，有事實足認危害旅客生命、身體、健康、財產安全之虞者，下列敘述何者正確？　(A) 旅客得解除契約，不需支付任何費用　(B) 旅行社得解除契約，不需支付任何費用　(C) 旅行社應將全部旅遊費用退還旅客，不得扣除任何費用　(D) 旅客得解除契約，除應負擔必要支付費用外，並應補償旅行社不超過百分之五之旅遊費用
【108年領隊實務（二）】

（　　）3. 因希臘政爭發生攻擊事件，政府發布紅色警戒禁止旅行團前往，旅行社除了立即通知旅客外，對於已報名繳費但未出發的旅客，依國外旅遊定型化契約範本規定旅行社應如何處理？　(A) 依約如期出團　(B) 扣除已支付之規費及必要費用後，退還團費餘款　(C) 退還全額團費　(D) 賠償違約金

（　　）4. 某國因發生政變情事緊張，外交部將該國列為紅色旅遊警示燈號地區，交通部觀光局經會商相關機關決定參團旅客解除契約應依國外旅遊定型化契約範本規定處理，下列敘述何者正確？　(A) 解除契約之一方負損害賠償責任　(B) 旅行社如知悉該警示訊息而未主動通知旅客，致旅客權益受損，旅行社應負賠償責任　(C) 團體如尚未出發，旅行社應將旅客所繳之團費全數退還旅客　(D) 團體如已到達當地，旅行社得變更旅程、遊覽項目，其因此所增加之費用，得向旅客收取

因恐攻有客觀風險而解約

　　阿泰班上舉辦泰國五天畢業旅行團，旅行社業務到班上說明行程後，班代表示由他當窗口代為和旅行社接洽及簽約。參加此次行程的同學共有24人，每人團費新臺幣26,500元，並由班代統一收取證件。有些同學透過阿泰幫忙繳錢，也有人直接到旅行社刷卡先付定金每人3,000元。

　　出發一個月前，媒體報導曼谷發生3起爆炸事件，曼谷市區保持高度警戒。很多同學的父母擔心爆炸事件可能有後續發展，因此不准他們出國，大家紛紛開始表示要取消行程退費，但旅行社卻說每個機位已付定金3,000元，若是取消的話，定金就無法退還。部分學生家長主張，他的小孩沒和旅行社簽約，契約不成立，旅行社無權收取任何定金。

— 🗗 ✕

ⓘ 關鍵Hashtag

因客觀風險解約（對生命、身體、健康、財產安全有疑慮）。

解約一方，負擔行政規費、必要費用、5%旅遊費用補償金。

💬 案例分析與處理

● **法規依據**

依國外旅遊定型化契約應記載事項第15點，出發前，有事實足認為可能會危害旅遊消費者生命、身體、健康、財產安全，旅行社或旅遊消費者都可解除契約。另解約這一方，應另按旅遊費用5%以內（不得超過5%）補償他方。

● **分析與處理**

1. 旅遊消費者報名後，因前往的旅遊地區發生如傳染病（H1N1、茲卡、禽流感、霍亂）、天災（地震、海嘯、火山爆發、大風雪等）、局勢不穩定（政變、暴動），但情況並未到達「不宜前往」或「避免非必要的旅行」，而是旅遊消費者因擔心而取消行程。

2. 本案中阿泰同學主張泰國爆炸，有安全疑慮而解約，依契約條款，旅行社應提出必要費用的單據（例如航空公司定金機位沒收的單據），另外，旅行社得向解約的同學請求賠償新臺幣1,325元的違約金（26500 ×0.05=1325）。本案最後旅行社同意讓同學保留定金6個月，雙方達成和解。

3. 遇到傳染病或恐攻因擔心安全解約是可以理解的，但如能向航空公司及飯店爭取保留定金，說服旅遊消費者等事件消除後再延後出發，對旅行社及旅遊消費者的損失是最少的。

六、班機延遲而取消行程

班機延遲的原因很多，有可歸責航空公司之事由及不可歸責航空公司之事由（如天災）。班機延遲導致延誤出發，會壓縮到原定行程，例如：原五天行程，因延遲一天出發，行程濃縮為四天，旅遊消費者可能因此取消行程。

動動腦

() 1. 因航空公司延誤團體轉機，轉機櫃檯會提供「STPC」，下列敘述何者正確？ (A) 航空公司轉機時間延誤2小時而發給旅客餐券 (B) 因轉機當日無法轉飛前往目的地，由航空公司負責食、宿、交通費用 (C) 航空公司轉機登機證 (D) 航空公司班機延誤過久而發給旅客賠償金

【111年領隊實務（一）】

() 2. 旅客報名中南半島團體旅遊行程，團體出發當天航空公司毫無預警停飛，導致旅客假期泡湯無法出國，旅行業者除了協助相關賠償事宜之外，應該如何優先進行後續處置？ (A) 賠償旅遊費用100% (B) 賠償旅遊費用50% (C) 賠償旅遊費用30% (D) 扣除必要費用之後餘款退還

【110年領隊實務（一）】

() 3. 旅遊團如因航空公司班機延誤，使團體未能如期結束行程時，依旅行業責任保險之約定，可自動延長旅遊期間，但不得超過多久時間？ (A) 12小時 (B) 24小時 (C) 36小時 (D) 48小時

【109年領隊實務（二）】

Q 案例熱搜 **11**

班機延遲超過 10 小時而旅遊消費者解約取消行程

〜〜〜

　　旅遊消費者4人參加旅行社舉辦的「東歐克斯蒙10日旅行團」，出發當天到機場時，領隊告知因國外機場大風雪，機場關閉8小時，導致飛機無法準時起飛，所以飛機抵達桃園機場也跟著延遲，原定晚上的飛機，必須延至隔天早上才能起飛（延遲10個小時起飛）。其中一位旅遊消費者因認為班機延遲太久而決定取消行程。

＃ 大風雪屬「天災」。

＃ 因班機遲延旅遊消費者取消行程，損失很大。

⊙ 案例分析與處理

● **法規依據**

1. 依據民用航空乘客與航空器運送人運送糾紛調處辦法第3條規定，運送人於確定航空器無法依表定時間起程，國內航線延遲15分鐘以上、國際航線延遲30分鐘以上者或變更航線、起降地點時，應即向乘客詳實說明原因及處理方式。如延遲時間逾5小時以上，且乘客未接受運送人安排者，得向原售票單位辦理退票，運送人不得收取退票手續費。因班機延遲超過5小時，不論班機延遲發生的原因，旅遊消費者都可主張向航空公司辦理退票，航空公司不得向旅遊消費者收取退票手續費。

2. 參考國外旅遊定型化契約應記載事項第13、14點。

● **分析與處理**

1. 航空公司班機遲延發生的原因有可歸責航空公司事由，例如人為疏忽，或者是天候（天災）因素，無論何種原因，購票旅遊消費者與航空公司成立旅遊消費者運送契約。

2. 航班遲延或變更航線或起降地點，致影響旅遊消費者權益者，應視實際情況並斟酌乘客需要，適時免費提供下列服務：

 (1)必要之通訊。

 (2)必要之飲食或膳宿。

 (3)必要之禦寒或醫藥急救之物品。

 (4)必要之轉機或其他交通工具。

航空公司應合理照顧乘客權益，如受限於當地實際情況，無法提供上述的服務時，應即向乘客詳實說明原因並妥善處理。

3. 本案旅遊消費者因天候因素飛機遲延10小時起飛，此種情形不會造成契約全部無法履行，所以旅遊消費者解約，若依出發前旅遊消費者當天任意解約，將收取100%全部旅遊費用。

七、因天災取消行程

2020 年受疫情影響，國境封鎖，國內旅遊大爆發，許多原定要出國的旅遊消費者轉而參加國內旅遊，但隨著疫情起伏不定，解約取消的糾紛也增加不少。依國內旅遊定型化契約書應記載事項第 15 點，著重「客觀上之危險性」，而第 14 點著重「不可抗力或歸責於當事人」。出發前，若因天氣因素或旅遊地區有確診個案發生，旅遊消費者於出發前解除契約，顯然已達「有事實足認危害旅遊消費者生命、身體、健康、財產安全之虞者」。

 動動腦

() 1. 旅行業者操作歐洲旅遊團體，行程之中不幸碰上冰島艾雅法拉火山爆發，導致旅遊團體滯留歐洲數天。下列敘述何者正確？ (A) 火山爆發導致團體滯歐實屬無奈，團員應該各自負擔滯歐費用 (B) 業者規劃行程缺乏風險意識導致團體滯歐，理應退還團員旅遊團費 (C) 火山爆發導致團體滯歐雖非業者所願，滯歐增加費用不得再向團員收取 (D) 火山爆發導致團體滯歐無法歸咎雙方，業者與團員理應平均分攤費用【109年領隊實務（二）】

() 2. 團體旅遊途中遇颱風時，下列敘述何者錯誤？ (A) 旅行社得變更行程、遊覽項目 (B) 旅行社得更換食宿、旅程 (C) 變更後超過原定費用時，應向旅客收取 (D) 變更後節省支出經費，應將節省部分退還旅客

【108年導遊實務（一）】

因颱風豪大雨有疑慮而解約取消行程

旅客於6月5日報名「嘉義阿里山2日遊」行程，參團人數71人，團費共新臺幣343,180元。旅客於6月12日與旅行社簽訂國內旅遊定型化契約書，繳交定金新臺幣98,000元，並在8月18日支付尾款新臺幣245,180元。

此次行程原定8月22日出發，但遭逢天鵝颱風攪局，因此旅客於出發前向旅行社要求變更出發日期為8月29日。之後，8月28日晚上約8點時，旅客表示因擔憂颱風外圍環流，要求解除契約取消行程。

＃大雨土石流屬「有客觀風險事由」。

＃距出發日期近，解約取消損失高。

⊙ 案例分析與處理

● **法規依據**

依國內旅遊定型化契約書應記載事項第15點。

● **分析與處理**

1. 旅客方面主張

 (1) 依旅遊契約出發前有客觀風險事由解除契約，至多補償旅行社不超過團費5%的補償金，因此旅客請求退還新臺幣326,021元。

 (2) 另依消保法第51條之規定，請求賠償新臺幣300,000元懲罰性賠償金（過失賠償1倍）。

2. 旅行社主張已支出必要費用

 (1) 遊覽車兩日車資新臺幣44,100元，有通運公司開立統一發票及訂單車資明細表）。因出發前一日晚間才取消出發，車輛及司機已備妥，須收全部車資新臺幣44,100元。臺北市遊覽車公會函覆作證，上開車資符合合理常態。

 (2) 飯店住宿阿里山賓館取消入住，沒收195,800元，經阿里山賓館函覆敘明無誤。

 (3) 餐食費用：旅行社依指示訂購早餐盒一批，金額2,880元及寄送郵資80元。

3. 法院看法

 (1) 旅客承認因天氣因素而解除契約，依照國內旅遊定型化契約應記載事項第15點規定，得解除契約，但須支付必要費用，及按旅遊費用百分之五補償他方。旅行社就必要費用有提出單據證明確有支出，旅客應依契約支付必要費用及5%旅遊費用的賠償金。

(2)旅客主張依消保法第51條，請求新臺幣300,000元之懲罰性賠償金。依消保法規定，因企業經營者之故意、重大過失、過失所致損害，消費者得請求損害額1倍至五倍懲罰性賠償金。但本件係旅客慮及氣候因素而解約，無法證明旅行社有何故意、過失或重大過失，故請求不准。

📍 第三節　其他原因解約

　　有關行前解約方面，還有許多原因，例如未派遣合格領隊隨團服務、將旅遊消費者轉交其他旅行社出團未獲旅遊消費者書面同意、幫朋友報名卻被否認等等，也會產生解約退費糾紛。

一、旅行團應派遣合格領隊

　　領隊的工作是帶團體旅遊消費者出國，沿途協助安排旅遊消費者進行旅遊行程。國內旅遊目前依規定是派遣隨團人員，隨團人員目前沒有考試制度，領隊則依法必須經過考試合格，領取合格領隊證，才能帶團。

 動動腦 ▶

1. 想知道合格的領隊、導遊，應至哪個網站查詢？

(　　) 2. 綜合旅行業、甲種旅行業允許其指派或僱用之領隊人員，為非旅行業執行領隊業務者，應處罰鍰之範圍為何？　(A) 新臺幣一萬元以上，十五萬元以下罰鍰　(B) 新臺幣一千元以上，五萬元罰鍰以下　(C) 新臺幣一萬元以上，十萬元以下罰鍰　(D) 新臺幣一萬元以上，五萬元以下罰鍰
【109年領隊實務（二）】

(　　) 3. 旅行業如違反指派領有領隊執業證之領隊，應賠償旅客每人以每日新臺幣多少金額乘以全部旅遊日數，再除以實際出團人數計算之幾倍違約金？　(A) 1,500元，2倍　(B) 1,500，3倍　(C) 2,000元，2倍　(D) 2,000元，3倍
【109年領隊實務（二）】

案例熱搜 🔍 ⑬

旅行團可以不派遣領隊嗎？

　　某旅行社承辦一所學校的學生赴馬來西亞進行8天海外交流。該旅行社負責協助代購國際機票及7晚的飯店住宿，並在交流期間代為安排遊覽車接送學生往返飯店與學校間。

　　在交流第4天結束時，學校委請該旅行社安排吉隆坡為期2天的市區觀光。出發前，旅行社已事先言明本團目的為海外交流，而非旅行團。學校向旅行社表示可不派領隊，但2天的市區觀光須安排當地導遊隨團服務解說及導覽，雙方因此簽定國外旅遊定型化契約書。旅遊期間導遊與團員起爭執，在行程結束後，學校主張該旅行社未依契約派領隊隨團服務，提出申訴。

國外團體旅遊（全包式旅遊），應派遣領有領隊執業證之領隊全程隨團服務。
個別旅遊（非全包式旅遊），不須派領隊人員服務。
國內團體旅遊（全包式旅遊），須派隨團人員服務。
領隊中途落跑，當心被控惡意棄置旅遊消費者於國外。

案例分析與處理

● **法規依據**

國外團體旅遊定型化契約書應記載事項第16點（國外旅遊定型化契約第16條）規定，旅行社應指派領有領隊執業證之領隊帶團。違反者，應賠償旅遊消費者每人以每日新臺幣1,500乘以全部旅遊日數，再除以實際出團人數計算之三倍違約金。

違約金計算方式如下：

> 例如：15人一團，行程五天，假設領隊1天出差費為新臺幣1,500元。
>
> 　1,500（元）× 5（天）= 7,500（元）
>
> 　7,500（元）÷15（人）=500（元）
>
> 　500（元）× 3（3倍違約金）= 1,500（元）

因此，旅客每人可要求新臺幣1,500元的違約金，旅客如有其他損害，並得請求損害賠償。

● **分析與處理**

1. 本案旅行社承辦學校海外交流，內容安排機票、住宿及二天市區觀光（非全程安排觀光），這種型態屬於個別旅遊，應簽定國外個別旅遊定型化契約書。依國外個別旅遊定型契約書規定，「個別旅遊」旅行社 (1)不派領隊人員服務，(2)由依旅客要求代為安排機票、住宿、旅遊行程，或參加旅行社所包裝販賣之機票、住宿、旅遊行程。

2. 本案旅行社因錯誤認知而簽定國外團體旅遊定型化契約書，事實上，本行程不屬團體行程，所以約定不派領隊，這樣的約定並不違反旅行業管理規則及國外旅遊定型化契約應記載事項，「不派領隊」的約定事項有效。縱使簽錯旅遊定型化契約書，針對錯誤意思表示，從探求當事人真意來看，屬雙方合意不派領隊，旅客不得事後再主張未派領隊違約賠償。

3. 導遊是旅行社的履行輔助人，導遊的服務有違約造成旅客受損時，旅行社仍要負起賠償責任，當旅客與導遊發生衝突時，當地旅行社的其他主管應出面協調，如仍無法解決時，可及時更換導遊避免衝突擴大。

4. 曾經發生因領隊受不了壓力而自行提前返國的糾紛，旅客後續行程如沒人安排，會產生旅客被棄置或留滯國外，因此，旅行社要負擔旅客棄置或留滯期間之食宿及其他必要費用，並退還未完成旅程之費用，及負擔由出發地至第一旅遊地與最後旅遊地返回之交通費用，且應至少賠償違約金，須依全部旅遊費用除以全部旅遊日數乘以棄置或留滯日數後相同金額1倍至5倍違約金。

二、郵輪國外旅遊定型化契約

　　近年來，郵輪旅遊非常熱門，郵輪的屬性是計劃旅遊，旅客通常被要求必須提早幾個月前報名預訂艙房及給付艙房費。旅客如欲取消時，會由於各郵輪公司的取消扣款規定不同，而引起許多旅遊糾紛。因此，交通部觀光局爲降低郵輪旅遊糾紛、健全郵輪旅遊市場，於109年2月18日，公布「郵輪國外旅遊定型化契約」，並正式施行。

動動腦

（　）1. 郵輪國外旅遊定型化契約應記載事項，下列項目何者錯誤？　(A) 當事人與契約審閱期間　(B) 旅遊行程與廣告責任　(C) 旅遊費用與付款方式　(D) 旅遊服務內容僅供參考　　　　　　　　　　　　　【111年領隊實務（一）】

（　）2. A旅客參與郵輪旅遊，在即將要下船進行city tour的集合時間仍未見其蹤影，下列敘述何者錯誤？　(A) 領隊留下繼續找尋A旅客，並請當地導遊帶其他的團員先進行city tour　(B) 請郵輪值班經理協助派員協尋A旅客　(C) 集合所有團員，發揮團隊力量找尋未出現的A旅客　(D) 待找到A旅客後，若時間充足，趕緊帶A旅客與其他團員會合，繼續後續行程　　　　　　　　　　　　　【111年領隊實務（一）】

（　）3. 下列何者為領隊帶團搭郵輪時，務必告知團員的最重要訊息？　(A) 各種餐廳的位置及使用時間　(B) 航行中，禁區勿進入　(C) 船上救生衣及逃生小艇的存放位置及使用方法　(D) 各種娛樂場所的位置及Show的表演時間　　　　　　　　　　　　　【108年領隊實務（一）】

案例熱搜　**14**

團體旅遊行程中安排搭郵輪，該簽訂哪種契約？

　　阿東想帶全家去埃及旅遊，在找尋資料的過程中，發現有旅遊行程安排搭空中巴士A380和五星郵輪，行程內容猶如電影《神鬼傳奇》般有趣，因此報名了行程，這趟行程讓阿東充滿期待。出發前，阿東要求旅行社簽訂國外旅遊定型化契約書，旅行社除了與他簽拿國外旅遊定型化契約書以外，還要求他也要簽郵輪協議書來，阿東認為：「為何要簽兩種契約？」

⚠ 關鍵Hashtag

＃行程有安排搭郵輪國外旅遊須簽訂「郵輪國外旅遊定型化契約」。

＃郵輪公司的取消規定須寫入郵輪國外旅遊定型化契約中。

💬 案例分析與處理

● **法規依據**

1. 依消費者保護法第17條規定，「定型化契約條款」抵觸「定型化契約應記載或不得記載事項」，其定型化契約條款無效。109年2月6日以前，旅行業者操作郵輪國外旅遊時，除了簽國外旅遊定型化契約書外，另外讓旅客簽郵輪協議書，但因郵輪協議書中規定的取消費高，違反國外（團體）旅遊定型化契約書應記載事項第13點，縱使簽了郵輪協議書，該協議書還是無效。許多旅遊糾紛的訴訟，法院也做出相同見解的判決。

2. 參考郵輪國外旅遊定型化契約應記載事項第3點

● **分析與處理**

本案例中的行程有安排搭郵輪國外旅遊，所以旅行社與阿東須簽訂郵輪國外旅遊定型化契約，而非國外旅遊定型化契約與郵輪協議書。

小祕訣

為解決郵輪旅遊的簽約問題，交通部觀光局於109年2月6日公布郵輪國外旅遊定型化契約應記載事項，其中第3點規定，以下四種情形，旅行社應與旅客應簽定郵輪旅遊定型化契約：

1. 單純郵輪國外旅遊行程。
2. 單純郵輪國外旅遊行程，另加郵輪停靠時岸上旅遊行程。
3. 單純郵輪國外旅遊行程，另於行程前後安排陸上旅遊行程。

單純郵輪國外旅遊行程，另加郵輪停靠時岸上旅遊行程及於行程前後安排陸上旅遊行程。郵輪係指海上郵輪及河輪，不包括遊艇、江輪及渡輪。

三、旅行社轉團

旅客向 A 旅行社報名，收到說明會資料含行李吊牌，卻發現是 B 旅行社給的，而出發當天到機場，領隊竟是 C 旅行社派來的，旅客心想：「我到底是參加哪家旅行社？」這種情形其實是旅行業務轉讓。

動動腦

搭郵輪國內旅遊應簽訂什麼契約？

動動腦

() 1. 陳先生參加甲旅行社新臺幣36,000元的東京5日團體旅遊，出發後才發覺原契約已轉讓給其他旅行業，甲旅行社應賠償旅客新臺幣多少金額之違約金？ (A) 1,800元 (B) 3,600元 (C) 5,400元 (D) 7,200元

【110年領隊實務（二）】

() 2. 旅客於出發後，發覺旅遊定型化契約已轉讓其他旅行業，旅行業應賠償旅客全部旅遊費用多少比率之違約金？ (A) 3% (B) 4% (C) 5% (D) 6%

【109年領隊實務（一）】

未經旅客同意，轉讓給其他旅行社出團

　　小祥夫婦向某甲種旅行社報名「雲南昆明麗江8天團」，不料出發前，阿祥收到說明會資料，才發現行李吊牌及行程表，都是別家甲種旅行社的。阿祥打電話給原報名的旅行社理論，並表示要解約不參加，但旅行社表示本團行程吃住和原行程一樣，甚至飯店有一晚還升級，且機票已經開票，不能退票，阿祥如要取消行程，會收取團費70%的損失違約金。阿祥覺得明明是旅行社的錯誤，為何自己要付違約金？他認為非常的不合理，提出申訴。

— ◻ ×

◷ 關鍵Hashtag

未經旅客書面同意，旅行業不得將業務轉讓給其他旅行業辦理。

若旅客同意轉團，雙方應重新簽訂旅遊定型化契約書。

若旅行社未經旅客同意欲將他們轉團，旅客可以選擇解約。

◌ 案例分析與處理

● **法規依據**

1. 依照旅行業管理規則及國外旅遊定型化契約應記載事項規定，旅行業經營自行組團業務，非經旅客書面同意，不得將旅客轉讓其他旅行業。若旅客接受轉讓，受讓旅行社應與旅客重新簽訂旅遊契約。旅客若於出發後，才發覺或被告知本契約已轉讓其他旅行業，旅行社應賠償旅客全部旅遊費用5%之違約金；旅客受有損害者，並得請求賠償。

2. 參考旅行業管理規則第28條；國外旅遊定型化契約應記載事項第19點。

● **分析與處理**

1. 甲種旅行社彼此間，因人數不足或沒機位，常將旅客轉交給別家甲種旅行社出團，依旅行業管理規則規定，旅行業經營自行組團業務，非經旅客書面同意，不得將該旅行業務轉讓其他旅行業辦理。旅行業受理旅行業務轉讓時，應與旅客再重新簽訂旅遊契約。

2. 依上述規定，小祥夫婦被轉讓給別家旅行社出團時，可以選擇不同意轉讓而解約，解約後旅行社應退還全部旅遊費用，甚至賠償損失。

3. 如小祥夫婦選擇照常參加行程，依國外旅遊定型化契約應記載事項第19點規定，旅行未取得旅客同意而轉讓時，旅行業應賠償旅客全部旅遊費用5%之違約金；旅客受有損害者，並得請求賠償。

4. 若小祥解約取消，已產生的費用如已開立機票及飯店取消等費用，應由原報名旅行社負擔及處理。

5. 另一種型態類似旅客轉讓的狀況，是甲種旅行社代為銷售綜合旅行社產品，這時必須簽3方旅遊定型化契約書，由旅客及出團綜合旅行社為契約雙方，中間仲介的甲種旅行社則簽在「綜合旅行社委託之旅行業」副署。

 動動腦

() 小張報名參加甲旅行社，等到小張赴旅行社繳交尾款時，才知道已經被轉團至乙旅行社，因此，小張要求與乙旅行社重新簽訂旅遊契約，到了出發當天到機場，才知道由丙旅行社出團。旅程中小張不慎受傷，告知導遊後並未及時安排就醫，因此，小張拒付導遊小費，雙方因此大打出手。請問下列敘述，何者錯誤？ (A) 甲旅行社未經旅客同意轉團，小張可請求賠償違約金 (B) 小張與乙旅行社重新簽約，代表同意轉團乙旅行社 (C) 雙方互毆行為發生於國外，所受損害，由國外旅行社負責 (D) 導遊延遲安排就醫，損及旅客權益，臺灣旅行社須負連帶賠償責任

【109年領隊實務（一）】

四、契約簽訂、授權、代理

旅遊契約雖非重大契約，但現代人忙錄，未必會爲了參加旅遊跑一趟旅行社簽約。但是好朋友或家人代爲簽約，本人事後卻否認有授權行爲，雙方所簽訂的契約有效嗎？實務上此類問題也常發生。

 動動腦

() 1. 依民法之規定，旅遊開始前，旅客要求變更由第三人參加旅遊時，下列敘述何者錯誤？ (A) 變更後如因而減少費用，旅客得請求退還該減少之費用 (B) 變更後如因而增加費用，旅遊營業人得請求給付 (C) 旅遊營業人有正當理由時得拒絕之 (D) 變更後如因而增加費用，應由變更後之第三人支付該增加之費用 【111年領隊實務（二）】

() 2. 旅客報名參加旅行團後，要求改由他人參加時，依民法規定旅行社之處理方式，下列何者正確？ (A) 無論如何都應該接受 (B) 無論如何都不同意 (C) 確因證件趕辦不及得拒絕之 (D) 因成本增加而拒絕之 【108年領隊實務（二）】

() 3. 老陳報名參加旅行團後，因臨時有事改由老劉參加，如因而增加費用時，依民法規定，下列何者正確？ (A) 旅行社不得增收費用 (B) 旅行社得向老陳收取所增加之費用 (C) 旅行社得向老劉收取所增加之費用 (D) 旅行社不得向老陳或老劉收取所增加之費用

好朋友委託報名，事後反悔取消，損失誰負擔？

　　有義喜歡攝影，結交許多攝影同好，這次有義報名參加絲綢之旅，團費每人新臺幣52,000元。朋友5人請有義幫忙報名，並請有義代為支付每人定金新臺幣15,000元。

　　有義付完定金後，其中一位朋友對行程有意見，距出發日35天前表示不想參加了，但旅行社表示定金不能退還，有義認為自己純粹幫忙，還代墊定金，現在旅行社定金不退還，他會損失這筆費用，因此轉向朋友要求支付定金。朋友雖承認有授權請有義代為報名，但主張有義應向旅行社爭取不應扣取消費，所以不給付有義定金新臺幣15,000元。

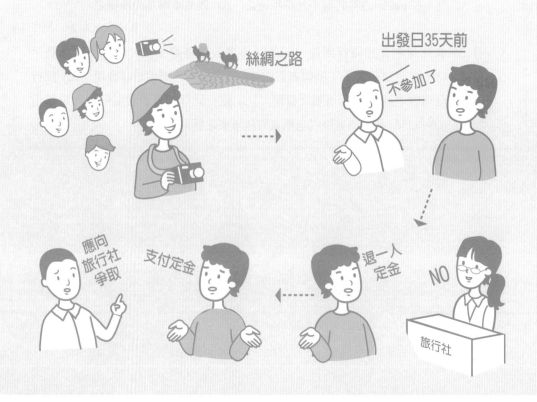

— ⬜ ✕

⓵ 關鍵Hashtag

\# 代理人於代理權限內，以本人名義所為意思表示，本人要負責。

\# 授權以書面，不生爭議。

\# 表見代理，對本人發生效力。

💬 案例分析與處理

● **法規依據**

1. 依民法代理的規定，代理權係本人以意思表示向代理人或向代理人對之為代理行為之第3人為之。代理權的授與，以口頭或書面皆可行，但以書面記載代理行為的內容，最無爭議。

2. 參考民法第103條、第169條。

● **分析與處理**

1. 現代人生活忙碌，好朋友揪團出國，常見委託其中一位朋友統一處理，這在民法上是代理關係。

2. 本案例有義受朋友委託代理向旅行社報名參加旅行團，並代墊定金每人新臺幣15,000元，依民法規定，支付定金推定契約成立，有義及朋友與旅行社間的契約已成立。當有義朋友要取消旅遊時，旅行社依國外旅遊定型化契約應記載事項第13點規定，出發前35天取消，收取20%團費做為解約違約金，共新臺幣10,400元（計算方式：52,000元 ×20%=10,400元），因此要退還新臺幣4,600元（計算方式：15,000元 -10,400元 =4,600元），旅行社不能直接沒收定金新臺幣15,000元，除非旅行社能提出單據證明實際損失達新臺幣15,000元，才可沒收定金。

3. 朋友欠有義的代墊款，有義只能向朋友索討。朋友間互為代理很常見，但如沒有書面授權委任，發生爭議時，若一方不承認，則屬無權代理。無權代理所做的法律行為，非經本人承認，對於本人不生效力，所以代理朋友與旅行社簽約，應該要求朋友出具代理授權書，比較不會產生爭議。

4. 民法上還有一種是「表見代理」。民法規定，自己的行為讓人以為有授權與他人，或者明明知道他人表示代理你，但你卻不做反對表示，這時候對於善意的第3人應負授權人責任，是表見代理的規定。簡單說，雖然本人被他人無權代理，但是本人外在客觀的行為，讓善意第3人誤認為有權代理，此時為保護善意第3人的交易安全，規定由本人負責。也就是說，假如要出國，將出國所需要的證件相片連同身分證正本及團費等，都交給朋友處理，或聽到旅行社說誰代理簽約，卻無當場反駁，在客觀上會產生「表見代理」的表徵，這時善意的旅行社就可以主張旅遊契約對本人生效。

五、旅遊行程招標應注意投標書的內容

　　許多公司行號或機關團體，舉辦人數眾多的員工旅遊會公開招標，招標的內容非常多，甚至可能隱藏不合理的要求，如果沒注意看，得標後才發現標規內容不合理，後面衍生問題就會非常多。

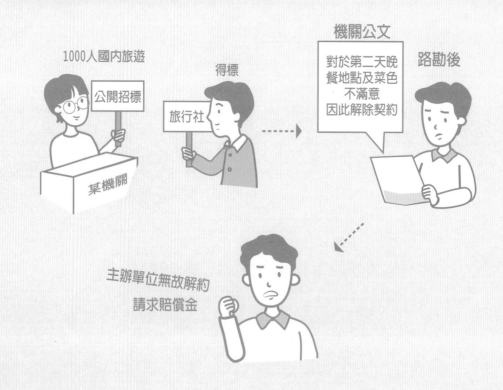

案例熱搜 17

旅客主張旅行社未達成標規而通知解約

　　某機關舉辦1000人國內旅遊，並公開招標，最後由某旅行社得標。依標規，旅行社必須安排路勘完成，且主辦單位滿意後才簽約，但路勘後，主辦單位對於第2天晚餐地點及菜色不滿意，於是發函通知旅行社解除契約。旅行社主張主辦單位無故解約，因此請求賠償全部旅費損失及應得利潤，並請求商譽受損慰撫金的賠償。

1000人國內旅遊

公開招標

某機關

得標

旅行社

機關公文

對於第二天晚餐地點及菜色不滿意因此解除契約

路勘後

主辦單位無故解約
請求賠償金

— ロ ✕

(!) 關鍵Hashtag

未達成標規規定，契約不成立。

(•) 案例分析與處理

● **法規依據**

1. 採購契約書內容（行政院公共工程及採購契約）。

2. 參考民法第99條；採購法。

● **分析與處理**

1. 主辦單位主張

 (1)旅行社決標後，應提出旅遊食宿要約，經主辦單位承諾後，雙方契約成立，主辦單位才有簽約義務，招標若載明「得標廠商應於得標後一週內完成路勘，若廠商無法配合招標規範及經路勘後要求變更，本所對勘查結果不滿意或逾期未辦理路勘，可以不予簽訂契約」，則旅行社違反規定，主辦單位有權拒絕簽約。

 (2)旅行社辦理路勘，若主辦單位對勘查內容及結果不滿意，自有權拒絕訂約。

 (3)投標性質應屬「預約」，雙方決標之法律效果，應屬預約性質，並非本約（旅遊契約）。主辦單位若對勘查結果不滿意，可主張「同時履行抗辯」而拒絕簽本約。

2. 法院判決意見

 (1)行政法院判決意旨，採購契約內容於決標時即已確定，決標日方為契約成立日，但非所有採購契約之決標日均為契約成立日。本招標需雙方就旅遊活動內容經由路勘確認，如對勘查結果不滿意或逾期未辦理路勘，主辦單位可不予簽約，兩造間並未成立承攬契約，旅行社請求主辦單位給付全部旅費及所失利益，無理由。

 (2)旅行社請求賠償50萬元。經查旅行社係法人，其名譽遭受損害，無精神上痛苦可言，自不能依民法第195條請求精神慰藉金，其主張無據。

(3)最高法院判決意見：採購契約附有停止條件者，契約效力須視該契約有無停止條件未成就，若該停止條件無法成就，則契約不成立（民法第99條）。

3. 學校或機關委請旅行業辦理旅遊活動並簽訂旅遊契約，依採購法等規定辦理，屬勞務採購，若勞務採購契約內容有利於旅遊消費者，且事先雙方同意，則依採購契約來辦理。事實上，有些機關標規內容雖違反旅遊定型化契約應記載事項，例如：出發前解約，旅行社不得扣任何費用，但如依旅遊定型化契約應記載事項，旅行社是可扣除一定比例的違約金。因採購法屬特別法，依勞務採購法的規定來處理。

Chapter 3

護照簽證糾紛

印度性廟—卡修拉荷出逃記

　　某年暑假，筆者帶了一團由大學教授及立法委員組成約26人的旅行團，參加印度、尼泊爾15天之旅。行程中有一天是搭機前往印度卡修拉荷（圖3-1）參觀歷史著名的景點—性廟，並夜宿於此的偏鄉小地，而隔天中午會搭機飛往另一個名列世界7大奇景之一的泰姬瑪哈陵古城—亞格拉(Agra)。

　　就在準備離開飯店前10分鐘，當地旅行社人員跑來找我，告知飛機不飛了（一天只有一班），並給我兩個選擇：1.再住一晚等等看明天是否有飛機。2.搭巴士（約4小時）前往火車站，轉火車約5～6小時左右到達目的地。對方要我五分鐘內做出決定，他要回報公司。

5分鐘？此時此刻的你，該如何做抉擇？

　　凡事應冷靜思考，才能做出正確的決定。首先，我與旅行社人員討論，如果留下來住一晚，明天會有飛機嗎？搭巴士前往火車站會有火車嗎？會有座位嗎？旅行社人員都回答不確定，唯有搭車16小時是確定的，因此我告訴旅行社人員我的決定，就去機場試試，但旅行社人員說，飛機取消了還要去機場嗎？

　　我立即集合所有團員，告知當地旅行社轉達的事項及兩個選擇。大家聽完我的說明後，負責組團的賈教授說，就由領隊全權決定，他們完全相信我有能力處理好，而其他團員們也都同意此提議。由領隊全權決定有兩個意義：1.信任領隊。2.你決定你負責，但我感覺他們是相信我的。

　　我告訴他們我做出的第3個選擇：立刻出發到機場試試（旅館到機場只有5分鐘車程）。當我們車子離開時，我們看到其他外國旅行團的團員疑惑的看著我們，班機不是取消了嗎？你們要去哪？

　　抵達機場後，我跟航空人員詢問並商討是否有其他解決的方式。逐一了解後，發現有一班機是可以經由其他城市轉機到達我們的目的地，當下決定先離開這個小鎮，找了航空

公司主管說明想法，主管說中途站到目的地位置不敢保證後段有位置，中途轉機點若客滿，我們就得下飛機，但我還是請他務必幫忙讓我們先搭這班，最後我們全部上了飛機而且還很順利抵達目的地。

　　我為何決定到機場試試呢？因為我已先排除了其他選項。我不考慮搭巴士4小時到火車站，因無法事先買火車票，如果沒車票又得重新訂旅館、餐廳，將會面臨另一個難題。我曾在電視上看過報導，火車乘客爆滿還有人坐在車頂，甚至門邊還有人單腳站立，險象環生。我也曾在《讀者文摘》閱讀過一則有趣的報導，印度火車從來不準時，有一天某班次火車準時在上午8點到達火車站，立即上了電視頭條新聞，後來才知道，那班火車原本應在昨天早上到達的，令我印象深刻，因此不列入考慮。另外，我不考慮搭16小時的巴士，印度公路上的汽車、動物（牛、羊）、機車、人力車、自行車相互爭道，且郊區夜間哪裡能上廁所？就算野放也不安全（因印度眼鏡蛇特別多），哪裡用餐（衛生條件）等都是難題。而旅館離機場很近，只有5分鐘車程，何不去機場試一試？如果無法達成任務，就回旅館再住一晚也可以（吃住不成問題）。

　　從事旅遊工作者，平日應多閱讀文章，了解時事脈動與國際接軌，遇到緊急狀況時，才能臨危不亂，做出最佳選擇。

圖3-1　印度性廟卡修拉荷

護照是出國必備文件，實務上常見旅客（或旅行社）出發當天抵達機場時，才發現未帶護照或護照效期不足，無法成行；再者也常發生在機場海關檢查時，才發現護照已非有效護照（有毀損缺頁或效期已過）。旅遊途中，旅客遺失護照也時有所聞。再者簽證的辦理，這部分是旅行業的專業責任，旅行社有責任為旅客辦妥行程中所需的一切簽證手續。如果中間環節出問題，肯定不是出不了國，就是回不了國，會產生很大旅客安危及退費及滯留海外糾紛。

⊙ 第一節　護照辦理及保管

　　出發前旅行社會向旅客收取護照以辦理相關手續，旅行社收取後應妥善保管。萬一不幸遺失，旅行社應負重新將護照及護照上相關簽證辦妥。旅遊中的護照及簽證，原則上皆由旅客自行保管，萬一旅客在途中遺失護照，屬可歸責旅客事由，但領隊應協助旅客進行後續一連串的工作，讓旅客可以繼續行程或順利回國。

一、護照遺失向警察機關報案

　　護照遺失，不管是在國內及國外，都必須向警察機關報案。常見的狀況有以下：護照效期已過或效期不足、護照毀損缺頁塗改、役男未申請核准等，以致無法出國。另外，簽證問題所引發的糾紛也很多，例如：簽證種類錯誤，出國卻入不了境被遣送回國（持商務簽證或學生簽證但去觀光）；簽證遇連假遲延未拿到，或在國外沒有簽證無法入境旅遊地區；外國人未辦重入境許可，以致停留在國外多日，衍生巨額食宿費用。這些實務上很常見，一旦護照簽證出問題，都是難以處理的狀況，造成損失很大，因此要謹慎看待。

Q 案例熱搜 **01**

護照遺失，如何處理及責任歸屬？

　　旅行社舉辦「馬新5日旅行團」，每人團費新臺幣28,000元，這團旅客住在臺南，出發前一周，旅客先將全團護照以快遞方式送到旅行社，旅行社人員也順利簽收，但在出發前一天周六，旅行社找不到這包護照，出發當天適逢周日，旅行社只好在周六趕快通知旅客取消行程，後續再與旅客進行協商賠償，旅客要求旅行社退還團費並賠償團費50%，旅行社希望旅客可以延後出發並給予部分賠償。

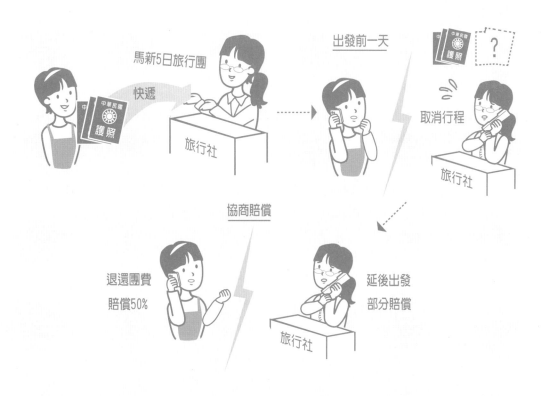

馬新5日旅行團
快遞
旅行社

出發前一天

中華民國 護照 ?
取消行程
旅行社

協商賠償

退還團費
賠償50%

延後出發
部分賠償
旅行社

① 關鍵Hashtag

旅遊期間的護照，旅客應自行保管。

證照旅客得隨時取回，不得扣留。

旅行社遺失護照，應負責重新補辦及相關賠償責任。

○ 案例分析與處理

● **法規依據**

依國外旅遊定型化契約應記載事項第12點、第17點。

● **分析及處理**

1. 依照國外旅遊定型化契約應記載事項第17點規定，旅行業辦理出國簽證或旅遊手續時，應妥慎保管旅客各項證照，如有遺失或毀損者，應行補辦，如致旅客受損害者，應賠償旅客之損害。

2. 本案旅行業者未妥善保管護照而遺失，依國外旅遊定型化契約應記載事項第12點規定（可歸責旅行社事由無法成行），出發前一天通知解約，旅行業應退還旅客全部旅遊費 用，並賠償旅客旅遊費用50%違約金。

3. 旅行社有責任及負擔費用協助旅客補辦新護照（流程：向警察機關報案→填寫中華 民國護照遺失申報表，檢附申報表+護照申請書→向外交部領事事務局申辦新護照），新護照換發約5個工作天。

二、護照被偷或被搶歸責旅行社與否

　　新聞上常見領隊在機場辦理劃位時，不慎包包被偷，裡面有旅客護照簽證及現金，造成在機場無法出發，行程及金錢損失慘重。這情形如果在旅遊途中發生，會造成旅客必須更改行程，多留停辦理補發證照，勢必影響原訂行程進行及增加額外費用；有可能回程時才發生護照被偷，導致留滯國外，威脅旅客安全，這些問題都應儘量避免發生，才能保障旅客權益。

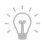 動動腦

1. 領隊應該幫旅客保管護照嗎？

(　　) 2. 海外旅遊途中，由於回程班機為早上7點起飛之較早班機，導遊怕旅客早起匆忙，特別提前一晚收妥護照，以利隔天辦理登機手續事宜，未料回程當天導遊不慎遺失護照，致使旅客滯留當地數日方得返國。下列敘述何者錯誤？　(A) 領隊應該協助旅客取得當地警察機關護照遺失報案證明文件，前往鄰近我國駐外館處申請護照補發　(B) 導遊基於善意事先收妥護照並無不妥，惟未盡到妥善保管之責任，導致整團護照遺失，顯有過失　(C) 導遊系屬旅行業者之履行輔助人員，因此滯留期間支出之食宿或其他必要費用應由旅行業者全額負擔　(D) 由於行程業已確實執行完畢，因此旅行業者僅須支付滯留期間相關支出，無須賠償旅客　【109年領隊實務（一）】

(　　) 3. 在國內遺失中華民國護照，應向何單位辦理報案？　(A) 內政部移民署各縣市服務站　(B) 內政部移民署各縣市專勤隊　(C) 外交部領事事務局及外交部中部、南部、東部辦事處　(D) 各縣市警察局分局

護照被偷，責任歸屬於誰？

　　瑛坊參加旅行社韓國5日團，每人團費新臺幣18,900元，出發前2天，旅行社公司遭竊，承辦人員將這團護照放在自己抽屜內，小偷把全團護照帶走，旅行社員工一早來發現公司財物及護照遭竊，趕快通知旅客及向警察機關報案，旅行社要求旅客趕快去外交部趕辦最急件護照（2天下件），但瑛坊在上班，無法請假回家拿資料，最後瑛坊無法成行。旅行社主張公司遭竊，屬不可歸責事由，且旅客不為協力行為配合去趕辦護照而無法成行，主張要依契約扣除必要費用共新臺幣15,000元，只退還旅客3,400元。

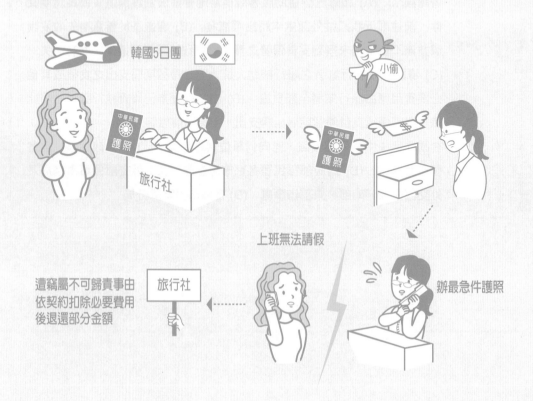

- □ ×

ⓘ 關鍵Hashtag

護照在旅行社，旅行社應專人妥善保管。

國外遺失護照，應補辦新護照或辦臨時入國證明書。

💬 案例分析與處理

● **法規依據**

1. 依照國外旅遊定型化契約應記載事項第17點規定，旅行社應盡到善良管理人注意義務，所謂「善良管理人注意」，指依一般交易上觀念，認為有相當知識、經驗及誠意之人所具有之注意，並非現實社會生活各人注意之平均值。

2. 參考國外旅遊定型化契約應記載事項第12點、第17點。

● **分析與處理**

1. 旅行社對於護照保管善良管理人注意義務，到底標準在哪裡？目前法院對此沒有做出任何相關判決可參考，但從字義推衍，護照是旅行重要文件，應放置於一般人不易隨手取得的地方，並由專人妥善保管，旅行社應舉證證明已盡善良管理人注意義務才可免責。如僅放置於公司抽屜，顯然未妥善保管。

2. 本案旅行社想請旅客趕辦護照，但因事發突然，瑛坊無法配合請假去趕辦急件護照，這些非旅客不為協力行為。

3. 依國外旅遊定型化契約應記載事項第12點規定，通知取消在出發前二天，應退還旅客全部旅遊費用並賠償30%全部旅遊費用之違約金。旅行社主張要扣除必要費用，是不合於契約規定。此外補辦護照的費用也應由旅行社負擔，如果護照上還有其他可用簽證，旅行社也應一併辦理。

4. 本案例最後經協調，旅客同意延後出發，由旅行社辦妥護照及負擔辦理護照所產生的規費及交通費，旅行社再給予每名旅客新臺幣6,000元的團費折扣，雙方和解。

三、提醒旅客檢查證照的責任在旅行社

　　護照遺失，可能是旅行社遺失或者旅客自己遺失，出發前旅行社爲了檢查護照效期及核對正確護照上英文姓名或辦理簽證，會先向旅客收取護照，國外旅遊定型化契約應記載事項第 17 點規定，旅行社應負起善良管理人的「保管證照責任」，另依據國外旅遊定型化契約應記載事項第 12 點規定，因可歸責旅行業事由，致旅遊活動無法成行，旅行業應盡速通知旅客且說明事由，並退還旅客已繳之旅遊費用，及賠償旅遊費用一定比例違約金。

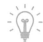 動動腦

（　）1. 下列關於旅客護照遺失，領團人員之處理方式，何者錯誤？（複選）(A) 應先前往當地的警察機關報案，並取得報案文件　(B) 即將搭乘直飛班機入境他國者，應向駐外館處申請「入境證明書」，以供持證明文件前往下一個地區　(C) 前往駐外使館單位報案，並領取相關旅遊文件，持證明文件回國　(D) 如打算在同一國家或地區停留兩週以上，最好到達後即與駐外館處聯繫辦理護照補發　　　　　　　　　　　　　　　　【111年領隊實務（一）】

（　）2. 在國外遺失護照，於返國後向外交部領事事務局申請補發護照者，除申請護照應備文件外，應另繳驗已辦戶籍遷入登記之戶籍謄本正本或下列何種證件？　(A) 警察紀錄證明書　(B) 入國證明文件　(C) 健保卡　(D) 入出國日期證明　　　　　　　　　　　　　　　　　　　　　　　【108年領隊實務（二）】

簽護照自理切結書，護照過期，無法出國

　　元元和朋友參加黑部立山旅行團，由於元元去日本前，還需要到大陸出差一趟，因此元元沒將護照交給旅行社，業務員僅口頭上詢問元元及朋友的護照英文姓名。出發前，業務員將說明會資料帶來，裡面另有國外旅遊定型化契約書及一張護照自理切結書，業務員催促元元趕快簽名，元元沒看就簽了。出發當天，元元和朋友抵達機場時，領隊收到元元護照向航空公司劃位時，才發現元元護照過期，出不了國，元元的朋友見元元無法出國，也取消行程，元元主張旅行社未檢查旅客護照，旅行社主張旅客已簽「護照自理切結書」，旅客應自己檢查護照。

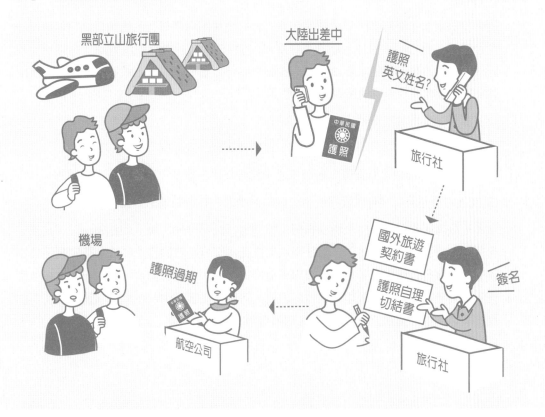

出國三要件：護照、機位、簽證。

護照（建議3～6個月以上效期）。

旅客簽護照自理同意書。

○ 案例分析與處理

● **法規依據**

依國外旅遊定型化契約應記載事項第12點及第13點。

● **分析與處理**

1. 國外旅遊定型化契約書第11條規定，旅行社如確定團體能成行，應負責為旅客申辦護照及簽證，且代訂妥機位及旅館，並應於出發7日前或於舉行說明會時，將護照、簽證、機票等事項向旅客以書面行程表確認。旅行社如怠於履行上述義務時，旅客得解除契約，請求旅行社退還所繳之所有費用。

2. 出發前要檢查護照或簽證的哪些資料呢？

 (1)護照效期是否符合前往國家的規定，通常規定護照效期要3~6個月以上。

 (2)簽證持有的種類是否正確，曾發生過持商務簽證去觀光，海關是不准入境的。

 (3)護照內頁是否有缺頁或毀損或塗改擦拭的情形，有這些情形，護照為無效。

3. 本案因旅客因素在出發前未繳交護照，旅客簽「護照自理（帶）切結書，該切結書是否排除旅行社檢查護照責任呢？如果旅客自願放棄旅行社的護照檢查，願意自己負責檢查，且旅行社將護照等重要提醒事項寫於切結書中，提醒旅客檢查，可排除檢查責任。本案旅客因未檢查發現護照效期已過，可歸責旅客事由，依國外旅遊定型化契約應記載事項第13點規定，賠償100%旅遊費用。

4. 另種情形，旅客雖簽「護照自理（帶）切結書」，但旅行社未將護照等重要提醒事項寫於切結書，切結書內容只是讓旅客自帶護照去機場，這樣做並未盡檢查責任。旅客因護照效期已過而無法出發，仍屬可歸責旅行社事由，依國外旅遊定型化契約應記載事項第12點規定，旅行社要退還全部旅費及賠償100%全部旅費之違約金。

四、護照缺角無效

護照上可能發生毀損缺頁的情形，如果毀損缺頁不明顯，這種狀況不易被發現，常常這本護照用了很多次都可順利出國，但可能某一次就被發現毀損缺頁，海關就認定護照無效了，以致旅客當天無法出發，所衍生團費的損失非常大。

動動腦

() 1. 下列何種情形應申請換發護照？ (A) 護照所餘效期不足一年 (B) 所持護照非屬現行最新式樣 (C) 持照人認為有必要換發 (D) 護照製作有瑕疵
【109年領隊實務（二）】

() 2. 關於護照條例之相關規定，下列敘述何者錯誤？ (A) 以不實資料申獲之護照，外交部及駐外館處應予註銷 (B) 照片與身分證明文件或檔存資料差異過大，外交部及駐外館處得請申請人到場說明 (C) 護照自核發日起三年未經領取，外交部及駐外館處始得廢止原核發護照之處分並予以註銷 (D) 未滿七歲之未成年人或受監護宣告之人申請護照，應由其法定代理人申請
【109年領隊實務（二）】

() 3. 依護照條例規定，下列何者不屬於應申請換發護照之情形？ (A) 護照汙損不堪使用 (B) 已依法更改中文姓名 (C) 變更國民身分證統一編號 (D) 護照所餘效期不足1年

案例熱搜 04

撕掉釘在護照上的免稅單，造成護照毀損

　　超人是動漫迷，常去日本玩，這次參加旅行團去東京，因為搭乘廉價航空（機票一經開票無法退票），團費每人新臺幣23,800元，旅行社向超人收取護照，出發當天，海關人員以超人的護照上其中一頁右上角有被撕下一小塊缺角為由，不讓超人出境，超人因此被迫取消行程。旅行社主張是旅客毀損護照，所以是可歸責旅客事由，出發當天取消團費100%沒收；旅客主張缺頁的責任，不在旅客，旅行社有檢查及保管護照的責任，旅行社未盡責有過失，不應沒收團費。

ⓘ 關鍵Hashtag

護照不能有缺角或缺頁。

護照上不能隨便塗改。

💬 案例分析與處理

● **法規依據**

國外旅遊定型化契約應記載事項第12點。

● **分析與處理**

1. 業務員收件時應仔細檢查護照，如有異狀，馬上告知旅客，並記載於收件單上，以免日後旅客主張旅行社未盡檢查責任，或者認為毀損是旅行社造成的，萬一出發當天因護照毀損無法出國，產生團費100%無法退還的損失，究竟誰負擔？

2. 本案誰毀損護照已無法查知，但旅行社收件及事後均未仔細檢查，致旅客當天無法出發而解約取消，仍推定是可歸責旅行社事由解約，旅行社依國外旅遊定型化契約應記載事項第12點，應退還旅客全部旅遊費用及賠償100%全部旅遊費用之違約金。

3. 本案經協調，旅客了解已開立的機票無法退票，因此請求旅行社退還全部旅遊費用，不請求其他賠償，雙方和解。

4. 因國人喜愛去日本旅遊買東西，經常發生在日本藥妝店買東西時，店員將退稅單釘在護照上，旅客回國後撕下退稅單，沒先拔掉釘書針，造成護照缺角，下次出國時在海關就可能以護照無效為由被擋下；還有旅客在護照簽名欄位擦拭，造成護照有塗改毀損被認定無效等，這些旅客及旅行社都要留意。

五、國際郵輪

　　2020 年因新冠肺炎，全世界的觀光都暫停，出不了國，只能在國內玩，以致於 2020 年國內旅遊大爆發，原到國外的郵輪改在臺灣本島及離島行駛，由於搭乘國際郵輪（圖 3-2）在臺灣旅遊是頭一遭，也引發許多糾紛。

小祕訣

郵輪與遊輪的差異

　　無論是郵輪或遊輪，英文都是 cruise，多數中文翻譯是「郵輪」。如：皇家加勒比海郵輪 (Royal Caribbean Cruises)、歌詩達郵輪(Costa Cruises)、公主遊輪 (Princess Cruises)等。

動動腦

搭郵輪需要辦簽證嗎？

圖3-2　國際郵輪

案例熱搜 05

搭乘國際郵輪玩臺灣，沒帶護照登不了船

　　麻吉和女朋友報名搭乘國際郵輪去臺灣離島4天3夜，出發當天抵達基隆港準備辦理登船手續時，基隆海關要求要出示護照，麻吉和女友心想：「又不是出國，去離島搭飛機都看身分證，哪需帶護照？」，結果兩人無法登船，最後只能拖著行李搭車回南投並找報名的旅行社申訴。旅行社說：「我只是幫忙訂郵輪的住宿艙房，其他事旅客自己安排。」，而郵輪代銷旅行社注意事項記載須持「有效期限6個月以上之有效護照」才可登船。因此，若旅客當天無法登船，全部費用都不能退。

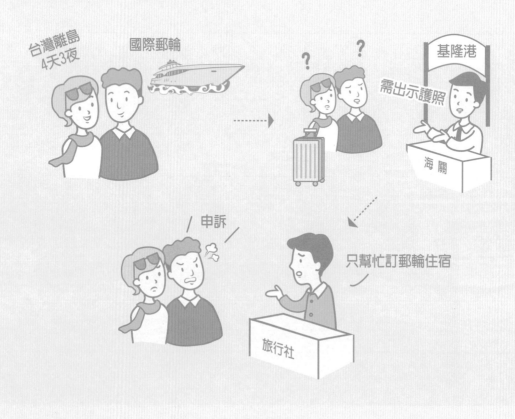

ⓘ 關鍵Hashtag

基隆登船及離船皆須持「有效期限6個月以上之有效護照」。

☺ 案例分析與處理

● **法規依據**

郵輪公司協議書內容。

● **分析與處理**

1. 旅客委託旅行社代購郵輪艙房費用，旅客的岸上觀光由旅客自行決定後向郵輪公司購買，這時旅行社未涉及安排旅程，這樣的銷售行為，非旅行團。旅客與旅行社間成立郵輪艙房的委託代訂契約，旅客與郵輪公司簽郵輪協議書即可，並將搭乘應注意事項轉知旅客知悉，責任已盡。

2. 本案麻吉所參加的型態屬於上述情形，旅行社已盡責，但旅客因自己疏忽未看，未帶護照登不了船，係可歸責旅客自己，郵輪公司依郵輪協議書，出發前14天內取消，收取100%艙房費有理由。

3. 目前在臺灣行駛的郵輪註冊登記地都是外國，搭乘郵輪的規範依國際規範及當地國家的規範訂出所備的證照，購買的旅客應事先充分閱讀，旅行社也盡轉知的責任。

📍 第二節　簽證或重入許可等問題

　　簽證是當地國要求欲前往的旅客必須辦理的入境許可，旅行社應盡善良管理人的注意義務去妥善辦理，萬一因可歸責旅行社事由來不及下件，或因資料不齊或有誤，導致旅客無法成行，旅行社應負賠償責任。還有這幾年許多公司行號招待員工出國旅遊，其中有許多非本國籍旅客，其辦理出境的手續及回國後重入境手續，這些應事先言明由旅行社或仲介來處理，方能避免糾紛。

一、多人一起報名契約，契約可分割嗎？

　　多人報名旅行團，其中有人因可歸責旅行社事由而被迫取消解約，其他的人是否也可主張可比照辦理解約退費及賠償，端看契約是否有不可分割、成員彼此間的關係（父母及子女、夫妻）、旅遊的性質（如家族旅遊、生日慶祝壽星卻被迫無法成行）等來判斷一人無法成行，其他人是否可以比照辦理。

動動腦

（　　）1. 小虎報名參加日本關西5天旅遊行程，行程五天不慎發生車禍，無法隨團出發前往日本。下列敘述何者正確？　(A) 小虎不得放棄此次行程　(B) 旅行業者必須無條件退還團費　(C) 小虎可以要求換由好友小南參加　(D) 旅客變更增加費用不得向小虎請求給付　　　【109年領隊實務（二）】

姊妹簽證相片貼反無法成行，同行父母可請求退費賠錢嗎？

　　林先生夫婦及2位雙胞胎女兒（已成年），一家四口參加越南峴港5日遊，每人團費新臺幣27,800元，這是一年一度家族旅遊，由林先生代表簽約。出發當天抵達機場時，海關人員發現林先生雙胞胎女兒的越南簽證相片貼反了，海關人員以女兒未持有有效越南簽證不准2位女兒出境。旅行社依旅遊定型化契約應記載事項，退還2名女兒全部旅遊費用及賠償同額違約金。林先生夫妻認為本次是家族旅遊，2位女兒被迫取消行程，夫妻2人無法達成家族旅遊目的，自然可以解約，因此想比照女兒的方式辦理退費及賠償。

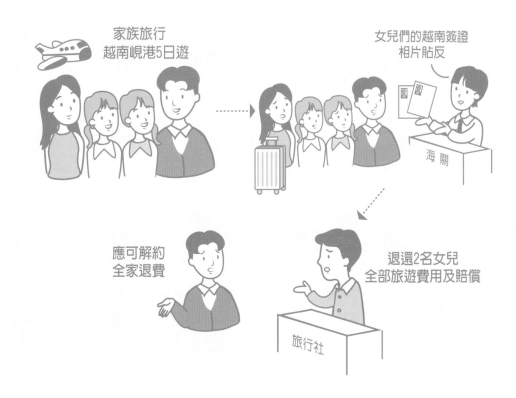

⓵ 關鍵Hashtag

1人無法成行，其他人可否比照辦理。

民法上解釋意思：當事人之目的列為最先，交易習慣次之。

💬 案例分析與處理

● **法規依據**

國外旅遊定型化契約應記載事項第12點。

● **分析與處理**

1. 本件雙方告上法院，法院判決理由如下：

 (1)按民法上解釋意思表示，應探求當事人真意，不拘泥所用辭句，解釋契約須依交易習慣及當事人所欲達成合理預期的契約利益。其中目的列為最先，交易習慣次之。

 (2)林先生與旅行社訂立國外旅遊定型化契約書，該旅遊為家族旅遊，雙方簽訂契約前已知悉。對兩造而言，本件旅遊契約目的在於完成旅客4人家族旅遊，可認林先生4人旅遊屬緊密不可分，任一部分不履行，契約目的無法達成，故旅客林先生請求解除旅遊契約，並請求返還全部旅遊費用，有理由。

 (3)國外旅遊定型化契約應記載事項第12點規定，旅行社出發當天通知旅客解約者，賠償100%旅遊費用的違約金。但按民法規定，約定違約金額過高者，法院得裁定酌減。本件法院審酌林先生旅遊未能成行，並未受有財產上實質損害，依契約第12條給付懲罰性違約金新臺幣27,800元過高，宜酌減為新臺幣6,000元為合理。

2. 本件判決，法院認為家族旅遊有不可分割性，認為林先生可解約請求退還全部旅遊費用，這種判決在實務上很常見，但對於請求違約金的金額，法官的看法就有不同。

二、重入境許可證

近年來,許多外籍移工或外籍人士,會隨著公司到國外參加員工旅遊,卻常因未辦重入境許可而無法按照行程返國,徒增許多糾紛及困擾。

 動動腦

() 1. 我國國民擬經由陸路進出越南到鄰國柬埔寨,並再入境越南時,應使用之簽證為何? (A) 免簽證 (B) 單次簽證 (C) 多次出境簽證 (D) 過境簽證

() 2. 外國人來臺,除協定另有規定者外,其護照所餘效期應尚有多久,始得申請免簽證查驗許可入國? (A) 6個月以上 (B) 3個月以上 (C) 30日以上 (D) 尚有效即可

案例熱搜 07

外籍移工未辦重入境許可證而滯留海外

　　旅行社舉辦某公司員工旅遊「北越雙龍灣5日」，團費每人新臺幣23,000元。事前已知參加人員包含外籍移工，依規定出發前應預先辦理重入國許可，但卻未辦理，導致5名外籍移工於返國時因無法換發登機證而滯留越南河內達29天。該公司請求：(1)除負擔留滯期間支出之食宿，及返國的交通費用外，應至少賠償依（全部旅遊費用/全部旅遊日數）乘以棄置或滯留日數後相同之金額5倍之違約金。(2)仲介公司代辦移工重新辦理外勞聘僱入境手續所生之費用。(3)移工服務費、就業安定費、勞健保費部分。前3項金額共新臺幣71萬元。

ⓘ 關鍵Hashtag

「簽證」與「重入境許可」性質不同。

簽證英文為「VISA」，而入國許可為「Permit」。

💬 案例分析與處理

● **法規依據**

國外旅遊定型化契約應記載事項第13點。

● **分析與處理**

上述案例，法院判決旅行社並無過失，理由如下：

1. 依外國人停留居留及永久居留辦法規定，外國人在我國居留期間內，有出國後再入國必要者，應於出國前向移民署申請重入國許可。依目前現況，外籍移工來臺多半透過仲介，對於重入國許可之申請，應由外籍移工、雇主或仲介其中一人處理。

2. 簽證與重入國許可性質不同：簽證，是外國人欲入境他國，通常需持當地國核發准予入境之證明文件；而重入國許可，依據入出國及移民法規定，指已經有居留權而欲出國再入國之外籍移工，需向相關單位申請重新入境許可。外國人欲來我國居留工作，首先應取得簽證，並取得入境時之入境許可，可見簽證與入國許可係不同概念，簽證英文為VISA，入國許可為 Permit。

3. 兩造雙方於簽約前已事先約定「外籍勞工如果你們或仲介能處理好相關手續就可以承接」，足認旅客公司業已評估外籍移工重入國簽證事宜後，再找旅行社簽約。

4. 因係可歸責旅客事由而留滯國外，其衍生留滯之食宿費用、仲介的代辦及服務費等，皆應由簽約的旅客公司來負擔。

三、限制出境

　　出國旅遊有時涉及旅客個人事項，例如工作性質牽涉國家安全身分者，必須有單位的核准，如果因旅客自身原因未核准，解約取消行程時，旅客要負擔解約違約賠償金的責任。或者抵達旅遊地區，當地海關詢問旅客後拒絕旅客入境，旅客會被遣送回國。

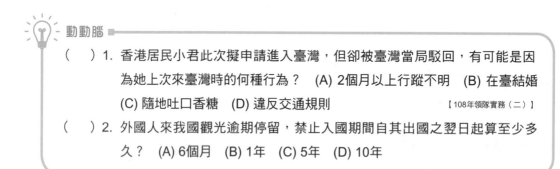

（　）1. 香港居民小君此次擬申請進入臺灣，但卻被臺灣當局駁回，有可能是因為她上次來臺灣時的何種行為？　(A) 2個月以上行蹤不明　(B) 在臺結婚　(C) 隨地吐口香糖　(D) 違反交通規則　　　　　　　【108年領隊實務（二）】

（　）2. 外國人來我國觀光逾期停留，禁止入國期間自其出國之翌日起算至少多久？　(A) 6個月　(B) 1年　(C) 5年　(D) 10年

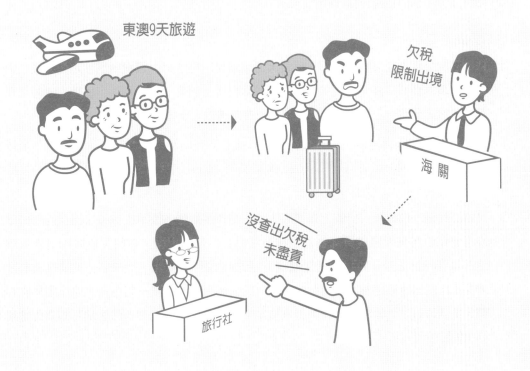

案例熱搜 **08**

欠稅是個資，除了本人外，別人無法事先查知

老王一家5人報名東澳9天旅遊，出發當天抵達機場進入海關時，移民署告知老王因欠稅被限制出境，老王一人解約取消行程，但老王質疑旅行社已先收取護照及辦理澳洲簽證，為何沒查出欠稅被限制出境的情形？主張旅行社未盡責。

① 關鍵Hashtag

＃ 特殊原因或身分會被限制出境

💬 案例分析與處理

● **法規依據**

國外旅遊定型化契約應記載事項第13點。

● **分析與處理**

1. 依據限制欠稅人或欠稅營利事業負責人出境規範，在中華民國境內居住之個人或在中華民國境內營利事業欠繳稅款單計達得限制出境金額者，將依法限制出境。一般民眾可憑自然人憑證，上網向移民署查詢自己有無被限制出國。

2. 旅行社無法事先查詢旅客是否有被限制出境，旅客已知或未查知被限制出境，導致無法出發，依國外旅遊定型化契約應記載事項，旅客出發當天取消，賠償100%全部旅遊費用。

3. 具特殊身分，例如軍人出國，依國軍人員出國作業規定，國軍人員每次出國前應由核准權責單位於其護照內頁加蓋藍色核准章戳，另役男出國，依役男出國出境處理辦法，年滿18歲之翌年1月1日起至屆滿36歲之年12月31日止，尚未履行兵役義務之役齡男子申請出境應經核准。有些特殊身分的人士出國，需要一定手續，這是屬於旅客個人要辦理事項，如旅客自身原因未核准，而解約取消行程時，旅客依契約要負擔解約違約賠償責任。

Chapter 4

行程內容糾紛

↳ 第一節　行程內容變更或取消

↳ 第二節　旅遊途中遇突發狀況變更行程內容

當旅客在約旦「卡」尿

　　某年暑假，筆者帶團前往地中海、北非、撒哈拉沙漠（約旦、突尼西亞、馬爾他、利比亞）15天旅行（圖4-1）。第一天抵達約旦住宿旅館，約莫凌晨3點左右，有一位團員太太來房間敲門，說她先生尿不出來非常痛苦，我到團員房間了解情況，看到他痛苦不堪的表情，立刻決定帶他至醫院掛急診，我請旅館櫃檯人員協助叫車去醫院。到了醫院，醫生依照一定的程序，抽血、驗尿等做檢查，但團員都已經尿不出來了，還要驗尿？等了約40分鐘，醫生才終於開始幫團員裝上導尿管，等一切處理完，回到旅館時也已經早上六點了。

　　醫院設備與醫護人員態度都很不錯。之後一周還需更換導尿管，因此我建議團員再至醫院更換，但團員卻詢問當地導遊哪裡可以買導尿管，他想買回來自己更換，因為旅行團中有團員曾擔任過護理長，可是這位護理長已退休多年，且不清楚醫院裝的是哪一款導尿管，因此更換時鮮血直流，讓這位團員又得送醫院了。醫生囑咐需手術處理且要住院3～4天，我請當地旅行社派人協助，其他團員則繼續未完的行程。4天後，這位團員搭機與我們會合，一起完成所有旅程。

　　旅行在外，難免有些狀況發生，遇到旅客生病時，盡量帶旅客去醫院，畢竟我們考取的是領隊執照而不是醫師執照，且應請當地旅行社協助就近照顧旅客，並取得就醫證明及付款收據，返臺後協助申請保險。除此之外，與旅客要保持聯繫，向其表達關心與安排後續行程相關事宜。當旅客有難時，領隊與導遊就是旅客的最佳依靠。為人點燈，明在我前，永遠記住付出就是一種滿足，天涯海角充滿愛。

圖4-1　約旦

旅遊行程內容包含景點參觀順序及停留時間長短；飯店等級（四星或五星）、設備（有無休憩設施或游永池等）及位置（市區或郊區）；餐食安排是否令旅客滿意，尤其在國外，餐飲烹調與國內有差異，旅遊費用中是否含有特殊餐食的安排（例如米其林餐廳或特色風味餐），這些在糾紛當中常常可見，領隊及導遊如能立即處理，是最好的，如現場處理不了，往往回國後就會來申訴，處理這類糾紛通常會法理情兼顧，才能圓滿解決。

⦿ 第一節　行程內容變更或取消

旅遊當中領隊應依行程表所載景點進行導覽，但也會發生行程變更或取消，導致原行程無法參觀，此時如能安排其他替代行程，讓旅客獲得更高或等值的參觀景點，當然最好，旅遊行程如非因不可抗力原因變更時，要徵得全體旅客同意才能變更，不能以表決方式，少數服從多數來處理。

一、行程應如期履行

契約上的行程內容，除非遇不可抗力因素（例如突遇爆炸，景點封鎖而改安排其他替代行程）而不得不變更外，否則行程表上的內容應全部如實履行。若非因不可抗力因素變更行程，必須徵得全體團員同意才可變更，萬一其中有一位旅客不同意時，領隊還是應依原訂行程進行。此外行程表最好要清楚透明，包括哪些景點是入內參觀，哪些景點是開車經過，或是周圍參觀。

案例熱搜 01

周末假日遇塞車，導遊臨時取消行程可免責嗎？

　　旅客老K參加西伯利亞20天旅行團，但是整趟旅程不太愉快，因此對旅行社提出申訴，申訴內容如下：

1. 行程中飯店無電梯，團員自行搬運行李，應賠償小費及懲罰性賠償金。
2. 貝加爾湖吃午餐，但農舍惡劣環境，且東西少吃不飽。
3. 旅客主張未安排參觀車臣烈士紀念碑，但旅行社主張因塞車原因取消。
4. 旅行社未安排參觀聖瓦西里大教堂、古姆國營百貨。

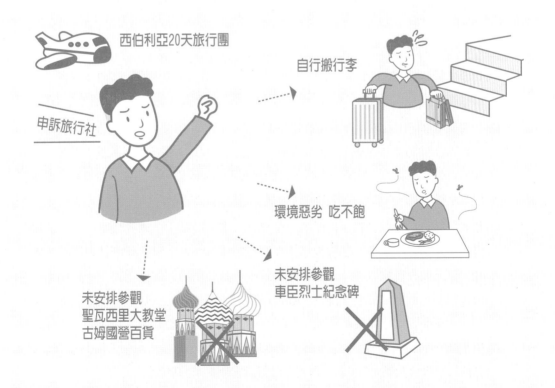

＃怕塞車導遊臨時取消行程，非不可抗力。

＃沒言明不入內參觀，就是要入內。

＃遇熟齡參團，領隊最好安排行李員送行李去房間。

◯ 案例分析與處理

● 法規依據

參考民法第514-5條、國外旅遊定型化契約應記載事項第21點（國外旅遊定型化契約書第22條）。

● 分析及處理

1. 本案法院判決內容如下：

 (1) 行李小費依國外旅遊定型化契約書第8條規定，行李小費指團體行李往返交通下車點與旅館間接送費及團體行李接送人員小費，不包括旅館大廳到房間搬運行李小費。

 (2) 飯店無電梯，因西伯利亞地區較特殊，飯店既應依約定住宿飯店及當地條件而定，不能以沒有電梯主張違約。領隊證稱：「當天欲找行李員，但行李員下班了」，但搬運行李到房間內，非契約內容，因此旅客主張領隊沒安排送行李有違約，並請求賠償小費新臺幣400元及3倍懲罰性賠償金新臺幣1,200元，為無理由。

 (3) 在貝加爾湖午餐依行程手冊記載「午餐為列車上簡餐」，領隊證稱：「貝加爾湖是保護區，沒有餐廳，我在火車上先訂餐給旅客吃。」但旅行社並未提出領隊所述火車上購買餐點收據，因此領隊證詞不可採。而另一團員證詞：「到那邊，用餐人很多，飲食店只剩下湯類、麵包給我們吃。」足見午餐未符預定品質，應可認定。午餐費折合每人新臺幣485.7元，法院審酌並非全部未提供午餐，午餐以新臺幣480元計算，旅客依民法請求賠償新臺幣480元，並依消保法第51條請求2倍懲罰性賠償金新臺幣960元，兩者合計得請求新臺幣1,440元。

(4)聖瓦西里大教堂有開放，導遊當天把廣場位置、歷史講解後，給旅客30分鐘自由的活動時間，僅在大教堂外面拍照，不能認為已安排參觀該景點；古姆國營百貨有「有玻璃頂部採光極佳，造景噴水池，富有參觀價值。」卻未帶旅客入內參觀。當天景點共10處，這2景點比重1/5，旅客得請求賠償新臺幣3,900元。

> 計算式：每日旅遊費用195,000（元）÷20（天）＝9,750（元）；該部分景點未入內參觀損失9,750（元）÷5＝1,950（元）；加計1倍懲罰性賠償金1,950（元）；合計得請求1,950（元）×2＝3,900（元）。

(5)旅客主張未參觀車臣烈士紀念碑，依國外旅遊定型化契約應記載事項第21點規定，除非有不可抗力因素或不可歸責事由外，旅行社無權變更行程；旅行社應為專業，對於週末易塞車情況，應知悉並預先因應，難認屬不可抗力因素或不可歸責事由，按當日本項景點所占比重1/4，旅客得請求賠償之金額為新臺幣5,876元（每日旅遊費用11,750，11,750÷4=2,938，1倍懲罰性違約金為2,938元）。

2. 根據上述判決，可知行前說明會的重要性，首先，行李小費在說明會應說明清楚。住宿飯店無電梯，亦可事先向旅客說明，請旅客準備過夜包，將盥洗衣物帶上樓就好，其餘大行李放在一樓，請飯店開個空間放置，就解決問題了。

二、住的品質

常有人說，同樣的行程景點，為何團費相差數萬元呢？分析團費成本，機票及吃住費用占 2/3 團費，在同樣班機下，價差就是吃住的不同。尤其飯店，景區內的飯店與郊區飯店，價格有差異。此外，房間的位置也影響價格，面景和面山、房間坪數大小等，這些都是影響房價的關鍵。

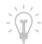 動動腦

() 1. 旅行業者操作北歐四國12天旅遊行程，旅遊團費新臺幣12萬元，旅遊途中發現漏訂赫爾辛基前往斯德哥爾摩之遊輪床位，後雖緊急補訂，仍然導致旅遊團體行程延遲1天。下列敘述何者錯誤？ (A) 此一事件應可歸責旅行業者 (B) 團員可依延遲時間按日請求賠償 (C) 如屬業者疏失，團員應可請求賠償金額至少新臺幣1萬元 (D) 如屬業者故意，最高可以請求賠償金額新臺幣3萬元
【110年導遊實務（二）】

() 2. 為保障旅客住房權益，依旅館業管理規定，旅館業應投保之責任保險責任範圍及最低保險金額，下列何者錯誤？ (A) 每一個人身體傷亡新臺幣300萬元 (B) 每一事故身體傷亡新臺幣1,500萬元 (C) 每一事故財產損失新臺幣200萬元 (D) 保險期間總保險金額每年新臺幣2,400萬元
【108年導遊實務（二）】

() 3. 進住旅館後，如團員抱怨房間設備問題，且確有故障或瑕疵時，領團人員的處理方式中，何者較不恰當？ (A) 請旅館儘速派人檢查修理 (B) 請旅館賠償現金 (C) 請旅館更換房間 (D) 請旅館準備小禮物道歉
【108年導遊實務（二）】

房間內看不到峽灣，算違約嗎？

　　旅客透過朋友參加「挪威峽灣豪華10天」行程，每人團費130,900元，並與旅行社簽訂國外旅遊定型化契約書，但行程結束後，旅客提出申訴。旅客主張：

1. 出團當天，旅客才知道是別家旅行社出團，旅客主張依旅遊契約任意轉讓要求賠償團費5%違約金。

2. 第3天住「峽灣內規模最大的旅館烏勒恩斯旺，飯店庭院可俯視整個峽灣區」。

3. 第5天住宿峽灣百年貴族飯店「維克尼斯」，出發後才告知要改住「萊康厄爾峽灣酒店」，違反契約。

4. 廣告記載「前往參觀冰河博物館，欣賞一段360度立體電影」，但現場只有5片銀幕，並沒有如內容描述的360度，此外，司機垃圾未清理、領隊專業素養不夠……。

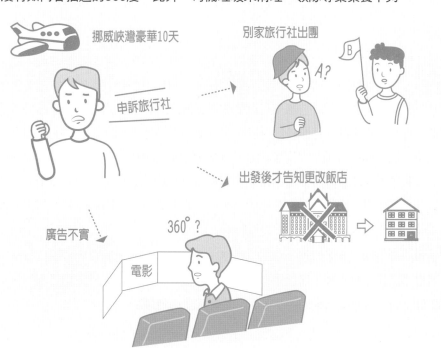

挪威峽灣豪華10天　　別家旅行社出團

申訴旅行社

出發後才告知更改飯店

廣告不實　360°？

電影

⊙ 關鍵Hashtag

\# 旅行業務轉讓，未經旅客書面同意，賠償5%團費違約金。

\# 怕塞車導遊臨時取消行程，非不可抗力。

\# 行程沒言明不入內參觀，就是要入內。

\# 遇熟齡參團，領隊最好安排行李員送行李去房間。

☺ 案例分析與處理

● 法規依據

1. 旅行業管理規則規定，旅行業非經旅客書面同意，不得將旅行業務轉讓其他旅行業辦理。旅行業受讓旅行業務時，應與旅客重新簽訂旅遊契約。出團當天才知被轉讓，依國外旅遊定型化契約應記載事項第19點規定，得請求5%團費違約金。

2. 參考國外旅遊定型化契約應記載事項第19點（國外旅遊定型化契約書第19條）。

● 分析與處理

1. 飯店部分：住宿烏勒恩斯旺，旅行社廣告上並未標榜在房間可看到峽灣，旅行社已依約履行入住的飯店，縱使房間並未面對峽灣，難認定旅行社有未具備通常價值及約定品質的違約情形。另外，維克尼斯飯店更改萊康厄爾峽灣酒店，這是國外飯店客滿超賣，據法院去函詢問該國外旅行社在臺辦事處，該辦事處函覆文「因飯店客滿超賣，無法再接受團體訂房」，因此認為不可歸責旅行社事由，旅客不得請求賠償，但2間飯店有房差，旅行社應退還房差。但關於旅行社因國外飯店客滿而訂不到，國內旅行社是否可免責？這個問題，各家看法不一，也有認為飯店客滿並非不可抗力因素，旅行社應預先向飯店確認後再寫入行程表上。

2. 司機未清垃圾、領隊解說不專業：司機主要為安全駕駛遊覽車，本案行程未有延誤，難以推論司機有過失。而領隊在旅遊行程中既有解說挪威人文風情及相關人文歷史、生活型態，並幫忙清理車上垃圾，因此旅客主張無理由。

3. 本案最後法院判決旅行社賠償未經旅客同意而轉交其他旅行業及賠償一晚飯店變更的房差共新臺幣8,600元。

三、變更地點應事先告知

　　旅行業經營郵輪旅遊，最怕每年 7 到 9 月的颱風，因郵輪每班航次人數約 1000 至 3000 人，如果遇颱風因素要申請延期出發，因人數眾多，加上郵輪航次多在一年前就預定好 了，難以安排擇期再出發。遇到這種情形，出發前旅行社雖可變更行程，但應事先讓消費者知悉。又依消保法規定，企業經營者應確保廣告內容真實，對於消費者所負義務不得低於廣告內容。

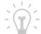 動動腦

1. 行前說明會一定要參加嗎？

(　) 2. 領團人員帶領團體旅遊期間，遇團員要求變更部分行程時，有關處置之相關敘述，下列何者錯誤？　(A) 旅行業執行業務時，該旅行業及其所派遣之隨團服務人員，除有不可抗力因素外，不得未經旅客請求而變更行程 (B) 若有團員提議變更行程，導遊於取得全體團員與領隊同意後，報備公司評估可行性後，決定是否同意辦理　(C) 若旅客要求變更旅遊內容，且經全體團員同意並取得書面同意書後，旅行社同意辦理，因變更行程而增加的費用，應由旅客另行負擔　(D) 若旅客要求變更旅遊內容，且經全體團員同意並取得書面同意書後，旅行社同意辦理，因變更行程而減少的費用，須全部退還旅客
【110年領隊實務（一）】

(　) 3. 第一天團體搭機抵達目的地之後，團員認為必須搭車約5小時前往著名度假區遊覽及住宿之內容，太累了，要求變更行程改為住宿市區並取消前往度假區的行程與住宿。領隊收到訊息之後，下列處理何者正確？　(A) 領隊先向團員說明，一切必須根據原定行程安排執行，無法變更。就算全體團員堅持更改，領隊不須聯繫公司　(B) 領隊先向團員說明必須回報公司取得同意，但是所增加之費用應由團員自行負擔，取得雙方同意後才執行變更　(C) 領隊先向團員說明，一切必須根據原定行程安排執行，若全部團員都要求更改，領隊即可根據旅客需求執行更改　(D) 雖然一切都根據原定行程內容安排，但在全部團員堅持要求下，領隊為滿足旅客需求，先執行更改再回報公司
【108年領隊實務（一）】

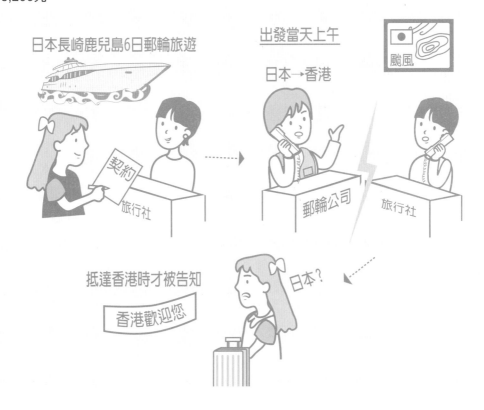

案例熱搜 03

浪費旅遊時間，要賠償旅客

　　旅客報名參加日本長崎鹿兒島6日郵輪旅遊，每人團費新臺幣43,800元，出發當天，氣象報告預測颱風會侵襲日本，郵輪公司船長擔心安全，於當天上午通知旅行社變更，改前往香港，旅客當天下午上船前並未得知航程更改去香港，直到隔天早上郵輪抵達香港時才被告知。原日本長崎及鹿兒島2天岸上觀光，變為香港2天岸上觀光，旅客非常不滿，要求旅行社給交代，否則不排除回程要霸船。此外，旅行社在未取得旅客同意下將資料給郵輪公司申辦入港簽證，洩露旅客個資。旅客請求除應返還旅遊團費每人新臺幣43,800元外，另應賠償3倍團費違約金每人新臺幣131,400元，每人合計應得到賠償費用新臺幣175,200元。

關鍵Hashtag

\# 出發前遇颱風，船長要變更行程，旅行社應事先告知旅客。

\# 郵輪上服務與岸上旅遊服務，均屬郵輪旅遊服務契約必要點。

\# 旅遊時間的浪費，得按日請求賠償。

案例分析與處理

● 法規依據

參考依民法第514-8條。

● 分析與處理

1. 法院判決內容摘要如下：

 (1)郵輪公司出發當天上午正式通知旅行社航程改去香港，旅行社依法於知悉航程變更時應告知旅客，並由旅客選擇是否終止契約或同意變更航程，旅行社有足夠時間對旅客說明，卻隱瞞未說明，剝奪旅客選擇權，使旅客無法依法解除或終止契約，顯然有過失。

 (2)旅行社於廣告上載明「鹿兒島市有許多火山地形、綠意盎然森林、眾多溫泉歷史文化，長崎岸上景點有平和公園、哥拉巴公園（蝴蝶夫人故居）、濱町步行街」。旅行社於廣告上已載明旅遊行程，包括鹿兒島及長崎陸上行程，旅客並交付鹿兒島與長崎之岸上觀光費用，旅行社應負包括鹿兒島與長崎等地之陸上行程的責任。

 (3)旅行社片面變更陸上行程改至香港停留2天，香港與日本鹿兒島、長崎，兩者風土民情及價值不相當。旅行社未依約定提供鹿兒島與長崎2日行程，浪費2天時間，依民法第514-8條，因可歸責於旅遊營業人事由，未依約定旅程進行，旅客就時間之浪費，得按日請求賠償金額，每日賠償金額，不得超過旅遊費用總額每日平均數額。旅遊費用總額新臺幣43,800元，旅遊為6日行程，每日平均之數額為新臺幣7,300元，2天合計新臺幣14,600元。旅客得另依消保法第51條規定，請求賠償1倍懲罰性賠償金14,600元。合計14,600（元）+14,600（元）+5,000（元）=34,200（元）。

(4)未經旅客同意辦理港簽，違反個資法，此項法院判決賠償每人1,000元。

2. 出發前如遇颱風無法按既定行程進行時，旅行社雖得變更行程，但應事先告知旅客，由旅客選擇是否接受變更，如不接受變更，則解約按國外旅遊定型化契約應記載事項第14點規定辦理。

四、班機延遲

　　行程出發後，會遇到各種突發狀況，許多是旅行社人為因素，旅行社要負責處理及賠償，例如航班訂不到而更改行程，領隊記錯航班時間錯過班機；但也有因航空公司班機遲延或政府關閉機場而引起行程變更，原因不同，責任也不同，如果是在旅行社可監督控制下的因素，旅行社要負起完全責任，反之，則旅行社僅需協助處理即可。

 動動腦

（　）1. 領隊帶團前往日本，在機場正要劃位時，被航空公司告知機位不足，而且旅客無法完全候補上機。有關領隊處理突發狀況之敘述，下列何者較為適當？　(A) 領隊該向航空公司表明堅持全團上機，並帶領團員進行抗爭　(B) 如果必須分搭兩班飛機時，基於公平原則，全團公開抽籤決定搭乘順序　(C) 如果必須分搭兩班飛機時，可考慮團員的外語能力較佳者安排搭乘第一班，領隊搭乘第二班　(D) 如果必須分搭兩班飛機時，應禮讓老弱婦孺優先搭乘第一班，領隊搭乘第二班

【110年領隊實務（一）】

（　）2. 依據民用航空乘客與航空器運送人運送糾紛調處辦法，國際航線航空器無法依表定時間起程，致遲延幾分鐘以上者，應即向乘客詳實說明原因及處理方式？　(A) 10分鐘　(B) 15分鐘　(C) 20分鐘　(D) 30分鐘

【110年領隊實務（一）】

案例熱搜 **04**

班機延遲而取消部分景點，是免責的

兩名旅客於7月5日參加「北歐精華10日」（圖4-2），原定於7月5日於香港搭卡達班機前往杜哈轉機，再於7月6日搭乘卡達班機由杜哈飛往哥本哈根，預計7月6日抵達哥本哈根後參觀市政廳、國會、卡菲茵噴泉、美人魚雕像，並提供中晚餐，晚間住宿於哥本哈根市區，隔天沿途參觀格克倫波古堡、瑞典歌特堡、哥塔廣場及劇院，夜宿挪威奧斯陸。

圖4-2 北歐峽灣

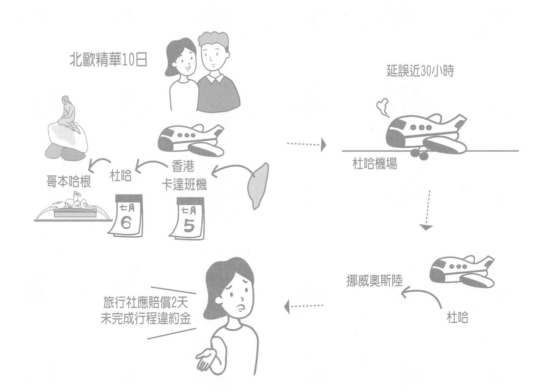

豈知，因卡達航空班機故障在杜哈機場延誤近30小時，領隊向航空公司爭取是否安排旅客入住過境旅館，但因不確定航班何時能起飛，無法安排，但有提供餐食及毛毯。最後領隊與航空公司及公司（旅行社）商討後，班機由杜哈飛往挪威奧斯陸，接續後面行程。

　　回國後，旅客依旅遊契約請求2天未完成行程的違約金，要求旅行社應賠償二人21萬5583元，明細包含：

1. 杜哈飛往哥本哈根機票損失。
2. 哥本哈根市區行程損失。
3. 哥本哈根至奧斯陸間旅遊景點損失。
4. 2倍懲罰性賠償金作為身心及精神受損賠償。

⊙ 關鍵Hashtag

出發前遇颱風變更行程應事先告知。
郵輪上服務與岸上旅遊服務，均屬郵輪旅遊服務契約必要點。
旅遊時間的浪費，得按日請求賠償。

⊙ 案例分析與處理

● 法規依據

參考民法第514-5條、國外旅遊定型化契約應記載事項第20點（國外旅遊定型化契約書第26條）。

● 分析與處理

1. 本案法院判決認為旅客主張無理由，內容如下：

 (1)民法第514-5條規定，旅遊營業人非有不得已之事由，不得變更旅遊內容。旅遊營業人因不得已變更旅遊內容時，所減少費用應退還於旅客；所增加費用，不得向旅客收取。

(2)因卡達航空公司機械故障，遲延30小時，屬不可歸責旅行社事由。因班機遲延，倘依原定行程進行，抵達哥本哈根已第2天下午，若當晚住宿奧斯陸，奧斯陸距哥本哈根約600 公里、車程10小時，即使連續開車中途未停留，抵達奧斯陸時也已半夜，因此不可能去哥本哈根市區觀光及沿途參觀赫爾辛格克倫波古堡等景點。

(3)旅行社為使後續行程順利不影響旅客權益，變更原定行程，安排搭乘自杜哈飛往奧斯陸班機，以銜接次日奧斯陸行程，屬合理，無過失。

(4)再查旅行社因變更行程有節省支出經費，須將節省費用返還予旅客。本案於丹麥餐費及住宿費均已支付，且不予退還，有國外旅行社信函可參證，故無節省費用可退還予旅客。

(5)依消保法規定，企業經營者有故意或過失所致損害，消費者得請求損害額1～5倍之懲罰性賠償金。本案因班機機械故障遲延近30小時，旅行社本於專業判斷，考量旅客健康及體力，所以變更行程，並無可歸責事由，旅客依消保法請求給付損害賠償及懲罰性賠償金，顯無理由。

(6)本案因班機遲延等不可歸責旅行社事由變更行程，無故意或過失可言。旅客請求給付精神賠償10,000元，無理由。

2. 本案領隊處理班機遲延的SOP是正確的，明知班機若按既定行程進行，會造成旅客一路上都在搭飛機及巴士，使旅客疲憊，因此在取得公司（旅行社）的授權下，出面與航空公司協調更改航班，雖然最後無法取得全數旅客諒解 ，但法院也還領隊一個公道。

五、飯店及餐食應依契約履行

現在旅客報名旅行團，多數從網路、電視或其他媒體上的廣告來找，依國外旅遊定型化契約應記載事項第 3 點規定廣告責任，旅行業應確保廣告內容真實，對旅客所負義務不得低於廣告之內容。廣告、宣傳文件、行程表或說明會之說明內容均視為契約內容之一部分，所以要確定住宿飯店及餐食內容，不能廣告與實際提供不符，這是違法的。

 動動腦

() 雖然旅行社已依照旅遊契約所訂等級及內容提供服務，但因旅客要求變更食、宿、交通服務項目之等級及內容，經旅行社或領團人員同意而變更時，其發生之額外費用應由下列何者負擔？ (A) 旅行社 (B) 領團人員 (C) 旅客 (D) 旅客、旅行社平均分擔

當地最好的飯店，一定是五星級嗎？

旅客參加南美31天行程，旅行社於文宣中標榜「全程住五星級旅館或當地最好的旅館為主」、「早晚餐均於旅館內自助餐為主」。但旅程結束後，旅客提出申訴，旅客主張：

1. 旅程有些飯店，非五星，依旅遊契約請求賠償差額2倍違約金，共計每人請求新臺幣166,711元。

2. 文宣標榜「早晚餐均以旅館內自助餐為主」，然於五星級旅館用晚餐僅13餐，其餘21餐均在餐廳或非五星級旅館內，請求賠償每人2倍價差違約金新臺幣19,200元。

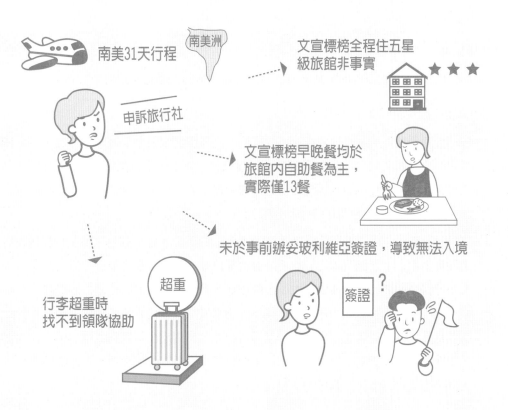

南美31天行程　南美洲

文宣標榜全程住五星級旅館非事實 ★★★

申訴旅行社

文宣標榜早晚餐均於旅館內自助餐為主，實際僅13餐

未於事前辦妥玻利維亞簽證，導致無法入境

簽證？

行李超重時找不到領隊協助　超重

3. 原訂前往玻利維亞，因未於事前辦妥該國簽證，無法入境，延誤全天行程，請求違約金每人各新臺幣29,677元（計算式：團費46（萬元）÷ 31（日）× 2倍＝29,677（元））。

4. 在機場掛行李時，行李超重，找不到領隊協助，多付行李超重費約新臺幣3,000元，請求賠償損害2倍違約金新臺幣6,000元。

⚠ 關鍵Hashtag

＃簽證單位延遲未給簽證，屬於不可歸責旅行社事由。

＃行李超重的費用，屬於旅客額外要支付的。

☺ 案例分析與處理

● 法規依據

參考國外旅遊定型化契約應記載事項第21點（國外旅遊定型化契約書第22條）。

● 分析與處理

1. 旅行社宣傳資料所載行程特色：「全程用五星級旅館或當地最好的旅館為主」，依宣傳資料五星級共16日，四星級6日，三星級5日，實際住宿五星級14日、四星級8日、三星級5日，核對住宿五星級少2日，確實有違反契約約定，旅客可依旅遊契約第22條請求差額2倍之違約金共新臺幣13,407元。

2. 旅行社標榜「全程採用五星級旅館或當地最好的旅館為主，並且早晚餐均於旅館內以自助餐為主」，因此可認定契約所訂餐食等級應「全程」在五星級旅館內用餐，除非有不可抗力因素或不可歸責事由，否則旅行社不得以任何名義或理由變更旅遊內容，經查全程僅13日在飯店內用晚餐，另有一日早餐在飯店外食用。餐食差價應按預定用餐價格及實際用餐餐費差額認定，但因旅行社無法提出任何訂餐單據，因此依旅客主張晚餐每餐價差新臺幣700元、早餐差新臺幣500元之標準計算，本件應賠償餐費每人兩倍差價違約金共新臺幣19,200元。

3. 因未辦妥玻利維亞簽證致延誤第7日行程：由於本案旅行社已於1個月前按通常程序申請玻利維亞簽證並無遲延，但在普諾(Puno)領事館核發簽證耗時，致旅客延誤1日入境玻利維亞，非可歸責於旅行社事由，故主張延誤玻利維亞1日行程，請求時間上浪費賠償，無理由。

4. 行李重量限制及超重費用徵收標準，由各家航空公司決定，與領隊是否在場無關。領隊無協助溝通與負擔行李超重費用之義務，因此旅客請求無據。

六、司機、導遊、飯店及餐廳服務人員服務不佳

　　旅行團中若旅客有特殊餐食需求，業務員應特別註記，並向國外旅行社或餐廳詢問，針對特殊飲食者，如何安排餐食，旅行社應事先讓旅客了解，不然糾紛就會發生，例如素食者，國外許多餐廳沒有做素食經驗，因此素食餐食就沒那麼豐盛；又如去沙漠地區，蔬菜水果不多，如何做素食，是一大考驗；另外，去回教地區，有旅客不吃牛羊肉，餐廳又不提供豬肉，最後只有雞肉及海鮮可以選擇。甚至餐廳只能給沙拉及簡單炒麵等，這些餐食內容一定要問清楚後，事先向旅客說明，才可避免糾紛。

國外用餐吃中餐好？還是西餐好？

　　遊客喜好各有不同，有些遊客認為出國就是要品嚐當地餐，但在國外吃西餐與國內西餐廳用餐有很大的不同，如：用餐時間長、品味不同、三道式、四道式等。建議應中西餐適當分配為佳。

動動腦

（　　）旅行業業務人員若遇到顧客抱怨時，下列處理何者不適當？　(A) 應以心誠意正的態度，軟化顧客的感情　(B) 聆聽顧客反應的問題，再說明公司的處理方式　(C) 顧客的說詞不當時，應立即糾正顧客錯誤　(D) 為了尊重顧客的感受，必要時得請主管協助處理

案例熱搜 06

餐廳服務員送錯餐，該如何處理？

　　小惠和姐姐報名參加土耳其旅行團，土耳其是回教國家，不供應豬肉，肉類以牛、羊肉及雞肉為主。這天中午用套餐，領隊沒特別宣布，餐廳服務員端著雞肉套餐詢問小惠，小惠以為雞肉套餐是給自己的，就讓服務員將餐點放在桌上，開始用餐。過一會兒，領隊詢問雞肉套餐在哪裡？小惠舉手，領隊跟小惠說：「雞肉是給不吃牛肉的人吃的，妳怎麼沒問就隨便亂吃？」，隨後又問小惠是否吃了雞肉，小惠說：「我只吃馬鈴薯，雞肉沒動。」，領隊隨即將餐點拿到另一位不吃牛肉的團員面前。但小惠覺得是領隊沒跟餐廳服務人員交代好，以致送錯，領隊不應對她口氣不好。此外，有團員牛、羊、豬肉都不吃，抱怨每天的餐點不是雞肉就是素食沙拉，像在吃草一樣，於是要求退還部分餐費。

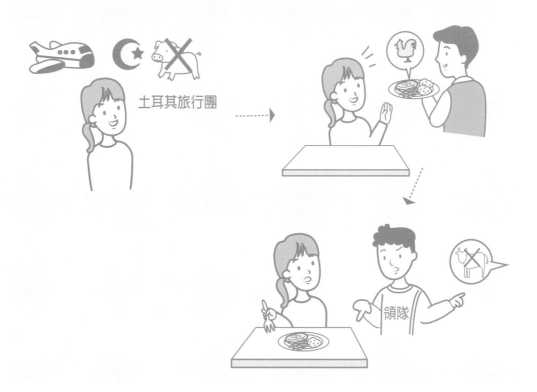

⚠ 關鍵Hashtag

＃餐食送錯，旅客用過，請餐廳重換。

＃特殊飲食，要特別交待及問清楚國外旅行社處理方式。

💬 案例解析與處理

● 分析與處理

1. 本案中領隊在處理上有瑕疵，首先發現餐廳服務員送錯餐，因為錯不在旅客，所以不應對旅客有情緒性言語，接著既是服務員送錯餐，領隊就應該請服務員再重新給一份新的餐食，而不是直接將團員吃過的餐給另位團員，既不專業也不衛生，領隊在處理上確實有瑕疵。

2. 在特殊地區，素食餐食看似簡單，但未必便宜，因為餐廳要額外採買準備，成本通常較高。另外，針對團員特殊需求的餐點，領隊也必須盡量提供與其他團員等值的餐食，如果有因為特殊餐食而節省的餐費，旅行社應退還費用給旅客。

七、餐食安排要注意衛生

旅途中如遇旅客吃壞肚子，領隊應協助旅客就醫，如係餐廳食物不衛生而引起，這是旅行社要負責的。旅行業責任保險中的意外醫療費用新臺幣 10 萬元，旅行社可協助在新臺幣 10 萬元範圍內由保險理賠金支付，如醫療費用超過 10 萬元，超過的金額，旅行社要負責理賠。

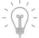

動動腦

(　　) 導遊帶團期間，團隊用完晚餐返回住宿飯店後，陸續有5名團員出現上吐下瀉反應，發生疑似食物中毒症狀，下列敘述何者最不適當？　(A) 根據衛生福利部食品藥物管理署之定義：2人或2人以上攝取相同的食品而發生相似的症狀，稱為一件食品中毒案件　(B) 團員發生疑似食物中毒症狀時，導遊應迅速協助就醫，並回報公司　(C) 應通知當地衛生機關並協助其執行相關採集檢體工作，如剩餘食物檢體、患者嘔吐物及排泄物等，相關檢體應該密封，並於低溫冷凍保存　(D) 確認團體所投保的保單其承保範圍與理賠金額，協助團員申請醫師診斷證明書及醫療收據正本，以利後續理賠作業

【110年導遊實務（一）】

天天晚餐吃長腳蟹吃到飽？

　　阿藤一家人去參加北海道旅遊，行程表上寫著天天晚餐長腳蟹（圖4-3）吃到飽。第一天抵達日本後，晚上安排套餐，但並沒有長腳蟹吃到飽。阿藤跟領隊反應，領隊回應說第2天住溫泉飯店會有，接下來第2天及第3天的晚餐，雖然真的有提供長腳蟹吃到飽，但到了第4天晚餐沒住溫泉飯店，因此也沒有長腳蟹吃到飽。阿藤主張旅行社未依約天天提供長腳蟹，要求賠償2天晚餐沒依契約提供長腳蟹的2倍差額違約金。此外，第3天晚餐後，阿藤的太太肚子不舒服，一直上廁所，阿藤太太覺得是晚餐的蝦子不新鮮，害她拉肚子，一整個晚上都沒辦法睡，直到隔天身體還是不舒服，接下來連續2天的旅程根本沒心情玩，要求旅行社退還2天的團費。

北海道　　天天晚餐長腳蟹吃到飽

第一天晚餐　　第2、3天住溫泉飯店有

領隊

申訴旅行社

應賠償2天晚餐2倍差額違約金

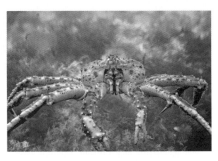

① 關鍵Hashtag

餐食有保證，沒做到要賠償。

吃壞肚子，要在當地就醫，才能研判原因。

💬 案例解析與處理

圖4-3　長腳蟹

● **法規依據**

參考國外旅遊定型化契約應記載事項第21點（國外旅遊定型化契約書第22條）。

● **分析與處理**

1. 旅行社在行程表標榜天天晚餐長腳蟹吃到飽，就必須履行契約內容，本案經查旅行社原安排全程住宿溫泉飯店，使用飯店的buffet，該飯店 buffet有提供長腳蟹吃到飽，旅行社才因此在行程表上刊載「天天晚餐長腳蟹吃到飽」。

2. 後來飯店變更，有2晚住宿非溫泉飯店，晚餐安排日式火鍋套餐。旅行社主張說明會行程表上已寫明第1晚是日式套餐，第4晚是日式火鍋，在行程表上並沒有寫第1天及第4天要提供長腳蟹。但旅客主張當初網站上寫著「天天晚餐長腳蟹吃到飽」，還有截圖為證，認為縱使行程表上寫日式套餐及日式火鍋，但應有提供長腳蟹吃到飽，旅行社未提供長腳蟹應負賠償責任。

3. 依照國外旅遊定型化契約應記載事項第21點規定，因可歸責於旅行業之事由，致未達旅遊契約所定旅程、交通、食宿或遊覽項目等事宜時，旅客得請求旅行業賠償各差額二倍之違約金。本案旅行社在得知無法提供溫泉飯店，也就是無法提供長腳蟹吃到飽的餐食內容時，應先向旅客說明清楚，取得旅客同意後，更改飯店及餐食內容，則視為雙方經協議同意更改餐食內容為日式套餐及日式火鍋，否則旅客會主張對他最有利的解釋。

4. 旅客主張餐食蝦子不新鮮拉肚子，這部分較有爭議，因為當天只有阿藤的太太拉肚子，其他團員也吃蝦子但沒事，且當時旅客沒就醫，自己吃藥，所以其實情形如何？是否餐廳的蝦子不新鮮或是旅客個人體質因素而拉肚子，這部分已無法查證，因此旅客主張因餐食導致身體不舒服，沒心情繼續行程，請求旅行社退還2天團費，沒有理由。

⊙ 第二節　旅遊途中遇突發狀況變更行程內容

　　旅遊途中遇到天災不可抗力導致行程無法按既定行程繼續時，必須變更行程，安排其他替代行程，或者取消行程提早返國；也會遇到旅客突然終止契約，要求返國，這其中會衍生額外增加費用，中途終止契約，可能也會衍生額外費用，或者未完成行程可節省費用的退還。

一、因故未完成行程

　　實務上，在旅行團出發後，發生提前返國的情形，如：2004 年南亞大海嘯、2011 年日本東北海嘯等，這些天災造成重大傷亡，飯店及景區重創，旅行社為維護旅客安全，會安排旅客提前返國；又如 2013 年埃及政變，開羅街道槍林彈雨，我國外交部發布埃及為紅色警示，許多身在埃及的旅客，紛紛提前轉機返國；2020 年 2 ～ 3 月份新冠肺炎肆虐全球，各國啟動邊境封鎖，旅客像逃難似的提前返國，旅行社有機位就訂，機票票價嚇死人，為了回國，一張歐洲回臺機票新臺幣 10 萬元，也不足為奇。

遇疫情封鎖邊境，提前結束行程，應退還多少費用？

　　小蔡夫妻結婚周年，報名參加奧捷12日旅行團慶祝，每人團費新臺幣11萬元，預計3月10日出發。之後新冠肺炎爆發，小蔡擔心出國染疫，詢問旅行社如何取消旅程要支付的費用。當時旅行社告知，航空機票已開票，不能退票，如要取消，每人須支付新臺幣6萬元取消費，因當時政府對歐洲疫情並未有任何級數公告。小蔡認為取消費太高，最後還是決定出發。當天到機場發現，本團原有30人，但18人已事先取消，當天團員只有12人。出發後，歐洲疫情日益嚴重，各國決定要關閉邊境，旅行社便安排旅客提前4天（3月16日）搭機返國，回國後，旅行社表示所繳交團費扣除已產生費用共9萬元（包含機票、行程費用、領隊出差費及小費、網卡、耳機、保險），因此只能退還節省的費用共20,000元。小蔡認為行程只走了2/3，應比例退還1/3團費共新臺幣33,000元才合理。

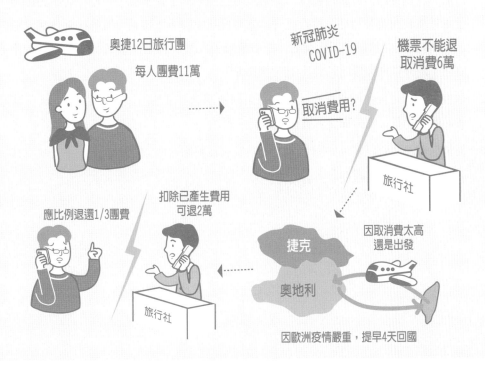

⚠ 關鍵Hashtag

不可抗力縮短行程提前返國，多支出的費用不可向旅客收取，節省的費用應退還旅客。

被迫臨時取消行程，取消費要向國外旅行社盡量爭取退還。

💬 案例分析與處理

● **法規依據**

參考民法第514-5條、國外旅遊定型化契約應記載事項第20點（國外旅遊定型化契約書第26條）。

● **分析與處理**

1. 小蔡夫妻因為不捨支付新臺幣60,000元的取消費而選擇如期出發，但於旅遊途中，因遇歐洲疫情嚴重，各國關邊境，如不及時返國，勢必留滯國外，屬不可抗力因素，為了維護旅客安全及利益，旅行社安排旅客提前返國，這樣是正確的，應依民法旅遊第514-5條及國外旅遊定型化契約應記載事項第20點來辦理，旅行社就可節省費用退還旅客，而非依未完成的天數比例來退還費用。

2. 依旅行社所提供的明細來看，國際段來回機票已搭乘使用，能退的就是4天住宿及餐費、景點門票、部分車資，這些是合情合理的。

3. 疫情因素而提前返國，如國外已預定的飯店及餐廳收取取消費時，因不是故意取消，旅行社可再爭取，降低取消費用。

二、旅客途中終止契約

旅遊途中，會發生旅客終止契約的情形，如：旅客中途生病或家中有事而提前返國；旅客與領隊吵架，終止契約；或是旅客因擔心安危（例如地震後擔心餘震）而於途中終止契約等。旅客中途終止契約後，得請求旅行社代墊返國機票費用送其返國，回國後附加利息償還。

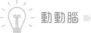動動腦

（　　）1. 依國外旅遊定型化契約範本規定，契約審閱期間至少為何？　(A) 1日
　　　　　(B) 3日　(C) 7日　(D) 10日
　　　　　　　　　　　　　　　　　　　　　　　　【111年領隊實務（二）】

（　　）2. 李小姐報名參加團費新臺幣30,000元，預計於5月10日出發的東京5日之旅，但5月3日因家中臨時發生緊急事件，通知旅行社取消行程，依國外旅遊定型化契約範本規定，旅行社得向李小姐請求新臺幣多少元之賠償金？
　　　　　(A) 3,000元　(B) 4,000元　(C) 6,000元　(D) 9,000元
　　　　　　　　　　　　　　　　　　　　　　　　【108年領隊實務（二）】

案例熱搜 09

九成旅客要終止契約提前回國，領隊也可提前回國嗎？

　　賴先生和好友相約參加河南旅行團，農曆年前1月21日出發，除夕夜聽到新聞報導疫情失控，武漢封城，政府宣布旅行團禁止前往中港澳，賴先生一夥人擔心疫情，於是1月24日晚上賴先生詢問領隊是否可以提前返國，後來領隊告知1月26日有機位，可提前2天回國，但必須另購機票新臺幣10,000元，領隊詢問團員意見後，有18位團員同意提前2天回國並自付機票費用，這18位旅客要求領隊隨他們提前回國，但團體中有2位團員不同意提前回國，堅持完成8天行程。這時，領隊該怎麼做才合法呢？

— □ ×

⨀ 關鍵Hashtag

旅遊途中，旅客可隨時終止契約。

旅客途中終止契約，僅能請求退還可節省的費用。

領隊不可以終止契約提前回國。

⨀ 案例分析與處理

● **法規依據**

參考民法第514-9條、國外旅遊定型化契約應記載事項第25點（國外旅遊定型化契約書第29條）、國外旅遊定型化契約應記載事項第16點（國外旅遊定型化契約書第16條）。

● **分析與處理**

1. 本案因多數旅客擔心被感染，而要求提前返國，並非政府單位下令封邊境，屬於旅客自願提前結束行程返國，非不得已事由提前返國，依國外旅遊定型化契約應記載第25點規定，旅客中途退出旅遊活動後，應可節省或無須支出之費用，旅行社應退還旅客。本團因為在農曆春節期間出團，雖可提前2天回國，但飯店及遊覽車費用無法退還，僅剩部分餐食及門票可退還。

2. 旅客要求提前返國，旅行業（領隊）應為旅客安排離隊後返回出發地之住宿及交通，其費用由旅客負擔。本案提前返國必須另購其他航空公司機票，機票費用新臺幣10,000元由旅客負擔是合理的，而原訂回程團體機票，在搭乘去程後，回程縱使未搭乘，團體機票已無退票價值。

3. 本案有2位旅客不願意提前返國，因為當時政府並無強制出國旅客必須立刻回國，大陸也無強制旅客必須立刻離境，因此旅客可以主張旅行社必須履行原訂8天的行程，旅客主張領隊必須留下來帶全程是合理的，領隊不得提前返國。本案中的領隊雖在當時緊張嚴峻的疫情下，仍然秉持領隊須全程隨團服務的職責，留下來帶完全程8天的行程，值得讚許。

三、旅遊途中不可抗力所產生的經營風險很大

依民法第 514-5 條及國外旅遊定型化契約應記載事項第 20 點規定，旅遊中因不可抗力因素或不可歸責於旅行業之事由，為維護旅遊團體之安全及利益，旅行業得變更旅遊內容、遊覽項目或更換食宿、行程；其因此所增加之費用，不得向旅客收取；所減少之費用，應退還旅客。近幾年發生四川汶川地震、冰島火山爆發、機場罷工、航空公司倒閉等原因，導致旅客無法準時回國，產生額外的機票及食宿費用相當驚人。

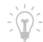 動動腦

() 1. 旅遊途中因不可抗力或不可歸責於旅遊營業人之事由，致無法依預定之旅程、食宿或遊覽項目等履行時，為維護契約旅遊團之安全及利益，旅遊營業人得變更旅程、遊覽項目或更換食宿、旅程，如因此超過原定費用時，依民法規定，旅遊營業人應如何處理？ (A) 不得向旅客收取 (B) 得向旅客收取百分之三十增加費用 (C) 得向旅客收取百分之五十增加費用 (D) 得向旅客收取全部增加費用 【111年領隊實務（二）】

() 2. 依民法之規定，旅遊營業人因不得已之事由而變更旅遊內容時，下列敘述何者錯誤？ (A) 其因此所減少之費用，應退還於旅客 (B) 其因此所增加之費用，應由旅客負擔 (C) 旅遊營業人因而變更旅程時，旅客不同意者，得終止契約 (D) 旅客不同意旅遊營業人變更旅程時，得終止契約並得請求旅遊營業人墊付費用將其送回原出發地 【108年領隊實務（二）】

因航班取消另購回程機票，額外機票及餐宿支出，誰買單？

　　旅客參加北非摩洛哥旅行團，原定3月15日結束旅遊搭機返國，但3月15日當天摩洛哥突然緊急宣布陸海空全面封鎖，原定當天從摩洛哥搭機飛往杜拜，再於16日從杜拜飛抵臺灣，不料15日凌晨領隊接到航空公司通知，杜拜到臺灣的班機停飛，旅行社試圖轉簽其他航空公司，但都沒機位，後來在卡薩布蘭加住了2天，安排團員從摩洛哥飛往巴黎，再轉杜拜及曼谷，最後才回到臺灣。此次額外產生的機票及住宿費用每人新臺幣36,000元。

ⓘ 關鍵Hashtag

旅遊中遇不可抗力因素，變更旅遊內容，所增加費用，不得向旅客收取；所減少費用，
 應退還旅客。

旅遊中遇不可抗力因素或不可歸責事由，基於維護旅客安全及利益，旅行業得變更
 行程。

💬 案例解析與處理

● **法規依據**

參考民法第514-5條、國外旅遊定型化契約應記載事項第20點（國外旅遊定型化契約書第
26條）。

● **分析與處理**

1. 旅遊突中遇不可抗力因素，旅行團無法如期繼續行程或返國時，旅行社首要做的，是
 維護旅客的安全，因此在國外遇到特殊緊急狀況，例如關邊境、暴動、恐攻、火山爆
 發、地震等，旅行社要先安排旅客安全無虞，然後儘速協助旅客前往下一個旅遊點或
 返國，這是旅行社要盡的責任。

2. 本案國外旅遊行程已完成，但回程因邊境封鎖而取消航班，這是不可抗力因素，旅行
 社要協助旅客轉搭其他航空公司返國，如因此必須額外支出機票款及住宿餐食費用，
 應由旅行社負擔，不得向旅客額外收取。

Chapter 5

領隊與導遊的服務糾紛

↘ 第一節　領隊導遊依約執行契約內容

↘ 第二節　領隊導遊的其他服務

旅客瘋去紐澳追看掃帚星

　　曾有一旅行團專程為了觀賞每76年才到訪一次的哈雷彗星（Halley，又稱掃帚星）去紐澳旅行。當時全臺灣都為掃帚星瘋狂，而紐西蘭、澳洲因較少汙染，被評為最佳觀賞地點。這趟旅程從澳洲（圖5-1）開始，團員們裝備齊全（如：高倍速望遠鏡等），但玩了8天都沒看到，只能寄託在未來前往紐西蘭的7天裡，希望願望可以實現。在紐西蘭第四天行程結束後，大家如往常返回飯店休息，因行程已接近尾聲，所以旅客也不抱太大期望了。當晚夜色皎潔，有團員要參加夜釣行程，我不放心就一同前往體驗。

　　約10點多回到旅館時，我看見很多外國人在旅館吧檯小酌，似乎也在等待哈雷彗星的出現。我點了一杯Gin（琴酒）和大夥一塊聊天，大約過了20分鐘，就聽見飯店外有人高喊：「哈雷彗星出現了！」，於是大家都往外衝。

　　真的看到了！拉著長長的尾巴，肉眼清晰可見。我立即到每個團員房間敲門，告知這個好消息。而團員們也顧不了形象，穿著睡衣就往外衝，高喊：「太棒了！一切都值得了！」

　　這次旅程是追星與紐、澳15天之旅，就算行程順利圓滿，如果沒看到彗星難免會有失落之情。因此，應在每天Check in時，交代當地旅館櫃檯，如有彗星消息，不管時間多晚，請通知領隊。作為領隊，應永保服務熱忱，莫忘初衷，且應多與當地人交談，以獲取資訊向團員報告。完成任務即是肯定自己，努力成長，也會贏得掌聲與尊重，未來的路會更寬廣。

圖5-1　澳洲

因爲領隊及導遊所衍生的糾紛也不少，多數是因爲服務態度、帶團專業性及突發狀況的處理，引發旅客不滿。如以區域來區分，短線東南亞東北亞及大陸的領隊導遊，比長程線歐美紐澳的領隊導遊，前者被客訴的機率較高。

此類糾紛，旅客客訴內容主觀性強，雙方認知差距大，損失難以量化，這些原因是處理最大的難題。

◎ 第一節　領隊導遊依約執行契約內容

領隊導遊受僱於旅行社，是旅行社的履行輔助人，應按契約內容來執行安排旅客參觀景點及餐宿，如果因領隊導遊的疏忽造成行程取消或變更，依照旅遊定型化契約應記載事項，旅行社應負違約賠償責任。

一、領隊應事先預訂門票及餐食

領隊及導遊負責將旅行團內容執行，對的行程也需要對的人來執行才圓滿，契約沒辦法寫出詳細的軟性服務，但貼心的執行能讓旅客暖心，這點非常重要，尤其許多旅客是跟著領隊參團，說領隊是旅行社最佳業務員也不爲過。領隊可展現貼心的方式如：團員在大熱天走完行程，司機可在團員上車前提早將冷氣打開；餐廳的安排，盡可能選擇在參觀完行程的周圍，團員就不用再繞一大圈；冷天時，安排熱呼呼的火鍋等，這些要靠領隊、導遊及司機的通力合作，讓旅客覺得服務專業又有溫度，尤其重要景點，領隊一定要事先確認開放時間及如何購票。

領隊沒事先預約樂園門票，遇流量管制進不了

　　有旅客一家三代報名東京5日親子團，每人團費新臺幣32,000元。行程第4天上午9點抵達迪士尼樂園（圖5-2），領隊排隊購票入園時，被告知當天進行流量管制，限制售票，領隊買不到票，在低溫下團員中的老人家和孩子已經凍得受不了，因此，旅客要求領隊派車先回飯店。在車上領隊表示，午餐原自理但現公司招待；用餐後，領隊欲將迪士尼樂園門票金額退還團員們，團員們無法接受。

圖5-2　東京迪士尼樂園

經團員們商議後，提出兩項要求，(1)退還全額團費。(2)或安排團員多留日本一天，完成迪士尼樂園行程，停留期間增加的食宿、交通、機票、門票及其他一切必要費用都由旅行社負擔。旅行社同意接受延回一天的要求。回國後，團員們要求賠償每人延回一日團費新臺幣6,400元及其他必要費用（請假薪資損失、聯絡家人的國際電話費）新臺幣6,000元。

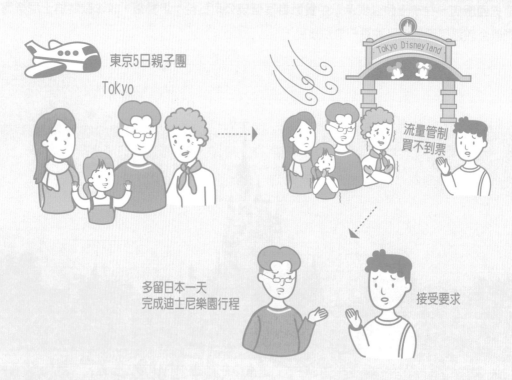

東京5日親子團
Tokyo

Tokyo Disneyland

流量管制
買不到票

多留日本一天
完成迪士尼樂園行程

接受要求

ⓘ 關鍵Hashtag

\# 重要景點門票，領隊應事先預約門票。

\# 主景點沒去，難善了。

— □ ×

案例分析與處理

● 法規依據

參考國外旅遊定型化契約應記載事項第21點；旅行業管理規則第36條暨國外旅遊定型化契約應記載事項第16點規定，旅行社舉辦團體旅行應派遣合格領隊全程隨團服務。

● 分析及處理

1. 團體無法進入迪士尼樂園，旅行社或領隊是否有過失？實務上，領隊應事先購票，以確保團體行程進行，並非迪士尼樂園實施流量管制，團體就無法入園，由此可見，是領隊沒有經驗，沒事先購票，有過失。

2. 當日未進入迪士尼樂園也未安排替代行程，依國外旅遊定型化契約應記載事項第21點規定，旅客得請求旅行社賠償迪士尼當天旅遊費用差額2倍違約金。當天旅遊費用如何計算？參考多數法院判決的計算方式，因當天行程只安排迪士尼樂園，當天旅遊費用是新臺幣6,400元【計算方式：32,000（元）÷ 5（日）= 6400（元）】，旅客得請求退還賠償6,400（元）× 2（倍）= 12,800（元）違約金，加上一天時間浪費新臺幣6,400元，賠償金額就新臺幣19,200元。

3. 旅客提出的補償條件：「旅行社必須安排團員多留日本1天，完成迪士尼樂園行程，且期間所生的食宿、交通、機票、門票及其他一切必要費用都由旅行社負擔。」旅行社考量這是親子團，迪士尼樂園重要性高於一般景點，故決定同意團員的要求，重新安排迪士尼樂園行程並負擔多一天的食宿費用，第6天再搭班機返臺。這樣每人額外的支出應會少於新臺幣19,200元，旅行社同意旅客延回的做法是正確的。

4. 領隊誤解，旅行社既然同意延回一天且負擔食宿費用，自不得於第六天向團員收取晚餐費用，這餐費應退還團員。第六天如有小費，因小費是給領隊服務的獎勵，性質上是贈與，除非領隊是強迫收取，否則無法主張領隊有過失，要退還1天小費。

5. 本案既然雙方協議延回1天，團員回國後不得再請求旅行社賠償留滯1天的費用及衍生的其他費用。

二、景點入場限制及須知應先告知旅客

在世界各國，許多的皇室陵寢、皇宮、博物館等，因擔心閃光燈會破壞古蹟文物及智慧財產權，對於入場參觀的旅客會訂下參觀規範，旅行社應事先了解並轉知旅客遵守。否則違反規定，可能涉及刑責或罰款及禁止入內參觀。

 動動腦

（　　）盧老先生退休後帶著太太參加旅行社所辦理的俄羅斯旅行團，行程中預定參觀教堂，帶團人員告知該教堂內有皇室家族棺木數十具。盧老太太膽子不大，一聽說要參觀棺木，心裡自是非常排斥。下遊覽車時，盧老太太告訴領團人員不想進入教堂參觀，此時帶團人員應如何處理最為適當？　(A) 委婉拒絕盧老太太，因為遊覽車不會停在這附近的停車場　(B) 導遊帶領團體入內參觀，另由領隊陪同盧老太太　(C) 打電話向公司報告，請公司更改行程　(D) 打電話給國外代理旅行社說明情況並替盧老太太安排退款事宜

【110年領隊實務（一）】

案例熱搜 02

導遊不諳泰姬瑪哈陵入場規定，旅客錯過重點

　　旅客3人報名印度9天行程，第3天安排去泰姬瑪哈陵（圖5-3）參觀，進入後，導遊先請大家拍團體照，再帶團員進行參觀解說，之後就讓旅客自由參觀。旅客3人到了泰姬瑪哈陵陵墓主體，正準備要進去參觀時，查票員要求出示門票，但門票在導遊身上，結果旅客錯過進入陵墓主體參觀的機會。

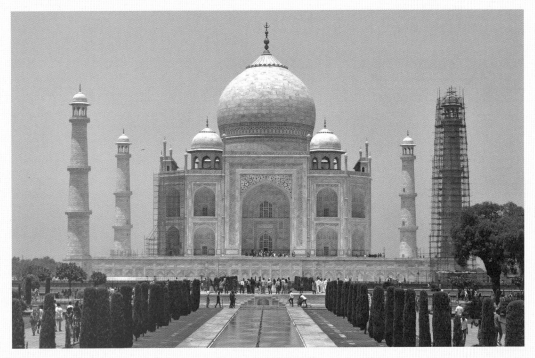

圖5-3　泰姬瑪哈陵

此外，參觀博物館前，導遊沒事先告知「禁帶手機，但可帶照相機」，所以旅客3人把相機放在飯店，錯失拍世界博物館的機會。旅客3人主張導遊有過失，導致未進入泰姬瑪哈陵陵墓主體參觀，下次又要花機票及住宿再來一趟印度，費用約新臺幣40,000元。旅客向旅行社要求賠償，也連同導遊未事先告知博物館禁帶手機而錯失博物館珍貴的拍照機會，請求賠償團費5%之違約金。

印度9天行程

泰姬瑪哈陵

請出示門票

查票員

導遊過失
賠償團費5%

旅行社

(!) 關鍵Hashtag

領隊及導遊都是旅行社的履行輔助人，其有過失時，旅行社應負損害賠償責任。

泰姬瑪哈陵進去主體參觀，要提出門票。

泰姬瑪哈陵博物館「禁帶手機，但可帶照相機」。

— □ ×

💬 案例分析與處理

● **法規依據**

參考國外旅遊定型化契約應記載事項第21點（國外旅遊定型化契約書第22條）。

● **分析與處理**

1. 在印度行程中，「泰姬瑪哈陵」是參觀重點，本案導遊忘了將參觀陵墓主體的門票給旅客，而領隊也沒有盡到監督導遊的責任，所以造成旅客沒有完整參觀到泰姬瑪哈陵，旅客可依國外旅遊定型化契約應記載事項第21點規定，請求賠償未完全觀光的差額2倍違約金，至於差額如何計算，應由旅行社提出計算說明，然後由法院判定是否合理；如旅行社未能提出差額計算說明時，依國外旅遊定型化契約應記載事項第21點規定，其違約金之計算至少為全部旅遊費用5%。

2. 旅客以下次去印度參觀泰姬瑪哈陵陵墓主體，要花機票及住宿費用新臺幣40,000元，請求旅行社賠償，有無理由？首先旅客下次去印度只為參觀泰姬瑪哈陵陵墓主體嗎？這部分旅客要提出證明，實務上似乎不會花機票及住宿費用，只為參觀泰姬瑪哈陵陵墓主體，所以旅客此主張，實無理由。

3. 最後博物館有去參觀，但導遊沒有盡到周全告知，以致旅客沒拍到相片，因導遊有義務將景點入場相關規定告知旅客，雖是導遊疏忽，但應如何負賠償責任，得由雙方協調賠償金額，畢竟沒拍到相片，其損失無法具體量化。

4. 本案糾紛最後旅行社針對泰姬瑪哈陵陵墓主體旅客未入內參觀計算，泰姬瑪哈陵全部門票（含主體）為新臺幣430元，旅行社賠償旅客新臺幣1,000元，並提供博物館的相片給旅客，雙方和解。

三、旅遊行程的差額

　　國外旅遊定型化契約規定，旅程中之食宿、交通、觀光點及遊覽項目等，應依本契約所定等級與內容辦理，旅行社不得以任何名義或理由變更旅遊內容。因屬可歸責旅行社事由，變更行程內容，旅客得請求賠償差額 2 倍之違約金。「旅遊內容」差額如何計算？旅行社有義務提差額計算之說明，如未提出差額計算之說明時，違約金至少爲全部旅遊費用 5%。

– ☐ ✕

案例熱搜 03

重點行程取消，差額計算要提出說明

　　旅客報名參加旅行社「杜拜郵輪28日」，2人團費新臺幣589,000元（含升等陽台艙）。依行前提供之行程，至杜拜時應安排登上哈里發塔景觀台觀光，但抵達杜拜後，才發現旅行社早已取消登塔行程。旅客請求旅行社應賠償每人全部旅遊費用5%之違約金，每人約新臺幣15,000元，並賠償精神損害每人新臺幣40,000 元。

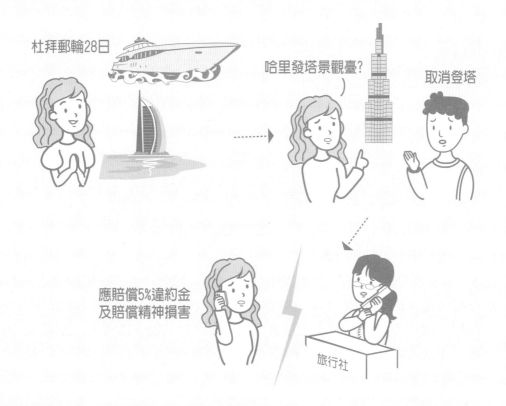

杜拜郵輪28日

哈里發塔景觀臺?

取消登塔

應賠償5%違約金
及賠償精神損害

旅行社

ⓘ 關鍵Hashtag

行程不能隨便取消。

旅行業者應提出差額計算說明，未提出時，違約金至少為全部旅遊費用5%。

☺ 案例分析與處理

● 法規依據

參考民法第514-8條、國外旅遊定型化契約應記載事項第21點規定（國外旅遊定型化契約書第22條）。

● 分析與處理

本案參考法院判決，說明如下：

1. 該旅遊行程載明抵達杜拜後，將安排登塔行程，但因旅行社員工行前疏忽未告知取消登塔行程，因此取消登塔行程，係可歸責旅行社。未履行登塔行程，旅行社除無須支付哈里發塔門票外，尚包含無須支出交通費用、導遊費用，所以差額並非哈里發塔門票而已。

2. 旅行社未提出其他取消登塔行程與預定前往登塔行程之差額，是依旅遊契約約定，違約金之計算至少為全部旅遊費用之5%，本案旅客人每人團費為294,500元（計算式：589,000元/2人＝294,500元），旅客得請求之違約金各為14,725元（計算式：294,500元×5%＝14,725元）。

3. 依民法第514-8條明文規定：「因可歸責於旅遊營業人之事由，致旅遊未依約定之旅程進行者，旅客就其時間浪費，得按日請求賠償相當之金額。」經查旅客參與旅遊活動，乃在求身心愉悅、心靈充實感覺，旅客參與外國旅遊活動，更對預定參訪之目的地充滿期待，如因故未能對目的地進行所期待之參訪，其性質有如旅遊時間之浪費，旅客請求旅行社賠償是因取消登塔行程之時間浪費，自屬有據。登塔行程是當天三個行程之一，以平均每日旅費新臺幣10,518元（計算式：294,500元/28日＝10,518元）計算，則旅客得請求旅行社賠償時間浪費之金額為新臺幣3,506元（計算式：10,518元/3＝3,506元）。

四、執行勤務中禁止喝酒

領隊帶團執行業務中,是有潛規則的,例如喝酒淺嚐即可,否則酒後容易失態。曾發生過帶團領隊,遇到餐餐都有紅酒、白酒,餐餐喝到滿臉通紅,從旅客的角度看來會覺得喝到滿臉通紅的領隊有不敬業的觀感。司機更是嚴禁喝酒,在國內旅遊,不管是接待外國旅客或國內旅客,導遊或隨團人員應負起監督司機是否有酒駕的情形。

領隊打傷團員，旅責險的醫療費用不理賠

　　旅行社承辦貨運公司員工的大陸絲綢旅行團，派小江作為領隊，貨運公司的司機們都非常會喝酒，於是出發前老闆特別交待小江，應酬可以喝一點，但不可以酒後失態。行程前幾天，小江頗節制，但行程第5天晚上在蘭州，晚飯後，貨車司機又吆喝喝酒，讓小江也陪他們一起。這天小江酒興特別好，一杯杯黃湯下肚，全部的人都不省人事，這時其中一位旅客向小江抱怨沒招待喝酒，小江聽到抱怨很不高興，雙方大打出手，結果導致旅客臉部受傷，鮮血直流，小江完全癱軟，最後其他旅客緊急打電話給當地導遊前來協助將旅客送醫，該名旅客臉上縫了6針。

　　隔天早上集合時，小江一身酒味，滿臉疲倦，躲在車後座睡一整天。回國後，貨運公司因領隊小江喝酒及和旅客打架，造成旅客受傷，拒絕給付尾款新臺幣10萬元。

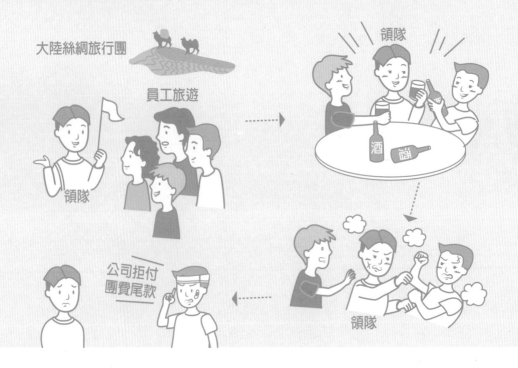

— ⬜ ✕

關鍵Hashtag

領隊失職。

領隊打傷旅客，旅行業責任保險意外醫療費用不理賠。

案例分析與處理

● **法規依據**

參考民法第188條；旅行業責任保險基本條款第8條。

● **分析與處理**

1. 本案旅行社行程景點安排、吃住都依契約內容辦理，旅客也都很滿意，唯一問題是領隊喝酒和旅客打架。

2. 領隊受僱於旅行社帶團，負責執行契約內容，若因故造成旅客受傷，依民法第 188 條規定，受僱人執行職務，不法侵害他人之權利者，由僱用人與行為人連帶負損害賠償責任。本案就旅客受傷的部分，旅行社與領隊應負連帶賠償責任。

3. 旅客因與領隊打架受傷，其醫療費用是否符合「旅行業責任保險意外醫療費用」的給付規定？依照旅行業責任保險基本條款第8條規定（理賠除外事項）：「因被保險人或其受僱人或旅遊團員之故意行為所致者。」依保險條款，領隊與旅客打架受傷，所產生的醫療費用，無法申請旅行業責任保險意外醫療費用的理賠。

4. 領隊一整天在車上呼呼大睡，旅客可以主張領隊未盡解說及服務旅客之責，請求賠償。本案最後，旅行社把小費全額退還給旅客，並賠償旅客醫療費用後，才順利拿到尾款新臺幣10萬元。

◎ 第二節　領隊導遊的其他服務

　　領隊導遊的服務除了依約執行契約內容外，還有沿途對旅客的軟性服務，例如解說的精闢度、言語態度和善、適度問候關心旅客、提供必要協助等等，讓旅客感到滿意。除此之外，有些行為是領隊導遊的禁區，不能說也不能做，例如在公眾面前罵旅客，酒後胡言亂語，這些都會破壞全團的氣氛，也容易引起客訴。

一、領隊不能限制團員人身自由

　　領隊人員管理規則第 23 條規定，領隊人員執行業務時，應遵守旅遊地相關法令規定，並不得有下列行為：「遇有旅客患病未予妥善照料；誘導旅客採購物品；向旅客額外需索」。又國外旅遊定型化契約應記載事項第 29 點規定，旅行業不得於旅遊途中，臨時安排旅客購物行程，但經旅客要求或同意者，不在此限。因此，旅行社可以於行程中安排購物行程，但必須事先在行程表上寫明。

案例熱搜 05

領隊可以不讓團員脫隊嗎？

小高夫婦參加金廈5日遊，每人團費3,999元，說明會資料上寫明：「團體需團進團出，如脫隊要補團費每人每天新臺幣3,000元」，小高知道這是購物團的規定，因此沒有提出異議。第2天用完午餐後，高太太下樓梯時，不慎踩空滑倒，造成腳踝疼痛及左臉擦傷，因當時沒有明顯外傷，心想應該沒什麼大礙，所以就繼續下午參觀行程。

隔天起床，高太太發現無法走路，於是小高跟領隊說，今天上午要和太太留在飯店休息，但領隊告訴小高，今天行程一定要參加，如不參加每人要繳交新臺幣3,000元脫隊費，2人合計6,000元，但小高覺得不是擅自脫隊，而是太太腳受傷，不得已才要脫隊，因此小高沒走行程也沒付脫隊費。第4天晚上，導遊來到小高夫妻房間催討脫隊費及小費，雙方僵持不下，直到凌晨1：00多，導遊才悻悻然離開。回國後，小高夫妻以人身受威脅，投訴相關單位。

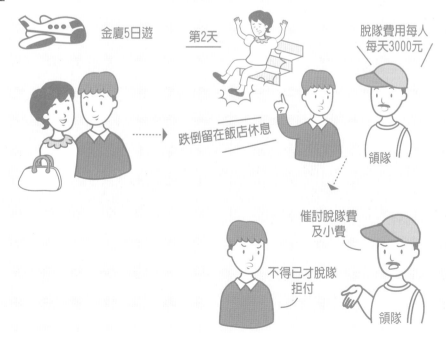

金廈5日遊　　第2天　　脫隊費用每人每天3000元

跌倒留在飯店休息　　領隊

催討脫隊費及小費

不得已才脫隊拒付　　領隊

ⓘ 關鍵Hashtag

旅行社可以安排購物行程，但不得強迫旅客購物。

強迫購物導致旅客陷於被威脅恐懼或拉下鐵門限制行動自由，旅客可以請求精神損害賠償。

💬 案例分析與處理

● **法規依據**

參考國外旅遊定型化契約應記載事項第27點。

● **分析與處理**

1. 旅行社雖於網站上註明「團體需團進團出，如脫隊要補團費每人每天新臺幣3,000元」，但這樣的定型化契約條款，依消保法規定，顯然不利於消費者，是無效的。因此，領隊、導遊不能強索旅客脫隊費，並限制旅客人身自由，何況小高夫妻是因受傷無法參加行程，更不能要求支付脫隊費，且依國外旅遊定型化契約應記載事項第27點規定，旅客受傷時，領隊應主動詢問旅客是否就醫及給予協助，才有盡到善良管理人之注意及協助。

2. 領隊或導遊如果為了購物不讓旅客脫隊而延誤旅客就醫，造成旅客身體因延誤就醫所受損害，旅行社及領隊要負起侵權行為的損害賠償責任，更可能觸犯刑法上過失傷害或致死的罪刑，千萬不可。

3. 小費不包含在團費中，是依旅客自由意願下給的。雖然「給小費」是國際禮儀，但領隊、導遊不能以強迫威脅的方式，讓旅客因心生恐懼而被迫支付。本案最後旅行社以紅包向旅客致歉，雙方達成和解。

二、購物行程適度安排

購買旅遊地的紀念品及伴手禮，是遊程中讓人高興的事，法規中沒規定不能安排購物行程，但購物行程要遵守以下規定：

1. 購物地點應事先寫在行程表內。
2. 要適度，不能因購物耽誤其他行程。
3. 購物店要貨眞價實，不能賣假貨。
4. 不能強迫購物。

 動動腦

() 1. 旅客於旅行社安排的購物地點購物，回國後，旅客向領團人員反映當時所購物品有瑕疵時，領團人員下列哪一項處理方式較不適當？ (A) 協助旅客將商品帶回原購物商店進行更換　(B) 請其他領團人員協助將商品帶回原購物商店進行更換　(C) 已經離開購物地點，所以無法協助處理 (D) 回報給公司，請求公司協助處理　【110領隊實務（一）】

() 2. 旅遊營業人安排旅客在特定場所購物，其所購物品有瑕疵者，依國外旅遊定型化契約範本規定，旅客得於受領所購物品多久之內，請求旅遊營業人協助及處理？　(A) 1個月　(B) 2個月　(C) 3個月　(D) 6個月

【108領隊實務（二）】

() 3. 甲參加旅行團出國旅遊，在導遊安排的商店購買一罐深海魚油，當晚即發現這罐魚油已過期並告知領隊，依民法規定，旅行社應如何處理？ (A) 以原價買回該罐深海魚油　(B) 退還購物佣金　(C) 協助甲向商店辦理退換貨　(D) 甲未自行檢視商品，故應自行負責

旅展購買旅遊商品，可在七天內無條件退貨嗎？

姊妹2人於旅展報名江西8日遊，團費新臺幣13,800元，當天每人預繳新臺幣4,000元。出發2個月前，姊姊向旅行社表示旅遊展現場吵雜，當天係依旅行社員工指示簽名、刷卡，她想依民法74條：「趁他人急迫輕率無經驗」，撤銷該筆交易；且旅展購買商品，有7天鑑賞期，如旅客於7天內提出，旅行社應無條件退款，但旅行社不同意退款，姊妹只好如期出發。

回國後，姊妹向相關單位申訴：(1)宣傳單寫著婺源為最美鄉村，但事實不然；(2)龍虎山到婺源車程寫2.5小時，實際車程5小時，且無停車休息上廁所，致身心受傷害；(3)宣稱不進購物站，卻至購物商城2.5小時以上。綜上，請求賠償精神慰撫金新臺幣86,000元。

出發2個月前

旅遊展

江西8日遊
預繳刷卡

7天鑑賞期內
旅行社應無條件退款

契約
旅行社

無法退款

旅行社

我要申訴
旅行社宣傳不實

回國後

只好如期出發

— ▢ ✕

⊙ 關鍵Hashtag

＃旅展購買之旅遊商品不適用7天內無條件退換貨。

＃不能強迫購物。

💬 案例分析與處理

● **法規依據**

參考消費者保護法第19條。

● **分析與處理**

本案參考法院判決，說明如下：

1. 旅客於旅展購買旅遊商品，是否屬於消保法「訪問買賣」？旅客可否依消保法規定主張七天鑑賞期？行政院消保會對此曾有函釋指出：「消費者於旅展、婚紗展或美食展等大型展覽所為之買賣行為，如消費者因企業經營者之邀約或廣告而主動至會場，則無法依消保法第19條規定於收受商品後7日內解除契約。」依函釋在展覽場、商場所發生的買賣都不構成所謂「訪問買賣」。但消保會另有函釋：「訪問買賣除應檢視契約成立之處所、邀約之過程外，尚應斟酌的契約成立時，有無同類商品比較等因素決定之。」

2. 旅客在旅展會場主動前往旅行社攤位詢問行程，同時間有其他旅行社販售相同或類似行程，旅客經過比較後報名，非消保法的訪問買賣，自然無7天的鑑賞期，無權要求7天內無條件退款。

3. 旅客主張宣傳單說「婺源是最美鄉村」，但婺源是否是最美鄉村，各人主觀感受不同，難以此主張旅行社欺騙。

4. 旅客主張車程過長，致身心受損，但無從證明與旅遊瑕疵有因果關係，請求無理由。

5. 第7日行程記載：「青花瓷萬達茂購物商城，為世界最大青花瓷建築群，」萬達茂商城究竟是購物點？或者是景點？見人見智，但畢竟是契約約定景點，旅客不得主張此違反契約約定。又旅行業管理規定並沒有禁止安排購物店，只規定安排購物店應於行程中事先列明，而且不能強迫旅客購物，請求無理由。

6. 兩造最大爭執是龍虎山到婺源車程時間，依Google Map地圖路程233公里，走高速公路時間為2小時46分，但早上7時出發至中午12時才抵達婺源，旅客主張司機為節省成本而不走高速公路，造成2小時時間浪費，且當日午後開始參觀水瑤灣景區、熹園景區、月亮灣，當天搭車時間太長消耗體力，旅行社操作不當，應以8日團費13,800元的8/1賠償旅客精神損害，金額為新臺幣1,725元（計算式：13,800÷8≒1,725）。

三、公平對待旅客

　　旅客每人繳交相同團費，如有遇到不公平的待遇，會引起公憤也是正常的。通常會引起不公的事情，包含遊覽車座位前後排的分配、房間的分配、自由活動帶哪些團員，這些都要靠領隊的臨場應變來處理。

小秘訣

　　如帶團遇到全程有中文導遊陪同，領隊必須做什麼？

　　領隊帶團如果全程有中文導遊講解陪同，建議領隊也要每天拿麥克風與旅客談話5-10分鐘（內容不拘），才能讓旅客感受到領隊的存在。

原領隊將團員交給當地導遊，團員感受到導遊不公平對待時，怎麼辦？

　　謝氏夫妻參加「美東15天旅行團」，每人團費110,000元。說明會時，旅行社強調是「高品質、吃住五星」，雙方簽定定型化旅遊契約書。出發當天到機場才發現，旅行社臨時將原領隊更換成另一位領隊小麗，而不是說明會資料上原來的領隊，小麗先帶一大團50人在機場集合辦理登機手續。抵達西雅圖時，小麗就將謝氏夫妻等22名團員交給當地導遊帶領，小麗則帶另一團離開，但謝氏夫妻與導遊相處不愉快，覺得導遊偏心，例如分房時，靠近電梯房或者高樓層房都給其他團員；自由活動時，也是帶著其他團員四處逛，謝氏夫妻感覺自己像孤兒，沒人照料。到了行程第8天時，旅行社從臺灣調派另一名王領隊接手後續行程，才總算順利。回國後，謝氏夫妻針對兩團派一位領隊，及導遊偏心提出申訴。

關鍵Hashtag

導遊偏心。

旅行團全程要有領隊隨團服務,當地導遊不能取代領隊。

案例分析與處理

● 法規依據

參考國外旅遊定型化契約應記載事項第12點。

● 分析與處理

1. 旅行團從出發後到回國,期間須有合格領隊全程服務。本案中實際執行領隊工作有3人,全程雖有人隨團服務,但當地導遊並未領有臺灣合格領隊執業證,因此旅行社這樣安排有違反旅行業管理規則暨國外旅遊定型化契約應記載事項,依發展觀光條例規定,未全程派遣領隊隨團服務,會處以新臺幣1萬元罰款。此外,旅客如因領隊未全程隨團服務造成損失,得請求賠償。

2. 旅客在機場時發現旅行社未派領隊隨團服務時,旅客可主張旅行社有過失違約而解約,依國外旅遊定型化契約應記載事項第12點規定可歸責旅行社事由解約,旅客得請求旅行社退還全部旅遊費用,並賠償100%全部旅遊費用違約金。本案是2個旅行團,謝氏夫妻這一團旅行社先是請另一個領隊協助帶出國,而領隊又將謝氏夫妻交給當地導遊接待,旅行社隱瞞事實,讓旅客錯失選擇解約的機會,有過失,依國外旅遊定型化契約應記載事項第16點規定,旅行業應賠償旅客每人以每日新臺幣1,500元乘以全部旅遊日數,再除以實際出團人數計算之3倍違約金,如旅客受有其他損害,得請求旅行業賠償。而導遊偏心與否,這是主觀問題,除非旅客有具體事證,否則難以主張。

3. 實務上常被問到，一團人數有上限嗎？一團100人分3輛車，可以只派一個領隊嗎？有無違法或違約？因為旅行業管理規則及旅遊定型化契約應記載事項皆無明文規定，一團人數的上限，除非雙方於契約中另有約定外，否則一團人數無上限。雖然法規對於團體人數無上限的規定，但團員人數太多而無法提供完整服務，也會引起旅客不滿，最好還是依旅客人數，來安排領隊。

Chapter 6

自由行糾紛

➤ 第一節　機票問題
➤ 第二節　訂房問題

飛機飛到中途不飛了！

　　有一年帶團去古巴（圖6-1）、墨西哥15天之旅，因臺灣沒有直飛班機，必須在美國轉機，此次行程為前往古巴觀光3天，之後再到墨西哥旅遊7天。

　　那天，在邁阿密(Miami)上機，搭乘墨西哥航空(MX)，路線是邁阿密－美利達（墨西哥）停留續飛古巴，上機前登機證也拿到了，但飛機卻飛到美利達（墨西哥）就不飛了，也問不出原因，只答應提供免費的旅館住宿，可是入境必須使用墨西哥簽證，問題來了，如果我用掉簽證，那我就無法再回墨西哥了，但最後爭取不成，只能照辦。

圖6-1　古巴

在美利達住了一晚，第2天我們到機場辦理登機手續，要飛往古巴，卻遲遲等不到登機證，幾經詢問，航空公司人員告訴我，我們不能去古巴，因為我們沒有入境墨西哥的簽證（因沒有直飛古巴班機，來回都必須經過墨西哥），我說全團到古巴再申請墨西哥簽證，對方卻告訴我他們問過了，這是不可能的，當下讓我愣住了。古巴是我們這次旅程的重點城市，眼看登機時間剩下不多，於是我要求和她們主管談，最後我將行程修改，進入古巴參觀後，回程由墨西哥轉機（不入境）飛回美國，對方主管同意了，同時也改好了機位，最後一刻我們登機飛往古巴。

抵達古巴後，沒跟團員們觀光，是請當地導遊帶大家去玩。雖然我也很想去，因為這是我第一次造訪古巴，但我決定前往墨西哥領事館申請墨西哥簽證（已先收集全團護照），即使他們告訴我不可能，但我有永不放棄的精神。進了墨西哥領事館，表明我的來意，使館人員了解後，告訴我大使不在，但等他回辦公室後會代為轉達。當天傍晚，接到來電告知，要我隔天早上帶著證件及費用前往辦理，下午即可核發簽證（簽證費比在臺灣簽還便宜！），我心中的壓力立刻釋放。

古巴行程結束後，我滿懷信心地帶著簽證上了飛機，準備前往墨西哥的首都墨西哥市，飛機又飛回美利達停留，等辦理入境後飛往首都。抵達美利達機場時（機場很小），警察看到我們全團出現都傻眼了，到底是如何取得簽證的？不是不可能嗎？搞了好一陣子，飛機再度起飛的時間已到，只好把全團護照交給航空公司人員帶上飛機，到墨西哥市在處理。飛抵墨西哥市後，空姐帶我們先下飛機，這真是最好的禮遇，走到機艙門，四位荷槍實彈的警察已在那裡等候，他們要我們跟他們走。我們在機場走道繞來繞去，最後到了一間辦公室停下來。他們問完一些事情及聽完我的說明後，就放著不辦，向他們詢問，只回答「Wait, wait.」，大約過了40分鐘，我要求見主管談，主管畢竟見識廣、明理，立刻指示下屬辦理，我們才得以入境墨西哥市。

歷經一番波折，處處考驗領隊緊急事件的處理能力，試想如果古巴、墨西哥都入境不了，那豈不是成了美國3天之旅？此次何等有幸，當然也要感謝團員們的全力配合及參與作業的工作人員。

這次事件的處理方式，有幾個要點如下：

1. 有事找主管談：請記住，這招很好用。筆者多次在國外帶團中碰到問題無法解決，就會要求見他們的主管，只要合法合理，問題大都可以獲得解決。

2. 善用航空票務常識，這次的例子就是。

3. 簽證有單次獲多次入境，應依行程需要而辦理，本案是例外。

4. 旅行如修行，旅遊也是生活，生活沒有人不辛苦，只是有的人不喊痛。莫忘了Stick to fun是旅遊的初衷。

5. 永遠相信人性是善良的，你才能跨出第一步，面對問題時，面對它、接受它、處理它。

古巴被譽為加勒比海的珍珠，是一個神祕且令人嚮往的國度。那次我們的旅館房間在9樓，因為停電，服務人員只好扛著行李到9樓，這也是我第一次碰到的狀況，真是辛苦服務人員了。

　　隨著網路資訊發達，自由行的需求大增，旅客出遊可以自己訂票訂房，或者購買旅行社套裝產品，這類型的交易多數是線上下單交易，因此線上資訊遊戲規則是否清楚透明，連帶影響糾紛的發生機率，網路購買商品應特別留意限制。

◎ 第一節　機票問題

　　機票常見的糾紛：

1. 委託旅行社代購機票，事後取消退票，對於被扣的金錢認為過高。
2. 對於機票的使用限制不清處，事後產生爭議。
3. 機場稅及燃油附加費。
4. 航空公司倒閉的善後。
5. 班機遲延導致行程延誤或退票。

一、旅行社代訂機票

　　旅客委託旅行社購買機票，雙方成立委任契約，旅行社的責任是協助旅客依指示日期、艙等、行程，並確認正確英文姓名後，購妥及完成開票，再交付旅客，契約內容就完成。旅行社受委託處理購買機票，旅行社依法可收取服務費做為報酬，其服務費可事先約定避免爭議。

旅行社代購機票，交付旅客電子機票後，航空公司倒閉，怎麼辦？

　　旅客向旅行社購買去日本的來回機票，並以信用卡刷卡給付機票款，旅行社代旅客向航空公司開立電子機票交付給旅客，不料出發前，航空公司倒閉，機票變垃圾，無法搭乘。旅客主張機票是向旅行社購買，要求旅行社全額退費。

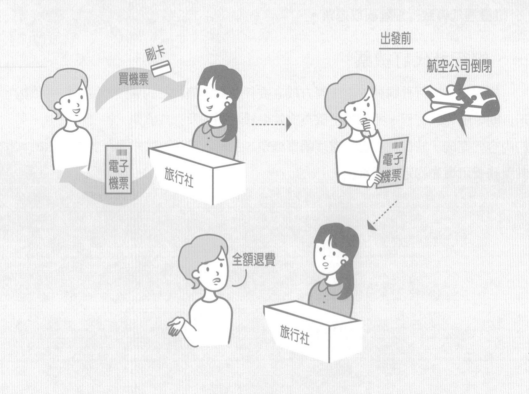

— □ ×

(!) 關鍵Hashtag

旅客委請旅行社購票,是委任契約。

航空公司倒閉無履約保證保險。

(..) 案例分析與處理

　　旅客和航空公司因購買機票,雙方成立旅客運送契約,如因運送遲延造成行程取消或旅客身體傷害時,旅客依運送契約可向航空公司請求賠償,旅行社則是協助的角色。

　　航空公司倒閉導致所交付的機票無法搭乘,因機票是指名的有價票券,航空公司應對機票持票人負擔退費及賠償責任,旅客無法依委任契約及旅客運送契約向旅行社請求退款。

　　針對航空公司倒閉,旅客的權益如何保障?目前並無相關措施。許多學者專家建議參照旅行業管理規則強制旅行社投保履約保證保險,也強制航空公司投保機票履約保證保險,讓旅客權益得到保障。

二、國際機票交易重要須知範本

　　旅客單純委託旅行社購買機票，旅行社應事先將機票購票應注意事項，包含使用期、停留天數、航班搭乘限制、機票更改說明、退票說明、行李託運說明等，事先在網站上將訊息完整揭露，由旅客自由選擇與否。

 動動腦

1. 購買旅行社自由行產品需要簽訂旅遊契約嗎？

(　) 2. 旅客的隨身行李在運送中受到損害，致使該位旅客損失新臺幣3萬元，根據我國民用航空法規定，航空公司應負擔多少金額之賠償？　(A) 新臺幣1萬5千元　(B) 新臺幣2萬元　(C) 新臺幣3萬元　(D) 不需賠償隨身行李之損害
【108領隊實務（一）】

(　) 3. 王先生攜帶貴重物品出國，擔心該物品在託運行李過程中遺失，請問應以何種方式辦理託運？　(A) 報值行李方式　(B) 航空貨運方式　(C) 海運方式　(D) 郵寄方式

案例熱搜 02

機票購票寫明不能退票，但遇疫情特殊原因，可退票嗎？

　　旅客透過旅行社網站購買2月底桃園至沖繩來回廉價航空機票，當初旅行社訂票網站上寫著「不可退票」，旅客覺得沒關係，反正一定會成行。訂票完成後，遇上新冠肺炎爆發，尤其是日、韓兩國疫情較為嚴峻，因此，旅客向旅行社要求退票，但旅行社卻以網站上已寫明「不可退票」，拒絕旅客的要求。

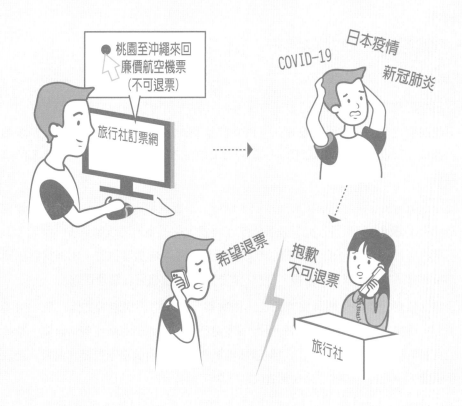

不可退票之特殊限制，事先揭露。
廉航機票限制多。
特殊情形，航空公司個案處理。
購票及退票的勞務報酬，事先言明金額。

⊙ 案例分析與處理

● 法規依據

參考範本國際機票交易重要須知範本。

● 分析與處理

1. 依國際機票交易重要須知範本第一項第4～6點，明確記載販售機票時應告知：機票更改說明（行程、航班、艙等、可否更改及手續費用的收取金額）、退票說明（不可退票、可退票但收取手續費）、退票作業時間不得超過3個月。這是機票的應告知事項。

2. 航空公司對於促銷特殊機票會有限制，例如：不能退票改票、限制必須搭乘固定日期及時間（紅眼）航班等，尤其是廉價航空機票，在很多方面限制更多，例如，有些不可退票，行李限重7公斤，這些限制應於販售時充分向旅客揭露。本案旅客購票時已知所買機票為不可退票的票種，自然不能於事後要求旅行社辦理退票。

3. 遇特殊情形，例如：購票旅客死亡、生病等，旅客得檢附證明文件（死亡證明或訃聞），請旅行社協助向航空公司爭取個案退票；又如遇新冠肺炎疫情嚴重，某些航空公司考量旅客基於安全取消，通融讓旅客針對某期間內的機票可辦理退票。至於退票手續費，一般而言，航空公司都會收取退票手續費。

4. 旅客購票後,因旅客個人因素取消而委託旅行社辦理退票,除了航空公司會收取退票手續費外,旅行社的購票服務也會收取勞務服務費,例如,旅客花新臺幣16,800元買機票(其中16,000元是給付航空公司,800元是勞務報酬),航空公司的退票手續費為1,500元,則旅行社收到航空公司的退票金額是14,500元(計算式:16,000元−1,500元=14,500元),所以旅行社應退還旅客的退票款為14,500元,非15,300元。

三、航空機票的機場稅及燃油附加費

　　依民用航空法及航空客貨運價管理辦法規定，國際航線客運燃油附加費屬運價之一部分，又出境旅客依「發展觀光條例」、「出境航空旅客機場服務費收費及作業辦法」由航空公司隨票代為收取機場服務費每人新臺幣 500 元，目前機場稅及燃油費是隨機票徵收，旅行社販售機票時通常會分開報價，票價外再額外代收機稅及燃油附加費。

 動動腦

（　　）王小姐與甲旅行社簽訂契約參加團費38,900元（內含機票款18,000元）的北海道五日遊，後因油價上漲，開票時航空公司機票費用由原報價的18,000元調漲到21,000元，請問旅行社依雙方所簽訂定型化契約範本第8條應如何處理？　(A) 調漲部分由旅行社全數吸收　(B) 請旅客付1,000元差價　(C) 請旅客付1,500元差價　(D) 請旅客付3,000元補足差價

【111年領隊實務（二）】

Q 案例熱搜 **03**

不能退票的機票，機場稅及燃油付加稅，可退嗎？

小米透過旅行社的網站購買韓國來回機票，因為是促銷票，每張來回機票票價為3,800元（機場稅及燃油費另收1,600元），且旅行社網站上寫著：「不可退票」；購票後，旅行社將電子機票交付旅客。後來小米爸爸生病，小米因此取消行程，請旅行社辦理退票，但旅行社以網站上已寫明「不可退票」為由，拒絕退票。小米主張機票雖不能退，但機場稅及燃油附加費不能退嗎？

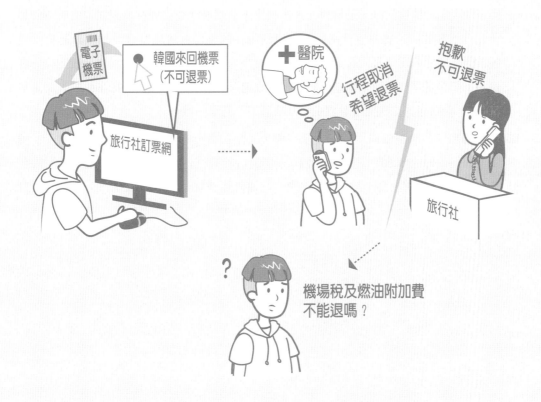

⊙ 關鍵Hashtag

未搭乘的機票，機場稅及燃油附加費可退。

⊙ 案例分析與處理

1. 一般的機票，通常是可以辦理退票的，旅客應向原購票的航空公司或旅行社辦理退票，航空公司會收退票手續費，旅行社也會收勞務服務費，但航空公司的退票費會依各航空公司規定辦理，旅行社的代購機票服務費收取標準也不同。

2. 機場稅是由機場的營運公司或是政府單位向使用該機場搭機或轉機的旅客所收取的費用，費用用於機場的維護及增建。大多數國家已將機場稅包含在機票內，由航空公司代為向旅客收取，省去旅客需另行購買機場稅的不便。故旅客購買的機票已含機場稅，因為航空公司僅是代收的角色，旅客沒搭機，自然不需支付機場稅，航空公司應退還，如果透過旅行社來購票，則旅行社應退還機場稅。目前臺灣機場稅每人新臺幣500元，至於各國之機場服務費名稱及金額則不完全一致。

3. 燃油附加費是航空公司反應燃料價格變化的附加費，這是高油價時代的產物，各國各家航空公司的燃油附加費從美金10～150元區間皆有，因為燃油附加費也是附加在機票上，旅行社是代航空公司收取的，燃油附加費在未搭程的情況下，航空公司應退還。

10 大廉航「8 成」不准退票 這兩家機場稅也不退

　　消基會調查10家廉航（圖6-2）退費規定，發現僅2家允許機票退費，6家經濟艙票不許退票但退機場稅，2家連機場稅都不退。消基會質疑消費者權益廉價，盼民航局訂定型化契約改善。

　　消費者文教基金會今（20）日召開「找無人、退無錢・廉航機票權利廉價」記者會，公布調查結果顯示，只有易斯達航空、德威航空這2家允許機票退票，但需收取單趟手續費新臺幣1,500～1,800元。

　　消基會副董事長陳智義指出，在臺灣有營運的廉航約有23家，這次針對業務量前10大的業者調查能否退票，調查管道包含航空公司官網、線上客服、電話客服等；退票規定通常分3類，包含「一般因素」、「天災不可抗力因素」、「恐攻、疫情」，消基會依據調查結果質疑一般因素的不合理問題比較嚴重。他表示，有8家廉航都不允許退票，其中6家（臺灣虎航、香草航空、亞洲航空、樂桃航空、香港快運航空、酷航）的一般票種，即經濟艙不允許退票，僅退機場稅；另外2家（捷星亞洲、越捷航空）完全沒有退票空間，連機場稅都不退還。

圖6-2　廉價航空

　　另外，調查也發現有3家（香草航空、樂桃航空及捷星亞洲）售價較高的高階票種雖然有退票空間，但是有的業者只退點數或代金券，使用並有期限，有強制消費之嫌。

　　陳智義強調，歐盟已經不允許廉航機票全額不退，但是臺灣的情況卻有8成不退票，其中2家甚至連機場稅都不退，其實包含機場稅、燃油費，以及行李託運、機上飲食等加購項目，退票時，若航空公司沒有提供、消費者尚未使用相關服務，卻都不退款，恐有失公允。

　　開南大學空運管理系副教授盧衍良受訪說，消費者應認知，一分錢一分貨，廉航票價能比傳統航空便宜，就是只提供甲地到乙地的運輸成本，但不包括其他變動成本。

　　臺灣虎航說，臺虎是低成本航空，營運模式都詳載在運輸條款中並公開在官網，旅客可詳閱相關說明後，再選擇。

　　陳智義呼籲，交通部民航局應試圖將臺灣、外國航空公司邀集，研訂相關定型化契約及應記載及不得記載事項，比照旅遊業的相關規範，規定消費者取消機票或業者取消班機時，依據距離起飛日多久前規劃不同級距，訂定出不同退票比例規範，以確保消費者權益。

資料來源：2019/06/2019:02:00（中央社追蹤三立新聞報導）

四、天災（候）致班機延遲

　　航空機票遇天候因素，如颱風或大霧大風雪導致機場能見度低而關閉，班機被迫遲延起飛，這種情形非常普遍，之前發生美東大風雪，數千個航次就受到影響。機場一旦關閉，時間愈久，受影響的航班就愈多，縱使機場恢復運作，要處理連日來累積的航班，恐怕也不是幾小時能恢復的，這時只能耐心等待機場人員與航空公司人員來安排旅客後續班機的搭乘。

小秘訣

　　你知道什麼是飛航管制員(Air Traffic Controller)？

　　飛航管制員是天空守護者，指揮天空上的交通，須經過民航特考及格（公務員），須具備良好的英文能力。

圖6-3　塔台

- 塔台飛航管制員：負責飛機離場、滑行、起飛、降落（圖6-3）。
- 雷達飛航管制員：飛機起飛後至無法目視距離，則交由「近場管制員」。
- 近場管制員：負責飛機爬升、下降之指揮。
- 區域管制員：飛機飛到一定高度（平飛時），交給區管制員。

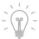
動動腦

（　　）領團人員於帶團途中，隨時留意並提供團員天氣預報，其主要用意何在？
(A) 團員可依天氣預報評估行李的託運方式　(B) 團員可依天氣預報評估體力，預防摔傷　(C) 團員可依天氣預報準備合適的食物　(D) 團員可依天氣預報準備合適的衣物

【108年導遊實務（一）】

班機延遲出發，怎麼辦？

　　旅客一家3人向旅行社購買套裝行程（含機票及酒店住宿），是為期4天3夜的帛琉自由行。出發當天，因遇颱風，班機延誤13小時，直至隔天班機才起飛，讓原來4天3夜的行程，頓時變為3天2夜，旅客認為是天災，為不可抗力因素，要求解約取消並全額退款機票及住宿，但旅行社主張飯店是「保證入住」，因此不能退還。

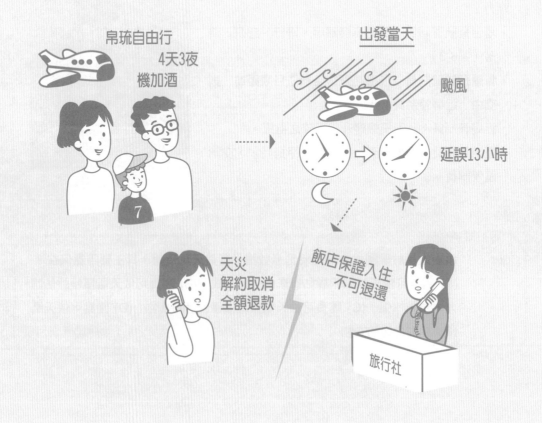

帛琉自由行
4天3夜
機加酒

出發當天

颱風

延誤13小時

天災
解約取消
全額退款

飯店保證入住
不可退還

旅行社

— □ ×

ⓘ 關鍵Hashtag

＃旅客向旅行社購買機票及酒店，這種交易型態，非團體旅遊，也非個別旅遊。

＃班機遲延逾5小時以上，且乘客未接受運送人安排者，得向原售票單位辦理退票。

💬 案例分析與處理

● **法規依據**

參考民用航空乘客與航空器運送人運送糾紛調處辦法第3條。

● **分析與處理**

1. 依據民用航空乘客與航空器運送人運送糾紛調處辦法第3條規定，航空器運送人於確定航空器無法依表定時間起程，致國際航線遲延30分鐘以上者或變更航線、起降地點時，應即刻向乘客詳實說明原因及處理方式。

2. 上述辦法規定，遲延時間逾5小時以上，且乘客未接受運送人安排者，得向原售票單位辦理退票，航空器運送人不得收取退票手續費。

3. 本案班機因颱風遲延13小時，隔天班機才起飛，讓旅客原行程4天3夜，被迫縮短為3天2夜，旅客可以選擇照常出發，亦可以選擇取消行程。取消行程時，旅客可以向旅行社要求退還全額機票費用，航空公司不得向旅客收取退票手續費。雖然機票可向航空公司請求全額退票，但旅行社可向旅客酌收服務費。至於飯店臨時被取消，通常飯店會收取一定額度的取消費，但如販售時註明「保證入住，一旦取消，不退費」，那麼旅客取消，飯店全額住宿費是無法退還的，為避免損失太大，取消前最好與旅行社確認清楚再決定。

五、網路購票

消保法規定,所謂「通訊交易」是指企業經營者以廣播、電視、電話、傳真、型錄、報紙、雜誌、網際網路、傳單或其他類似之方法,使消費者未能檢視商品,而與企業經營者所進行之交易。通訊交易或訪問交易之消費者,得於收受商品或接受服務後 7 日內,以退回商品或書面通知方式解除契約,無須說明理由及負擔任何費用或對價,但通訊交易有合理例外情事者,不在此限。

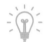 動動腦

(　　) 因可歸責於旅遊營業人之事由,致服務未具備通常之價值或約定之品質,依民法規定,下列何項不是旅客得主張之權利?　(A) 請求減少費用　(B) 請求2倍違約金　(C) 請求損害賠償　(D) 終止契約　　【108年領隊實務(二)】

Q 案例熱搜 **05**

網路刷卡買國際機票，可以 7 天內無條件退票還錢嗎？

　　旅客透過網路下單向航空公司訂購前往曼谷的來回機票，但之後因逢泰皇過世，曼谷的酒吧及皇宮都關閉，旅客覺得這樣去曼谷不好玩，所以想要取消機位。因為是透過網路購買機票，旅客認為此交易方式屬於消保法中的「通訊交易」，主張可在7天內無條件退貨。

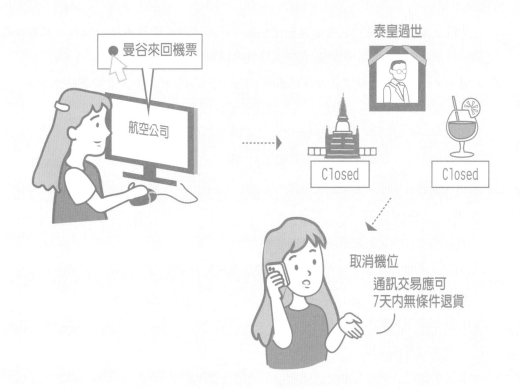

① 關鍵Hashtag

國際航空客運服務或國內外團體及個別旅遊、郵輪旅遊不適用通訊交易。

💬 案例分析與處理

● **法規依據**

參考消費者保護法第19條、通訊交易解除權合理例外情事適用準則第2條。

● **分析與處理**

1. 「通訊交易」主要用於消費者在無法檢視商品的情況下購買商品，為保護消費者權益，消保法規定消費者可以在7天內無條件退換貨，商店不得拒絕。

2. 實務上，有些東西一旦購買或拆封使用，就難以恢復原狀，造成退貨不易的情況，因此在民國104年行政院又制訂了「通訊交易解除權合理例外情事適用準則」，於民國105年1月1日起施行，有下列情形之一，不適用7日內無條件退換貨：

 (1) 易於腐敗、保存期限較短或解約時即將逾期。

 (2) 依消費者要求所為之客製化給付。

 (3) 報紙、期刊或雜誌。

 (4) 經消費者拆封之影音商品或電腦軟體。

 (5) 非以有形媒介提供之數位內容或一經提供即為完成之線上服務，經消費者事先同意始提供。

 (6) 已拆封之個人衛生用品。

 (7) 國際航空客運服務。

3. 依上述準則規定，國際航空客運服務，不適用通訊交易，排除7日解除權之合理例外情事，旅客網路上購票後，不能再主張7天內無條件解約退換貨。

⌖ 第二節　訂房問題

訂房常見的糾紛：

1. 房間取消費過高。
2. 房型大小雙方有爭議。
3. 房間位置是否面景。
4. 飯店票券的使用。
5. 遇天災取消。

一、慎選國內外線上訂房系統

現在自由行風行，旅客自己在網路訂房平臺 OTA(Online Travel Agent) 訂房非常普遍，正因在網路上交易，網頁上的文字必須詳細閱讀，否則易發生糾紛，尤其許多的訂房平臺是國外平臺，文字敘述非中文，旅客在預訂時需更謹慎並看清楚說明。

網路訂房，哪些事項容易產生糾紛？

　　小萬夫妻帶著剛滿一歲的小孩去新加坡渡假，小萬透過網路訂房平臺預訂了3個晚上的雙人房，並以信用卡刷卡付費，但抵達新加坡飯店入住時傻眼了，原本以為的雙人房會有2張單人床，誰知飯店給的是1張標準雙人床，3個人睡非常擁擠，而且房間非禁煙房，煙味燻死人，因此立刻跟飯店反應要求換房，但飯店卻以旅客所訂的房型是促銷價房型，屬於不可退換的商品，無法更換，小萬表示願意付差價換房間，但飯店已客滿無法換房。就這樣，小萬夫妻3天都沒辦法好好睡覺，於是回國後向消保官提出申訴。

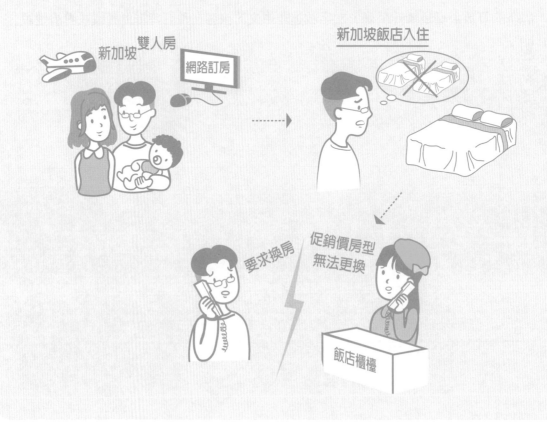

— ▢ ✕

⏱ 關鍵Hashtag

網路訂房常發生的糾紛：床型、房型、是否含早餐／服務費。

💬 案例分析與處理

1. 小萬訂的2人房，應該是1張大床呢？或2張小床？旅客在預訂時，應看清楚床型後再下單，本案網路平臺業者表示網路上已標示清楚是一張大床，是小萬夫妻沒留意到，才使雙方產生糾紛。另外，小萬訂的是促銷房，屬於「不可退費」的商品，所以不可變更或取消。

2. 網路訂房常發生的糾紛除了床型外，房型也常發生糾紛（如：房間是靠山景或靠海景、是否為禁煙房等），房型不同，價格當然也不同。此外，飯店價格是否含早餐、是否含服務費、房間大小、孩童的年齡限制（因有些飯店規定12歲以上孩童必須占床，無法以加床方式入住）等。另外，有些飯店因為房間較小，不提供加床服務。旅客應事先閱讀清楚，才不會產生訂錯的問題。

3. 旅客透過訂房平臺網站訂房，如果發生問題或糾紛爭議時，旅客必須找該網站平臺處理。許多訂房平臺網站，公司設立在國外，臺灣並沒有分公司，如遇有糾紛，或臨時狀況（例如班機突發延誤）時，旅客可能沒辦法立刻找到客服人員幫忙處理，也沒辦法向臺灣的消費爭議相關單位投訴（因在台無辦事處或聯絡人），只能自己透過網路客服或E-mail跟國外網路平臺反應，相較於在台有設立公司或辦事處者，有專人可以馬上處理旅客的問題，效率會較快。本案訂房平臺因在台有辦事處，經消保官召開協調，網路平臺業者對無標示非禁煙房對旅客表示歉意，願意贈送小萬夫妻點數1,000點，雙方和解。

二、訂房定型化契約

　　旅客預訂國內飯店住宿，不管是自己在飯店官網（或訂房平臺）購買，或者透過旅行社購買，如有爭議時，都適用個別旅客訂房定型化契約應記載及不得記載事項的規定。該規定針對旅客出發前解約、住宿業者解約、發生不可抗力因素而解約，彼此應負擔的責任有明文規定。

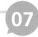

案例熱搜 07

透過旅行社訂房後，因遇強颱取消

　　旅客在旅行社網站購買離島住宿，住宿已全額付費。出發前一天，因氣象局預測將有強颱侵襲，於是旅客想取消訂房，但旅行社表示預訂的時間適逢大節日，飯店不肯退費，所以住宿費用無法退還。

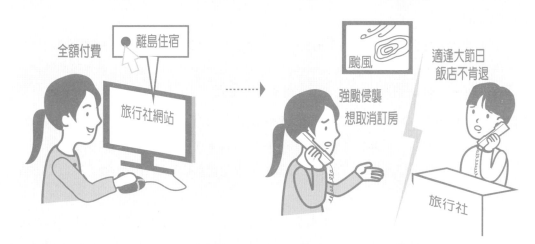

① 關鍵Hashtag

#因不可抗力因素或不可歸責於雙方當事人事由，致契約無法履行者，業者應無息返還旅
客已支付之全部定金及其他費用。

💬 案例分析與處理

● **法規依據**

參考個別旅客訂房定型化契約應記載第5點。

● **分析與處理**

1. 依個別旅客訂房定型化契約應記載及不得記載事項的第5點規定，旅客解除契約時，
 應通知業者，旅客解約通知於預定住宿日前第1～2日到達者，業者應退還預收約定房
 價總金額50%，這是屬於可歸責旅客事由通知解約。

2. 若因天候因素，如颱風侵襲以致飛機停飛或根本無法進行旅遊時，依上述契約第9點
 規定，因不可抗力因素或其他不可歸責於雙方當事人之事由，致契約無法履行者，
 業者應即無息返還旅客已支付之全部費用。不管是飯店或旅行社，都不能收取旅客
 全額住宿費。

3. 本案因強颱將侵襲離島，離島從事水上活動多，且強颱侵襲期間幾乎不可能從事水上
 活動，也可能導致班機停飛，因此旅客取消原因屬不可抗力，旅行社（飯店）應退還
 全額住宿費。

三、郵輪不同房型的費用

　　旅客透過旅行社購買郵輪艙房，旅客與旅行社間成立委託代訂郵輪艙房契約，
該勞務服務契約，旅行社得收取勞務報酬，旅行社應將郵輪公司的制式協議書提供
給旅客簽訂，並告知住宿郵輪艙房期間應注意事項。

― □ ×

購買郵輪商品，海景房變內艙房？

　　小海看到電視購物頻道販售郵輪商品：「限時促銷，沖繩4天3夜，海景房，買一送一」，報名繳費後，卻在1個月後接到旅行社簡訊通知海景房客滿，旅行社提出下列辦法供旅客選擇：

1. 旅客改內艙房，每人退費新臺幣400元。

2. 改期改走沖繩宮古島出發，但要補宮古島港務費每人新臺幣1,000元 。

3. 全額退費。小海認為旅行社先騙旅客報名，再脅迫旅客選擇別的行程，因此主張旅行社廣告不實，欺騙旅客。

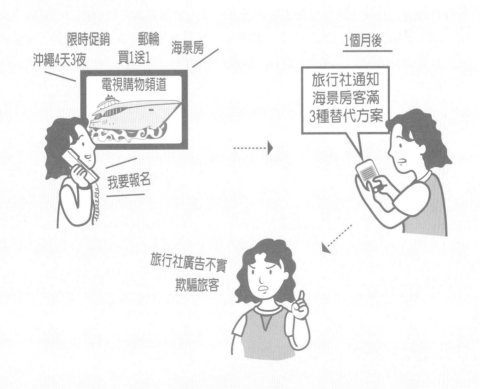

217

關鍵Hashtag

#廣告內容視為契約的一部分。

案例分析與處理

1. 該廣告為旅行社所刊登,旅行社應對契約內容負責,因此契約內容主打提供海景房,旅行社就必須依約履行,否則旅客可主張違約而取消行程,並請求全額退費及違約賠償。至於旅客可請求的違約賠償金額,若雙方沒有契約約定,也沒有制式合約,只能由旅客提出舉證,再由法院判定。

2. 若旅行社提出其他建議方案,想要變更契約內容,必須取得旅客同意,否則旅客仍得解約,並請求賠償。

3. 因旅行社違約在先,所以應提出補償方案,該方案應是海景房與內艙房差額之違約金,而不是僅退費新臺幣400元。本案最後旅客同意改期改走沖繩宮古島,而宮古島的港務費每人新臺幣1,000元由旅行社負擔,不再額外向旅客收取,雙方達成和解。

四、商品票券

由於商品販售型態改變，許多業者紛紛發行商品禮券，例如百貨公司、量販店、超商等的現金禮券、飯店住宿券、餐食券、門票券等，其可能使用紙本、磁條卡、晶片卡或其他，這類都屬於預付型商品。因擔心發行禮券業者藉發行禮券不法吸金，故意倒閉，造成消費者權益沒保障，法規特別訂定商品（服務）禮券定型化契約應記載及不得記載事項。

 動動腦 ▶

() 觀光旅館業商品（服務）禮券定型化契約應記載及不得記載事項，下列何者錯誤？ (A) 記載商品禮券使用之項目 (B) 不得記載「未使用完之禮券餘額不得消費」 (C) 不得記載廣告僅供參考 (D) 記載商品禮券使用之期限

【108年導遊實務（二）】

購買商品票券,應注意事項?

　　旅客在網路上購買各類國內外票券,例如:飯店住宿券、餐券、遊樂區門票、交通券(地鐵或巴士搭乘)、行程體驗券(和服穿著、節慶活動、泛舟等),常見的糾紛問題有哪些?如何保障權益?

— ▢ ✕

ⓘ 關鍵Hashtag

＃商品禮券，依規定應辦理銀行履約保證。

＃一年期間之履約保障。

💬 案例分析與處理

● **法規依據**

　參考商品（服務）禮券定型化契約應記載及不得記載事項。

● **分析與處理**

1. 發行人發行一定金額之憑證、磁條卡、晶片卡或其他類似性質之證券，由持有人以提示、交付或其他方法，向發行人或其指定之人請求交付或提供等同於上開證券所載金額之商品或服務。

2. 商品禮券應由發行人提供消費者自出售日起算至少一年期間之履約保障機制（金融機構履約保證或信託），且商品禮券應由提供商品（服務）者來發行，非商品之提供者，不能隨意發行商品禮券。萬一在履約保證期間，發行者無法履行禮券內容，消費者可向金融機構索回購買禮券的金額。

3. 隨著智慧型手機興起，許多門票、行程體驗券或餐券已改為電子掃碼，而非實體票券，雖然方便，但曾發生旅客在網路上向網友購買電子票券，持電子票券到現場使用時，卻被店家拒絕，理由是該電子票券的條碼已被使用過，所以在購買電子票券時，最好向原發行單位或其代理商購買，才能有保障。

4. 許多國外的門票票券，一旦選定日期購買後，就不能退票或改日期，因此旅行社或店家有充分告知的義務，避免產生糾紛。

Chapter 7

旅遊安全與緊急事件（含意外事故）處理

小旅客的媽媽不見了！

　　某一年的暑假，筆者帶了一團成員都是老師組成的42人旅行團，參加義大利（圖7-1）、法國、瑞士12天之旅。行程最後一天，團員們在飯店用完早餐後，到旅館附近逛逛，大家約定好11：30回飯店集合，預定之後在前往機場附近的餐館用餐完再搭機返臺。時間到了11：30，大家陸續上車，但到了11：55卻發現其中一位團員李老師還沒回來，也聯繫不上。團員們都急了，12歲的女兒更是心慌哭泣，但再等下去，會來不及吃午飯，到時整團40多人敢不上飛機怎麼辦？如果你是領隊，會不著急嗎？此時，我當下決定，萬一李老師最後還是沒出現，我會留在羅馬等候，讓其他團員先行返臺。

　　掌控處理時間很重要，萬一趕不上飛機就麻煩大了，畢竟是40多人的大團，而暑假又是旺季，機位很滿，屆時若分批返臺或續住，也會造成公司很大的損失。我先讓司機帶團員們到餐廳用餐，自己留在飯店外再等等，同時告知司機欲搭乘的航空公司，在用餐結束後帶團員們到機場。另外，我請一位會說英文且有旅行經驗的團員，抵達機場時協助辦理行李與機票Check in。而旅途中除了每天提醒旅客要保管好證照外，也要提醒旅客手機要充電且隨身攜帶。

　　皇天不負苦心人，就在全團離開飯店15分鐘後，李老師搭乘計程車要前往機場時，途經飯店前看到我，於是急忙請司機停車。我看她全身顫抖，眼淚不停往下流，向我詢問她女兒在哪？後來我們一同搭計程車前往機場與其他團員會合，結束這一趟驚魂記。在車上與李老師聊天，她說她離旅館不遠，也一直注意集合時間，但就是迷路了（而且就是這麼巧，手機剛好沒電），越走就越心慌，眼看時間來不及了，於是直接叫計程車前往機場，但義大利司機不懂英文，因此她只好用手勢比出飛機起飛的樣子。

經過多年之後，李老師的女兒從護專畢業，但決定報考空姐，最後也如願考取長榮航空空姐，走向快樂的服務人生。

圖7-1　義大利

⊚ 第一節　意外傷亡

一、出發前配合事項

　　參加旅行團，應向合法旅行社報名，才能獲得許多法令規定的保障，且旅行社對於行程中所安排的交通、住宿、餐食、景點，都必須事先規劃並安排合法業者及地點，在旅遊途中也應隨時注意旅客安全之維護。旅遊過程中，領隊、導遊、司機、甚至是國內外行程中活動配合的教練等，都是旅行社履行輔助人，應盡到善良管理人之注意及協助義務。行程中，舉凡搭船、搭機或從事游泳浮潛、搭乘熱氣球等活動，應盡到提醒旅客注意事項的責任，旅途中也應使用合法交通工具及聘僱合格之駕駛人。

　　出國旅遊時，遇有暴動、爆炸、火山爆發、傳染病等狀況，旅客及旅行社可參考外交部公布的「國外旅遊警示分級表」：紅色爲「不宜前往」；橙色爲「高度小心，避免非必要旅行」；黃色爲「特別注意旅遊安全並檢討應否前往」；灰色「提醒注意」。若是想了解國外旅遊的疫情資訊，可參考衛生福利部疾病管制署發布之訊息（第一級、第二級、第三級），而交通部觀光局針對上述天災或特殊情形或傳染病，也會發布旅客及旅行社解約退費處理原則。大陸港澳地區的旅遊警示及燈號相關資訊，則可參考大陸委員會網站或致電大陸委員會；國人赴大陸地區、香港及澳門如遇有急難救助事件，可撥打大陸委員會網站提供之「急難救助電話」求助。

案例熱搜 01

參加非法遊覽車業者招攬旅遊沒保障

　　美花和鄰居參加國內一日屏東旅遊，每人費用新臺幣699元，因為是由鄰居安排行程，所以價格非常便宜。當天遊覽車沿路載客，全車共40人前往出發屏東旅遊。回程時，疑因遊覽車司機疲勞駕駛，車子不慎撞到山壁後翻覆到山坡下，造成一名旅客飛出車外，不幸喪生，另有5名旅客及司機也都受了傷，事故發生後旅客報案，警察到場處理時，竟意外發現該遊覽車未通過檢查，是非法遊覽車，且該名司機未替旅客投保保險，所以傷亡的旅客無法獲得保險理賠，這些旅客該怎麼辦呢？

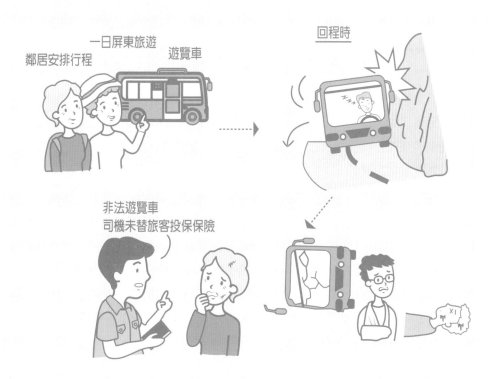

ⓘ 關鍵Hashtag

#合格遊覽車業者有保險有保障。

#遊覽車司機不能招攬旅遊業務。

😊 案例分析與處理

● 法規依據

參考發展觀光條例；公路法第65 條、強制汽車責任保險給付標準第2條及第6條。

● 分析及處理

1. 依發展觀光條例規定，非旅行業不得經營旅遊業務，所以本案遊覽車司機違反發展觀光條例，會處以罰款。

2. 依旅行業管理規則規定，旅行社承辦團體旅遊，應投保旅行業責任保險，內容包含意外傷亡新臺幣200萬元、意外醫療新臺幣10萬元、國內善後處理費用新臺幣5萬元。本案遊覽車司機不僅非法招攬旅遊業務，又因非旅行業無法投保旅行業責任保險；但該遊覽車有依法投保強制第三責任險，每人死亡理賠可獲新臺幣200萬元，而每人醫療費用為新臺幣20萬元。

3. 依公路法第65條規定，公路汽車客運業、市區汽車客運業與遊覽車客運業，皆應投保乘客責任保險，最低投保金額為新臺幣150萬元。因此，美花這團死亡或受傷的旅客，可以請求3部分賠償：(1)強制責任險應賠償死亡旅客新臺幣200萬元及受傷旅客的醫療費用新臺幣20萬元。(2)可請求乘客責任險最高新臺幣150萬元賠償，這部分由法院判定司機應負的賠償金額，保險公司則在保額新臺幣150萬元範圍內給付。(3)尚有不足的部分（例如慰撫金及扶養費），只能向司機及所屬遊覽車公司請求連帶賠償。

4. 旅客報名參加旅遊活動時，應選擇合法旅行社及交通業者，權益才有保障。

二、搭船及水上活動

　　規劃行程上應考量安全性，對於風險性高的行程，應特別提醒，且應蒐集過去曾有意外事件之據點及旅遊當地安全資訊，並將各項旅遊風險納入評估。例如：潛水團或登山團，要提醒旅客留意身體狀況，甚至對參團旅客有條件上限制。在行程中最常見的意外事故為水上活動，舉凡浮潛、水上摩托車、快艇、香蕉船、拖曳傘等，所以，行前旅遊安全告知就非常重要，這些活動本身需要合法的場所、專業人員及設備，缺一不可。

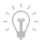 動動腦

(　) 1. 在國外旅遊行程中有團員海上浮潛發生溺水失去呼吸心跳，下列何項是在意外發生時領隊立即處理之作法？　(A)通知在臺灣的旅客家屬前往處理善後　(B) 通知當地合作之旅行社派員協助處理　(C) 趕緊對溺水者實施心肺復甦術，搶救一線生機　(D) 打電話向警方報案以取得報案證明
【111年領隊實務（一）】

(　) 2. 團體行程安排龜山島搭船賞鯨之旅，出發前一天部分旅客反應，擔心暈船造成不適狀況；下列敘述何者最為適當？　(A) 建議旅客搭船前應充分休息，避免飲用含酒精飲料，也盡量減少含咖啡因飲料的攝取；搭船前應保持空腹，以減少暈船之不適　(B) 應事先準備預防暈船之成藥提供給每位旅客服用，以預防暈船症狀發生　(C) 搭乘船舶時，導遊人員應建議旅客選擇前座、且靠近窗戶邊的位置，較不易產生暈船的情況　(D) 導遊人員應建議旅客搭乘船舶時，在晃動的航程中應避免近距離注視物品，例如：閱讀書本或滑手機等
【111年導遊實務（一）】

旅客在甲舨上受重傷，醫療費用誰付？

　　某公司舉辦澎湖3天2夜的員工旅遊，與旅行社簽訂國內旅遊定型化契約書。第2天行程搭船前往吉貝島的途中，有7、8名旅客在甲舨區，開船後因船身上下搖晃過鉅，造成多名旅客跌倒，其中一位旅客受傷嚴重，經轉送先回臺灣就醫，醫生診斷是腰椎爆裂性骨折，開刀後旅客無法上班，必須聘請看護照顧，於是要求旅行社、隨團人員、船駕駛、船公司連帶負起侵權行為的損害賠償，包含醫療費用、看護費用，薪資損失及精神損害賠償共約新臺幣500萬元。

ⓘ 關鍵Hashtag

搭船，船長要強制旅客坐好才開船。

侵權行為的損害賠償包含醫療費用、看護費用，薪資損失及精神損害賠償。

💬 案例分析與處理

● **法規依據**

參考民法188條；國外旅遊定型化契約應記載事項27點。

● **分析與處理**

1. 本案經法院傳喚其他團員證明，隨團人員在車上及船上多次提醒團員搭船注意事項，已盡善良管理人注意義務，並無過失。但船長部分，依船員服務規則規定，船長應依法指揮旅客及船上任何人，並管理全船一切事務，及負維護全船生命財產安全之責任。船長對快艇於航行中可能因風浪及快艇速度引起船身晃動、旅客乘坐快艇時應待在船艙內，才能避免因風浪造成危害等，船長應可預見及注意，應制止旅客於航行時站立在船隻前方甲板，或是減速、停駛、勸導旅客離開等，但船長未制止旅客，顯然船長有業務過失。

2. 依民法僱傭人的責任規定，受僱人因執行職務，不法侵害他人之權利者，由僱用人與受僱行為人應連帶負損害賠償責任。所謂受僱人，不限於僱傭契約所稱的受僱人，客觀上被他人使用提供勞務服務而受其監督者均屬受僱人。

3. 船長係旅行社履行旅遊契約之使用人，船長駕船過程中確有疏失，故旅行社履行契約有過失，旅行社、船公司、船長3方應負侵權行為連帶賠償責任。

4. 本案訴訟歷經8年之久，從地方法院到最高法院數次判決，皆認為旅行社、船公司、船長3方有責任，其中醫療費用、看護費用，薪資損失及精神損害賠償，法院均認可請求有理由，最後3方私下達成和解。

三、意外事故現場共同處理原則

帶團時，發生意外事故，領隊現場共同處理原則如下：

1. 牽涉責任歸屬時，應報案及現場照相蒐集資料。
2. 領隊、導遊協助送醫，分工合作照顧其他團員，並請國外旅行社協助支援。
3. 記錄（拍照及攝影）事故發生原因、現場情形、處理狀況，包括事發的時間、地點、救護車送醫時間（避免有延誤的控訴）。
4. 掌握旅客傷亡姓名、傷亡程度及人數、醫師診斷結果。
5. 了解意外事故的車、船等交通工具或飯店是否有投保相關保險可理賠。
6. 遇旅客無法直接聯絡在臺家屬，旅行社應主動聯絡家屬，並口頭報告處理情形。

小祕訣

觀光局緊急事故處理作業

通報觀光局：

1. 發生意外事故24小時內，先以電話向觀光局報告事件概況。
2. 填寫「旅行社旅遊團緊急事故報告書」，並將報告書連同附件傳真回報觀光局。
3. 隨時回報最新狀況及處理情形。

緊急聯絡電話

1. 交通部觀光局
 (1) 上班時間：(02)2349-1500#8244；0912-594-353
 (2) 下班時間：(02)2349-1500#9001；0912-594-353
2. 其他海外地區
 (1) 旅外國人發生急難事故時，首先與駐外館處取得聯繫。
 (2) 無法聯絡駐外館處時：
 a. 撥打「旅外國人緊急服務專線」：（當地國際電話冠碼）+886-800-085-095
 b. 撥打「旅外國人急難救助全球免付費專線」：800-0885-0885（「您幫幫我、您幫幫我」）。

 動動腦

() 1. 導遊人員執行業務時，如發生特殊或意外事件，除應即時作妥當處置外，並應將經過情形於24小時內向何機關及受僱旅行業或機關團體報備？ (A) 中華民國旅行業品質保障協會　(B) 中華民國觀光導遊協會　(C) 交通部觀光局　(D) 內政部 　　　　　　　　　　　　　　　　　【110導遊實務（一）】

() 2. 在旅遊安全維護及緊急意外事故處理作業手冊當中，有關領團人員在緊急事件處理的注意事項方面，下列敘述何者錯誤？　(A) 當發生緊急事故時，領團人員應立即搶救並通知我國駐外機構及公司相關人員，隨時回報最新處理情形　(B) 現場處理事故時，領團人員應保持冷靜，利用5W2H幫助自己建立思考及反應模式　(C) 航空公司只協助有關班機搭乘的問題，當發生與搭乘班機無關的緊急事件時，不需向航空公司人員請求幫忙 (D) 為避免旅遊糾紛，領團人員應幫團員申請或收集相關文件及收據，並記錄事發經過及留下各項佐證資料 　　　　　　　　　　　　　　　　　【110領隊實務（一）】

案例熱搜 03

騎乘雪上摩托車暴衝，旅客傷重不治

　　旅客夫妻2人與旅行社簽訂旅遊定型化契約書，參加北歐15日旅行團，行程中領隊至冰島朗格冰川進行雪上摩托車（圖7-2）活動時，領隊告知旅客，如果不會騎摩托車，可安排其他團員載，並由當地業者說明騎乘注意事項，提供一份簡體中文書給旅客簽署。其中一位旅客駕駛雪上摩托車搭載太太，豈料啟動不久後即暴衝並摩托車翻轉，致太太臉部挫傷、嘴唇撕裂

圖7-2　雪上摩托車

傷及左腳腳掌骨折，而先生連同車摔落他處，胸部遭撞擊致心臟破裂而死亡。事後，旅客太太及子女請求扶養費、喪葬費、慰撫金等賠償。

— □ ×

⓵ 關鍵Hashtag

#騎乘雪上摩托車，提醒旅客要有駕照及寫切結書。

#交通工具務必要合於安全使用。

#特殊騎乘，必須雇用專業教練。

⓶ 案例分析與處理

● **法規依據**

參考國外旅遊定型化契約書第20條。

● **分析與處理**

本案經最高法院判決，旅行社有責任，理由如下：

1. 旅行社負責人在行前說明會已向與旅客說明清楚，至冰島參加雪上摩托車騎乘，須聽從當地教練指導，不會駕駛摩托車可讓他人搭載。

2. 切結書以簡體字記載：「特種旅遊項目遊客個人擔保－－雪地摩托、我認為自己完全有能力參加此項目、我清楚此次遊覽可能會存在一定的危險、駕駛雪地摩托車，必須出示有效的駕駛執照」，這些記載足以讓人認知駕駛雪上摩托車須有駕駛執照及具有一定風險。

3. 然該摩托車維修保養狀況差，用於固定與連接龍頭握把及轉向軸之鐵板，龍頭握把上之橡膠磨，橡膠磨損損壞而以絕緣膠帶纏繞，致使握把打滑，駕駛無法控制轉向，該車因處於非堪用狀態，導致事故發生。

4. 該摩托車公司為旅遊營業人之履行輔助人，履行有故意或過失時，旅遊營業人應與自己之故意或過失負同一責任。該意外事故的活動係旅行社經由冰島公司提供摩托車，因該車處於非堪用狀態，導致事故發生，造成死亡受傷，旅行社就該外國公司之過失應負同一責任。

本案法院判決家屬勝訴，旅行社應賠償扶養費、喪葬費、慰撫金。

四、領隊（隨團人員）的監督責任

領隊沿途必須留意餐點的新鮮及衛生。遇特殊地區，無法提供有水平的餐食時，應事先告知及安排其他補強方案。對於飯店內特殊使用規範，要事前告知，例如：熱水供應的時間；有無提供牙刷、牙膏等一次性盥洗品；電視是否有付費頻道；吧台及冰箱食物及飲品，是否須付費等。行程上對於風險性高行程，也應特別提醒注意事項。

 動動腦

()1. 當團員身體不適，無法隨團繼續行程時，下列哪一項不是領隊協助處理的義務？　(A) 代訂回程機票　(B) 協助就醫　(C) 負擔住院保證金　(D) 通知家屬
【110領隊實務（一）】

()2. 旅客於旅途中亡故，帶團人員應注意照料全團團員之心理情緒，其應重點處理的事項不包括下列何者？　(A) 立即向警方報案，取得相關法律及證明文件　(B) 通知公司及家屬，詳細告知所有細節　(C) 就地執行火化，並清點遺物以便交還家屬　(D) 向保險公司報備，以利家屬日後申請理賠事宜
【110領隊實務（一）】

禁止溯溪，教練違規進入，難辭其咎

　　旅客參加公司花蓮3日員工旅遊，行程第2天下午至花蓮縣秀林鄉砂婆礑溪溯溪，旅行社委託育樂公司安排溯溪活動，並派教練指導。砂婆礑溪上游屬於管制山區，必須辦丙種入山證，當天隨團人員及教練欲申辦溯溪旅客的入山證，便將旅客分批帶到警察局管制哨前，因天雨，管制哨值班員警請示所長後，認為山區下雨恐有溪水暴漲之虞，禁止入山申請。未料育樂公司負責人與旅行社隨團人員商議後，指示教練由活動中心後方小路，將旅客帶至前端水域進行溯溪活動，結果下午溪水突然暴漲，旅客受困溪中，其中一位旅客更因遭溪水衝擊溺水窒息死亡。事後，旅客家屬（配偶及子女、父母）依民法侵權行為請求旅行社、隨團人員、教練連帶負賠償責任（喪葬費、精神撫慰金、扶養費）。

花蓮3日員工旅遊

溯溪活動前辦入山證

隨團人員及教練

下雨恐溪水暴漲
禁止入山

擅自帶旅客入山溯溪
遇溪水暴漲

旅行社、隨團人員、教練連帶負賠償責任

旅客家屬

ⓘ 關鍵Hashtag

＃禁止進入的場域，切勿安排旅客進入。

＃溯溪雇用專業教練。

☺ 案例分析與處理

本案經法院最高法院判決，旅行社有責任，說明如下：

1. 該旅遊行程由旅行社規劃，隨團人員全程參與，對於行程中天候狀況是否適合進行溯溪活動、出團人數與教練人數是否符合規定等，攸關團員人身安全之重要事項，隨團人員應善盡監督之責。

2. 隨團人員未盡其責，於狂風暴雨中安排溯溪活動，致旅客溺水死亡，旅行社有過失，對旅客之配偶、子女、及父母，應負消保法之損害賠償責任，且賠償範圍包括民法上之非財產上慰撫金、殯葬費、死者父母及死者2名未成年子女，有受扶養費用的損失，請求支付扶養費有理由。

3. 審酌雙方身分、財力，死者配偶、子女、父母等5人精神各所受之痛苦，及旅行社過失程度，法院認配偶及子女之慰撫金各以50萬元，父母等2人請求以30萬元為宜。

五、旅客死亡的處理流程

　　旅途中，若有旅客因發生意外事故或自身因素死亡，處理的流程如下：

1. 取得死亡證明。

2. 通知家屬，並協助家屬處理後續事宜。

3. 如為意外死亡時，須與保險公司聯絡，確認保險公司所提供的服務內容及理賠內容。

4. 遺體先在當地火化，骨灰運回臺灣時，應備妥當地檢察機關或醫院的死亡證明書、殯儀館的火化證明書及亡者護照，以備入境時必要的檢查。

5. 遺體要運回臺灣，需要當地的禮儀社及臺灣的報關行協助（在當地需要遺體防腐及入殮；在臺灣應報關並通知海關、航警局及疾管局）。遺體運回臺灣應備文件及資料，包含死亡證明書（當地檢察機關或醫院開具）、防腐證明書（當地醫院或殯儀館開具）、亡者護照、航空公司班機日期編號及貨運提單、收件人姓 名地址及聯絡電話。

6. 遺物的整理及交還。

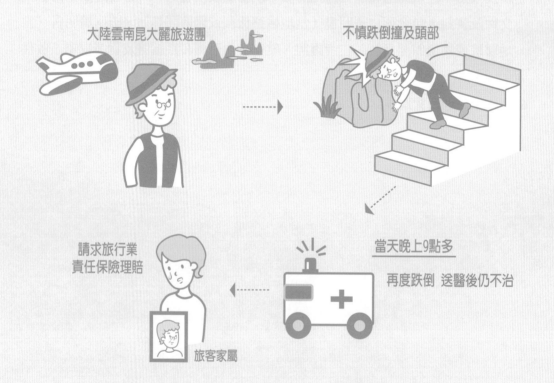

案例熱搜 05

意外或自身疾病致死，旅行業責任保險理賠與否

　　旅客參加旅行社舉辦的大陸雲南昆大麗旅遊團，行程中於昆明石林風景區行經階梯及彎路時，不慎跌倒撞及頭部，旅客當下繼續行程，但當日吃完晚餐後，旅客覺得身體不適，先回房休息；當天晚上9點多欲起身時，不慎再度跌倒，領隊協助送醫後仍不治。事後，死者家屬向旅行社請求旅行業責任保險理賠金額新臺幣500萬元。

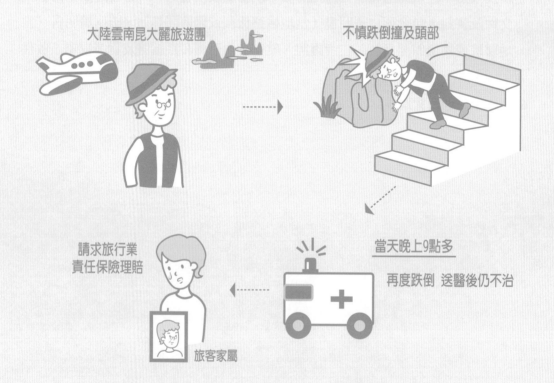

大陸雲南昆大麗旅遊團

不慎跌倒撞及頭部

當天晚上9點多

再度跌倒 送醫後仍不治

請求旅行業
責任保險理賠

旅客家屬

⊟ ⊡ ✕

⚠ 關鍵Hashtag

＃旅行業責任保險不理賠病故。

＃死亡證明書。

案例分析與處理

● **法規依據**

參考旅行業責任保險契約第2條。

● **分析與處理**

本案的爭議點：旅客死亡係意外或自身疾病？

1. 依保險公司事故勘驗及調查關於死者搶救紀錄記載：「患者因胸痛15小時，呼之不應50分鐘，由同鄉及導遊送入。死亡診斷：猝死。」

2. 旅行業責任保險契約第2條規定，保險契約內所安排或接待，因發生意外事故致旅遊團員身體受有傷害、殘廢或因而死亡，依照發展觀光條例及旅行業管理規則之規定，應由被保險人負賠償責任時，保險公司對旅客（被保險人）負賠償責任。

3. 本案死者為典型心肌梗塞發作症狀，應係自身突發疾病所致死亡，並無外來之突發事故致死。死者雖於死亡日下午曾發生景區跌倒，但該事故並非致其死亡之單獨、直接原因，難以認定跌倒與死亡間具因果關係，因此本案死者家屬請求旅行社及保險公司依旅行業責任保險理賠保險金，為無理由，保險公司也不予理賠。

4. 上述這類型保險理賠案件，曾在實務上產生過不少糾紛，因為何種原因是導致旅客死亡的直接原因，關乎保險是否應理賠，如果是心肌梗塞發作導致死亡，就不符合旅行業責任保險理賠要件，但如果是心肌梗塞發作導致跌倒撞到頭部，最後死亡原因是頭部撞擊，則符合旅行業責任保險意外死亡的理賠。

六、緊急事件求助

　　依旅行業管理規則第 39 條規定，旅行業辦理國內、外觀光團體旅遊及接待國外、香港、澳門或大陸地區觀光團體旅客旅遊業務，發生緊急事故時，應迅速妥適處理，維護旅客權益，對受害旅客家屬應提供必要之協助。事故發生後 24 小時內，應向交通部觀光局報備。報備時，應完善填寫緊急事故報告書，檢附該旅遊團團員名冊、行程表、責任保險單及其他相關資料，並應確認通報受理完成，但發生地無傳眞或網路通訊設備，無法立即通報者，得先以電話報備後，再補通報。

在國外發生緊急事件可求助的單位
1. 外交部（www.mofa.gov.tw）旅外國人急難救助全球免付費專線：800-0885-0885
2. 交通部觀光局（admin.taiwan.net.tw）緊急聯絡電話：0800-211-734、（02）2349-1691（上班時間）、（02）2749-4400（非上班時間）
3. 行政院大陸委員會（www.mac.gov.tw）24小時緊急聯絡電話：（02）2397-5297
4. 行政院消費者保護處（www.cpc.ey.gov.tw）聯絡電話：（02）2886-3200
5. 行政院衛生署（www.doh.gov.tw）民眾疫情通報及關懷專線：1922
6. 財團法人海峽交流基金會（www.sef.org.tw）24小時緊急服務專線：（02）2712-9292

案例熱搜 06

空難或陸上交通事故的處理

　　民國83年，發生飛機在名古屋機場降落時不幸墜毀，造成264人死亡（153名日本籍乘客），僅有7人生還。此次事故又被稱作「名古屋空難」，是臺灣航空史上傷亡最嚴重的空難，部分旅客家屬不滿航空公司的理賠，向法院起訴求償。

民國83年
名古屋空難

部分旅客家屬不滿航空公司的理賠
向法院起訴求償

法院　　　　　起訴

① 關鍵Hashtag

#大眾運輸交通工具，由提供的業者負責。

#隨時掌握傷亡情形。

#協助家屬爭取理賠。

💬 案例分析與處理

● **法規依據**

參考國外旅遊定型化契約第27條。

● **分析與處理**

1. 空難是國際事件，造成旅客大量傷亡，通常政府部門會成立救災指揮中心介入處理，旅客及旅行社按部就班跟著處理即可。旅行社協助處理的事項：

 (1)安排家屬前往事故現場的交通住宿等事情。

 (2)協助申請旅行業責任保險理賠。

 (3)協助申請就醫（死亡）證明等相關證明文件。

 (4)了解航空公司的理賠情形。

2. 本案航空公司提出每人新臺幣410萬元的理賠金，部分台籍旅客及日籍旅客不接受，經向名古屋地方法院提告，法院判決航空公司有重大疏失，總計應賠償約新臺幣16億元。日方法院參考每名罹難者職業和生活水準不同，賠償金額也不盡相同，最少新臺幣300多萬，最多有新臺幣5000多萬。

⊙ 第二節　不可抗力因素

一、航空公司倒閉

　　目前已倒閉的航空公司在國內有瑞聯、遠東、復興這 3 家航空公司，在國外更多，而在 2020 年新冠肺炎疫情下，更有多達四十多家航空公司倒閉，受影響的層面非常廣。航空公司倒閉的影響：

　1. 旅客無法出發或無法回國。

　2. 退票款無法取回。

　　尤其如果是旅客在國外，發生航空公司倒閉，無機可搭乘，之前遠東及復興就有這種情形發生，這時當務之急就是讓旅客能安全返國，通常另購別家航空公司機位直飛或轉機回國是唯一處理方法，但衍生的問題是產生額外的機票及多停留的食宿費用，到底誰買單？

航空公司被限制停飛，旅客怎麼辦？

　　阿丹等人參加日本旅行團，預定2月3日出發，出發前一天，其所搭乘的航空公司總飛行時數超過，被主管機關下令停飛所有班機，旅行社通知取消行程，阿丹要求旅行社退還團費並賠償50%團費。另外，阿丹的朋友小四是個別買機票去的，原預定搭2月3日的班機回國，現航空公司倒閉，無機可搭，小四只好自己搭新幹線到東京，停留一晚，再買機票回國。小四回國後，請求航空公司賠償回國機票款及住宿費共新臺幣18,000元。

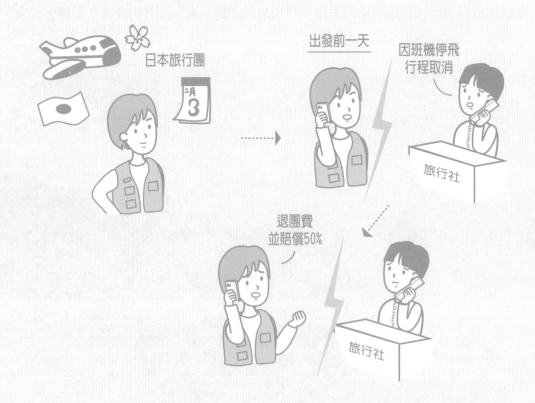

日本旅行團

月3

出發前一天

因班機停飛
行程取消

旅行社

退團費
並賠償50%

旅行社

＿ ⟷ □ ✕

ⓘ 關鍵Hashtag

團體旅客出不去，旅行社要協助處理。

個人自由行，遇航空公司倒閉，要直接向航空公司求償。

💬 案例分析與處理

● 法規依據

參考國外旅遊定型化契約應記載事項第14點（國外旅遊定型化契約書第14條）。

● 分析與處理

1. 因航空公司宣布停飛而行程被迫取消，屬於可歸責航空公司事由，非可歸責旅行社事由，依國外旅遊定型化契約應記載事項第14點規定，旅行社扣除必要費用後，餘款須退還，本案已開機票為必要費用，旅客可要求扣除機票款後餘款退還，不能要求旅行社賠償50%團費做為違約金。

2. 航空公司停飛，按理機票款應全額退還，旅行社也應全額退還旅客團費，但因航空公司後續宣布倒閉，該機票款是否可退還，還未確定，該退機票款會列入航空公司破產債權參與分配，屆時再分配款通知旅客領取。

3. 旅客僅單純向旅行社購買機票時，旅客與航空公司成立旅客運送契約，因可歸責航空公司運送人事由而無法提供運送，旅客所受損失，必須直接向航空公司請求賠償。

二、處理不可抗力（天災）事件

　　旅行業遇天災或不可抗力，旅行社應與國外旅行社討論如何變更，在維護旅客安全及利益的前提下，變更行程，例如：原景點因道路塌陷，遊覽車到不了，改往其他替代行程，如果兩個景點費用有差價時（新景點較貴），則差價不得向旅客收取。如行程受阻需提前返國，就應提前返國，另購的回程機票為額外支出，未完成的行程為可節省的費用（例如：住宿、交通、景點門票、餐食等），將回程機票的支出與可節省的費用加總，如有餘款應退還旅客；如尚不足時，旅行社要自行吸收，不可向旅客收取。

　　發生天災或不可抗力事件時，旅行業處理流程如下：

1. 成立緊急事故處理小組，做出處理方案，並統一指揮及分配工作。
2. 迅速妥適處理，並在事故發生起24小時內通報交通部觀光局，填寫「旅行社旅遊團緊急事故報告書」。
3. 造成旅客傷亡時，派員慰問家屬，隨時了解旅客傷亡時，及安置情形。
4. 聯絡保險公司，了解保單所能提供服務內容並提供必要就醫或轉送回國就醫。
5. 妥善安排食宿及儘速返國。

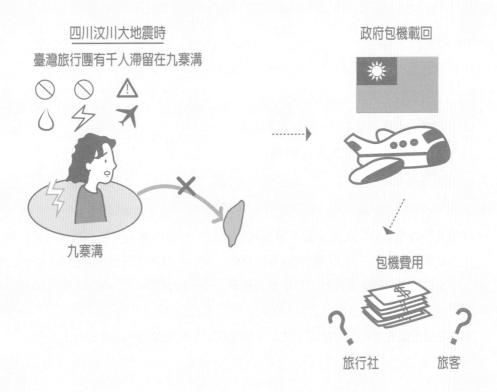

案例熱搜 08

大量旅客被迫留滯國外

　　四川汶川大地震時，造成臺灣旅行團有千人滯留在九寨溝，由於當時災區多數停水停電，網路訊號不通，加上公路破碎，機場毀壞，導致臺灣旅客無法返國，家屬焦急萬分，最後政府出面，並由旅行社向航空公司租用包機去九寨溝將旅客分批載回。回國後，包機的費用應由誰負擔？旅客與旅行社雙方沒共識。

① 關鍵Hashtag

留滯期間額外支出的費用，不可向旅客收取。

國人留滯國外，有賴政府大力協助。

⊙ 案例分析與處理

● **法規依據**

　參考國外旅遊定型化契約應記載事項第20點（國外旅遊定型化契約第26條）。

● **分析與處理**

1. 遇到地震緊急狀況，領隊現場處理應注意事項如下：

 (1)旅客有受傷者，應及時送醫救治。

 (2)將旅客安置在安全地方，立即尋求協助。

 (3)隨時回報公司最新狀況及處理情形。

 (4)聯絡海基會給予協助。

 (5)協助取得相關文件，如：遺失證明、診斷證明書、班機延遲證明等。

2. 依國外旅遊定型化契約應記載事項第20點規定，旅途中遇不可抗力事件或不可歸責旅行社事由，致行程無法依既定內容辦理時，旅行社基於維護旅客安全及利益的前提下，旅行社得主動變更行程，所增加的費用，不可向旅客收取，所節省的費用應退還旅客。

3. 本案最後出動包機將旅客載回，依上述契約規定，包機費用應由旅行社來支付。

第三節　旅客因素

一、未依約定時間集合的處理

　　在國外常發生旅客不準時或迷路，讓其他團員等待，這時領隊還是得想辦法等到（找到）團員，萬一真的找不到，還得報警處理。實務上曾發生過幾件在國外遇害的不幸案件，如日本河口湖臺女遇害、捷克庫倫諾夫臺女遇害等，所以，行程中旅客萬一發生狀況，報警請求警方協助是一定需要的。

動動腦

（　　）1. 領團人員應事先提醒團員，在旅遊期間若不慎迷路走失，第一時間採取下列哪一種作法最不洽當？　(A) 自己去找景點工作人員或警察詢問　(B) 繼續留在原地，等候領團人員或其他團員來尋　(C) 趕緊利用手機聯絡領團人員或其他團員　(D) 仍在景點範圍內繼續參觀，以便自己盡快找到領團人員
【111年領隊實務（一）】

（　　）2. 新加坡5日遊團體於環球影城當天自由活動時間結束，旅客A未出現在集合地點；旅客B告訴導遊，半小時前還看到旅客A在商店區買紀念品。有關領隊之處理方式，下列敘述何者最不適當？　(A)請環球影城協助尋找旅客A　(B) 請導遊先帶領已抵達集合地的旅客上遊覽車等候　(C) 領隊自己到紀念品商店尋找旅客A　(D) 請旅客B到紀念品商店協助尋找旅客A
【110年領隊實務（一）】

旅客遲到或迷路，未依約定時間集合，怎麼辦？

　　旅客甲單獨一人參加地中海遊輪旅行團，抵達西班牙巴塞隆納港下船自由活動時，旅客甲未依約定集合時間上船，領隊苦等許久未見到旅客甲且聯絡不上，於是緊急連絡旅客甲的在臺家屬。家屬向領隊表示，旅客甲本身應變能力差，如沒有人協助，等抵達港口時，可能會發生無法預測的事情，拜託領隊一定要留下來等這名遲到的旅客甲。領隊只好向其他團員說明，取得團員們的同意，並說明領隊將會趕到下一個郵輪靠港的港口等團員們。約莫1小時後，旅客甲回到港口了，領隊帶他搭計程車到下一個港口與其他團員會合。行程結束後，其他旅客們抱怨，領隊為照顧這名不守時的旅客，對其他旅客的關照不夠，且認為旅行社應在中途將這名旅客送回國，不應讓他繼續參加行程。

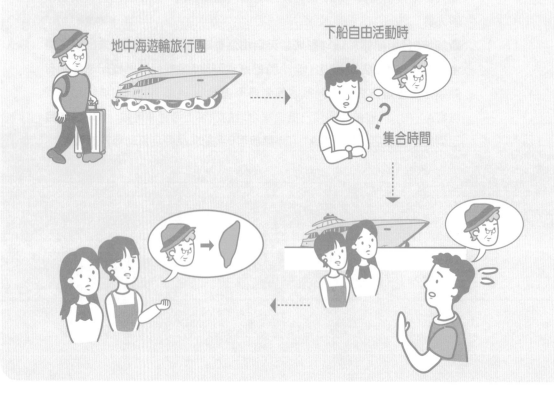

— ☐ ✕

⊙ 關鍵Hashtag

\# 旅客國外終止契約，旅行業應為旅客安排脫隊後返回之住宿交通，費用由旅客負擔。

💬 案例分析與處理

● **法規依據**

參考國外旅遊定型化契約應記載事項第25點、第26點。

● **分析與處理**

1. 國外旅遊定型化契約應記載事項第25點規定，旅客於旅遊活動開始後，若中途離隊退出旅遊活動時，不得要求旅行業退還旅遊費用。旅行業因旅客退出旅遊活動後，可節省或無須支出之費用（門票或餐費），應退還旅客。旅行業並應為旅客安排脫隊後返回出發地之住宿及交通，其費用由旅客負擔。

2. 國外旅遊定型化契約應記載事項第26點規定，旅客於旅遊活動開始後，怠於配合旅行業完成旅遊所需之行為致影響後續旅遊行程，而終止契約者，旅客得請求旅行業墊付費用將其送回原出發地，於到達後附加利息償還之，旅行業不得拒絕。

3. 本案旅客未於約定時間抵達港口，視同自願放棄部分行程，依國外旅遊定型化契約應記載事項規定，旅客僅得要求旅行社退還可節省的費用。旅客脫隊後，旅行業應為旅客安排脫隊後返回出發地之住宿及交通，其費用由旅客負擔，所以縱使旅客未依約集合，領隊或旅行社不能把旅客丟下不管，也是要了解旅客的動向，找到旅客後，如旅客不願繼續走完行程，請旅客簽切結書並給予協助。本案最後領隊受託留下來等旅客，且經全體旅客書面同意，因此不構成有故意或過失而未全程隨團服務。

4. 其他旅客反應「為何不將該名旅客終止契約，送他回國」呢？實務上執行起來有困難，因旅行社必須證明該名旅客有「不為協力行為或為害團員安全」，且旅行社要安排他返國的交通，縱使想送旅客提前返國，不一定有班機可搭，旅客也未必同意中途終止契約返國。本案最後由旅客父親招待全部團員餐敘，對兒子造成團員不便，表示歉意，雙方和解。

二、貴重物品

出國旅遊常見旅客詢問當地天氣、衣著準備、是否需注射疫苗，行李東西的放置或行程中護照及物品的保管等，這些看似簡單的問題，如沒說清楚，可能會造成旅客生病住院、東西遺失財物受損等，進而引發糾紛。

旅客如帶貴重物品，例如：名錶、鑽石飾品等，應隨身攜帶；晚上外出離開房間時，最好放置在飯店房間的保管箱內。旅遊途中如購買貴重物品，例如：皮包、皮件等，也盡量放置於大型行李箱內並上鎖。搭乘遊覽車，下車時，貴重物品不要放在遊覽車上，近幾年經常發生旅客因將貴重物品（如照相機鏡頭、名牌包包或大衣等）放在遊覽車上而被竊取的事件。

 動動腦

() 1. 導遊應隨時提醒旅客，盡量將現金與貴重物品置放於飯店的保險箱中，若旅客任意將大量現金藏放在飯店房間內卻遭失竊，應該由誰為此負較大責任？ (A) 隨團導遊 (B) 飯店業者 (C) 旅客自己 (D) 隨團領隊
【110年導遊實務（一）】

() 2. 下列關於財物安全的敘述，何者錯誤？ (A) 旅客應自行妥善保管私人用品及財物，如有遺失需自行負責 (B) 旅客借用當地飯店各項物品未如期歸還，則領團人員需自掏腰包照價賠償 (C) 旅客的貴重物品應置放飯店保險箱 (D) 旅客的貴重物品如果隨身攜帶，應注意切勿離手，小心扒手就在身旁

案例熱搜 10

貴重物品託運行李遺失，找誰賠？

　　怡文和閨蜜報名參加內蒙旅行團，聽說沙漠的天氣是「朝穿棉襖午穿紗」，所以特別問旅行社如何準備衣服，旅行社答覆在沙漠的晚上不會出門，因此不需帶厚重外套。出發當天晚上抵達內蒙呼和浩特時，怡文發現她的行李箱有被打開的痕跡，行李內有一條琥珀項鍊及祖母綠耳環不見了，損失約新臺幣50萬元。行程第四天前往響沙灣時，領隊告知隔天可以清晨5：00起來看日出，但清晨溫度是5度以下，怡文2人冒著清晨低溫起來看日出，可能因此受寒，頭痛不已，旅行結束後，怡文向旅行社請求賠償琥珀項鍊及祖母綠耳環損失約新臺幣50萬元及頭痛慰撫金新臺幣1萬元。

ⓘ 關鍵Hashtag

行李遺失，依華沙公約國際規定，每公斤賠償美金20元。
貴重物品請報值託運。

☺ 案例分析與處理

● 法規依據

參考國外旅遊定型化契約應記載事項27點。

● 分析與處理

1. 託運行李，應在行李箱外貼妥識別標籤書寫連絡電話及住址，萬一行李遺失，航空公司較好尋回行李。另外，行李內不要放置易碎品、個人貴重物品；備用電池、電池及行動電源等不得託運，僅可置於手提行李。

2. 免費託運行李的重量及件數，視各家航空公司規定。行李遺失依規定每公斤賠償美金20元，貴重物品必須報值託運，航空公司再依一定額度範圍內賠償。本案領隊發現怡文的行李遺失，立即向航空公司申報行李部分遺失，並詳細填寫遺失物品內容，做法是正確的。如找不回來時，因怡文貴重物品未報值託運，航空公司會依一般行李每公斤賠償美金20元理賠，雖然怡文的遺失物琥珀項鍊及祖母綠耳環是貴重的物品，兩項合計不到1公斤，損失很大，但因屬於自己的過失，也沒辦法向航空公司要求額外的補償。

3. 不足的損失可否向旅行社求償？行李託運是附隨於旅客與航空公司的旅客運送契約內，旅行社非旅客運送契約的當事人，因此就行李遺失的損失，僅負協助處理的責任，不負賠償責任。

4. 出發前的訊息不夠完整，使旅客衣服帶的不夠，這部分較難認定有違約（因為清晨是自由活動時間），但旅行社沒考慮旅客的需求，可適度表示慰問。

三、出國藥品準備

　　出國旅遊不免會有慢性病患者的旅客，例如：心臟病、高血壓、血糖病患者，這些人只要在出發前準備好夠用的藥品即可，另外須再準備平常的藥袋，萬一在國外發生突發狀況時，在就醫時可拿給醫生看，方便醫生診斷，避免延誤治療。

　　若是藥品放在行李，而行李遺失了，該如何處理？各家航空公司免費託運行李的重量不一（20～30公斤），隨身行李10公斤上下，因此行李託運後，旅客應把收據收好。若發現行李延遲找不到時，應攜帶行李收據、護照、機票等，至機場航空公司「Lost & Found」櫃檯辦理，並填寫行李事故報告書，包含行李所裝物品及詳細列明損失的收據、行李收據號碼、行李尺寸大小、行李特徵與顏色等，並留下聯絡資料（地址與電話）；而行李箱有毀損時，仍須填寫行李事故報告書，並拍照檢附，一般航空公司會給予修復或賠償。

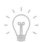 動動腦

1. 領隊出國須幫旅客準備醫藥用品嗎？

（　　）2. 旅遊途中，A旅客突然感覺腹痛，極度不舒服；A旅客及家人希望先購買藥物止痛或就醫，大家就可以繼續接下來的行程。領團人員同時面對旅客身體不適與行程的問題，下列何者最為恰當？　(A) 詢問其他團員隨身有無常備藥，先讓A旅客服用止痛　(B) 立即安排旅客就醫，由醫生決定是否須住院治療　(C) 建議團員由其家人陪同，先自行就醫，以免影響團體行程　(D) 先前往購買止痛藥物，讓A旅客止痛，就可以繼續團體行程

【111年領隊實務（一）】

在國外旅行時，藥品及生活用品放在遺失（或未抵達）的行李中，該怎麼辦？

　　劉太太參加西班牙旅行團，因平常就有使用降血壓藥品，所以這次出國特別請醫生多開一些。劉太太將藥放在大行李箱內，結果出發抵達馬德里時，劉太太卻發現找不到行李，領隊帶劉太太去航空公司櫃檯填寫行李遺失申報單，並帶劉太太去買些簡單的盥洗衣物共花費100歐元，但沒有買高血壓的藥品。後來，航空公司回覆行李晚2天到，會直接將行李送到飯店。行程第6天，劉太太發燒，領隊要求劉太太先吃退燒藥。到了隔天，劉太太還是不舒服，只好去就醫，醫生診斷為扁桃腺發炎，醫療費用140歐元。行程結束後，劉太太認為領隊沒有及時帶她就醫，不盡責。

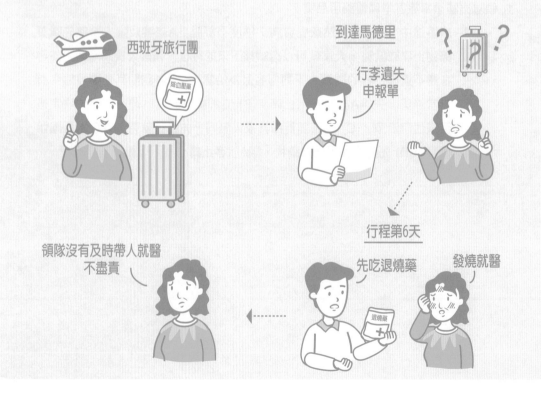

西班牙旅行團　　到達馬德里

行李遺失申報單

行程第6天

領隊沒有及時帶人就醫不盡責　　先吃退燒藥　　發燒就醫

— ☐ ✕

① 關鍵Hashtag

＃國外生病，醫療費用由旅客負擔。

＃嚴重疾病出國，申請英文版病歷帶出國。

☺ 案例分析與處理

● **法規依據**

參考國外旅遊定型化契約應記載事項27點（國外旅遊定型化契約書第30條）。

● **分析與處理**

1. 行李遲延送達，是可歸責航空公司事由，對於旅客購買盥洗物品的費用，檢附單據，航空公司會在合理範圍內（購買旅行必要的用品）支付。

2. 旅途中旅客生病，由於生病非意外事故，因此非旅行業責任保險理賠範圍，但領隊應盡善良管理人之注意義務協助旅客就醫，如因此產生醫療費用，應由旅客或家屬給付，而旅行社及領隊應協助申請相關證明及單據等。

3. 旅途中遇上旅客生病時，因為每個人對藥品的反應不同，領隊千萬不可指導旅客服成藥，以免延誤旅客病情，正確做法應是詢問旅客是否就醫。

4. 本案劉太太申訴領隊沒及時帶她就醫，這部分領隊處理確實不妥，最後領隊退還領隊小費一半30歐元（劉太太支付100歐元小費，其中給司機及導遊小費共40歐元，領隊小費60歐元），雙方和解。

5. 另一種型態類似旅客轉讓的狀況，是甲種旅行社代為銷售綜合旅行社產品，這時必須簽3方旅遊定型化契約書，由旅客及出團綜合旅行社為契約雙方，中間仲介的甲種旅行社則簽再「綜合旅行社委託之旅行業」副署。

Chapter 8

旅行業責任保險及履約保證保險（旅行社倒閉處理）

↳ 第一節　旅行業責任保險

↳ 第二節　旅行業履約保證保險

45 分鐘理論

　　45分鐘理論，筆者曾經在很多演講場合談過。這是一個人能保持最佳精神狀態及專注力的時間，之後就必須適度休息，才能恢復原來的最佳身心狀態。例如：現在學生上課每節課為40～45分鐘；激烈的足球比賽半場為45分鐘；臺北（市區）到桃園國際機場車程約45分鐘；航空公司通常規定飛機起飛前45分鐘登機等（圖8-1）。

圖8-1　45分鐘是一個人能保持最佳精神狀態與專注力的時間

　　將這個理論延伸到領隊導遊的工作上，根據筆者的帶團經驗舉例說明：團體早上8：00要出發觀光，有些當地導遊為了讓旅客多睡一會兒，會通知7：00起床，7：30用餐，8：00出發，每個時段都間隔30分鐘，但想想看，如果兩人一室，起床後每人只有15分鐘的時間準備，非常匆忙。而用餐時間有時人多，光是排隊就要花一些時間，若是安排8：00集合，有些旅客就會遲到，當然也有一些守時的旅客，集合時間一到就出現，結果造成守時的旅客埋怨。若出發前旅客心情就受到影響，久了就會有摩擦，團體運作就不會很順利。反之，如果每天都是45分鐘的概念，旅客就會自己推算用餐和集合時間，那就順利許多。團體下車參觀景點也是同樣道理，除非時間不夠，否則還是停留45分鐘較為理想。

　　諸如此類的例子不勝枚舉，45分鐘理論，不管你帶團或是在世界的任何一個角落都適用，建議大家可以學起來應用，同學可以參照這類行為模式應用在帶團實務上。

　　牢記旅客兩個心理層面，才能做好團體工作，且成為永久客戶或朋友。零售學裡面很重要的一句話：「客人要買就是要最好且最便宜的。」

◎ 第一節　旅行業責任保險

一、旅行業責任保險法源

　　旅行業管理規則規定，旅行業舉辦團體旅遊、個別旅客旅遊及辦理接待國外、香港、澳門或大陸地區觀光團體、個別旅客旅遊業務，應投保責任保險，其投保最低金額及範圍至少如下：

1. 每一旅客及隨團服務人員意外死亡新臺幣2,000,000元。
2. 每一旅客及隨團服務人員因意外事故所致體傷之醫療費用新臺幣100,000元。
3. 旅客及隨團服務人員家屬前往海外或來中華民國處理善後所必需支出之費用新臺幣100,000元；國內旅遊善後處理費用新臺幣50,000元。
4. 每一旅客及隨團服務人員證件遺失之損害賠償費用新臺幣2,000元。

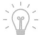
動動腦

1. 旅遊平安險一定要保嗎？
（　　）2. 旅行社未依規定投保責任保險，發生旅遊事故致旅客死亡時，應以主管機關規定最低投保金額計算其應理賠金額知幾倍作為賠償金額？　(A) 2倍 (B) 3倍　(C) 4倍　(D) 負責到底
【110年領隊實務（一）】

Q 案例熱搜 01

旅行社代訂遊覽車，旅行團意外傷亡，旅客可請求旅行業責任保險理賠嗎？

　　某成衣公會辦理會員國內旅遊，為節省經費，公會自行規劃安排行程、住宿、餐飲，遊覽車則向旅行社（遊覽車公司）承租，並向保險公司投保旅平意外險每人1,000,000元。旅程中，有名旅客在東勢鎮東豐自行車道遭後方自行車追撞致腦部受重擊，送醫不治，家屬怒告旅行社（遊覽車公司）未依旅行業管理規則53條為旅客投保2,000,000意外保險，要求賠償保險差額新臺幣1,000,000元。

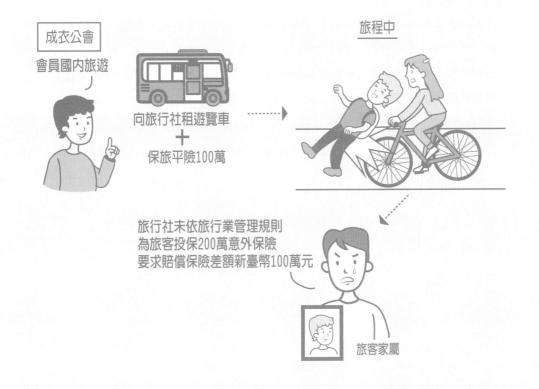

① 關鍵Hashtag

\# 旅行業責任保險僅限團體旅遊及個別旅遊。

\# 單純訂車訂房訂票不需投保旅行業責任保險。

💬 案例分析與處理

● **法規依據**

參考發展觀光條例第26條、第27條、民法第514-1條。

● **分析及處理**

本案經法院判決，理由如下：

1. 該次旅遊平安險由成衣公會自行投保，旅客所參加旅遊行程、住宿、遊樂區門票、餐飲，係公會安排，旅行社僅與公會簽訂遊覽車租賃契約及提供領隊等，顯見旅行社雖為提供旅遊服務為業之人，然行程是公會主導及安排，旅行社非基於旅遊營業人地位而提供該項旅遊服務，因此旅客與旅行社無旅遊契約存在。

2. 旅行社與旅客間並無旅遊契約存在，難以認定旅行社對旅客負有依旅遊契約之保護照顧及注意義務，也沒有投保旅行業責任保險之義務，旅客主張理賠保險金差額1,000,000元，無理由。

二、旅行業責任保險是限額無過失

　　旅行業責任保險承保旅遊團員於保險契約有效期間內，因發生意外事故致旅遊團員身體受有傷害或失能或因而死亡，依照發展觀光條例及旅行業管理規則之規定，應由旅行社負賠償責任時，保險公司應負賠償責任。以往旅行業責任保險採無過失賠償責任，只要是在保險契約有效期間內，發生意外事故造成旅遊團員傷亡時，保險公司就理賠，然最近有些案例發生，保險公司主張意外事故的發生非旅行社的過失，例如：旅遊團員晚上外出發生車禍意外事故死亡，旅行社依法無需負擔賠償責任時，保險公司不理賠。這部分主管機關應釐清，否則旅客與旅行社會糾紛不斷。

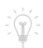 動動腦

（　　）旅行業舉辦團體旅遊、個別旅客旅遊及辦理接待國外、香港、澳門或大陸地區觀光團體旅客旅遊業務，應投保責任保險，有關投保最低金額及範圍之敘述，下列何者錯誤？　(A) 每一旅客意外死亡新臺幣2百萬元　(B) 每一旅客因意外事故所致體傷之醫療費用新臺幣10萬元　(C) 旅客家屬前往海外或來中華民國處理善後所需支出之費用新臺幣20萬元；國內旅遊善後處理費用新臺幣10萬元　(D) 每一旅客證件遺失之損害賠償費用新臺幣2千元

【108年領隊實務（一）】

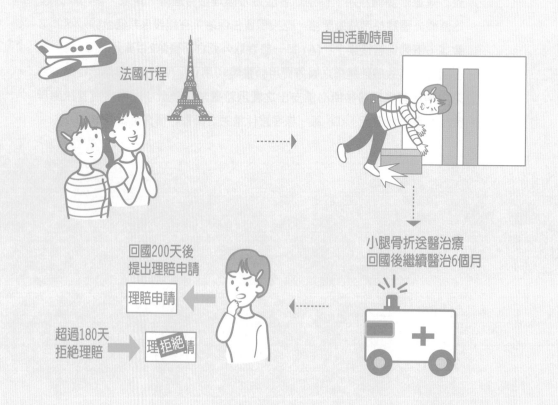

案例熱搜 02

旅行社安排自由活動，旅客被撞受傷，旅客可請求旅行業責任保險理賠嗎？

小萬報名參加法國行程，旅行社行程中安排旅客在香榭大道上有2小時的自由活動時間，於是小萬和朋友就去逛街，但一不小心腳被街上的東西絆倒，造成小腿骨折，經送往醫院治療，醫療費用總計共新臺幣160,000元，由於本團旅行社投保意外醫療費用有200,000元，而小萬回國治療6個月共花費5萬元醫療費，連同在國外花費的共210,000萬元，但回國200天後才提出理賠申請，保險公司以逾180日為由拒絕理賠。

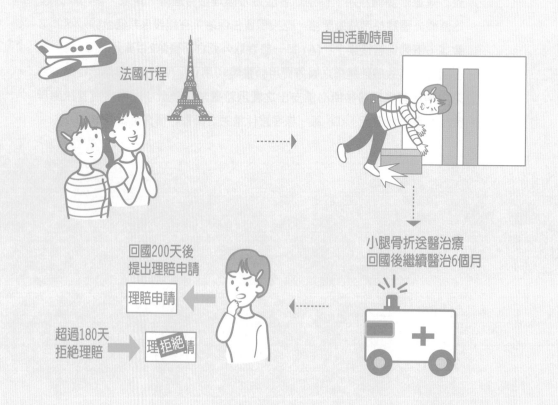

法國行程

自由活動時間

小腿骨折送醫治療
回國後繼續醫治6個月

回國200天後
提出理賠申請
理賠申請

超過180天
拒絕理賠
理拒絕請

— ◻ ✕

⚠ 關鍵Hashtag

＃旅行業責任保險傷亡理賠必須是意外事故。

＃旅行業責任保險意外醫療最低投保金額新臺幣100,000元。

＃旅行業責任保險意外醫療必須於意外事故發生日起180天提出申請理賠。

💬 案例分析與處理

● **法規依據**

參考旅行業責任保險保單條款。

● **分析與處理**

1. 小萬的受傷是在「旅遊期間內，且是旅行社安排的自由活動時間」，所以是符合旅行業責任保險的意外醫療費用的賠償範圍。

2. 依旅行業責任保險保單條款第5條規定，旅遊團員於旅遊期間內遭遇意外事故所致之身體傷害，自意外事故發生之日起180日內，經合格的醫院及診所治療者，所發生之必需且合理的實際醫療費用在保險金額內由保險公司給付賠償。

3. 本案因小萬提出申請理賠是在回國後200天，已逾「意外事故發生之日起180日內」，保險公司以不符合保單條款拒絕是有理由的。

4. 本案旅行社應提醒旅客申辦保險理賠時間，只要在意外事故發生之日起180日內先提出一筆申請即可，之後若需繼續看診的醫療費用可陸續申請，只要在保險金額新臺幣20萬元內，保險公司會理賠。

三、旅行業責任保險保單契約的起算點

旅行業責任保險於保單契約生效下，在旅遊期間內發生意外事故時，保險公司給予理賠，該保險契約以投保人書寫的投保時間為起迄點。

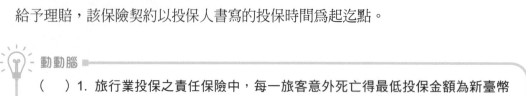

動動腦

（　　）1. 旅行業投保之責任保險中，每一旅客意外死亡得最低投保金額為新臺幣多少元？　(A) 100萬元　(B) 200萬元　(C) 300萬元　(D) 400萬元
【108年領隊實務（一）】

（　　）2. 旅遊平安險是指被保險人於本契約有效期間內，因遭受意外傷害事故，致其身體蒙受傷害而重大燒燙傷、殘廢或死亡時，保險公司會依照契約的約定，給付保險金。前項所稱意外傷害事故，是指由下列何種原因引起之外來突發事故？　(A) 跳傘　(B) 犯罪行為　(C) 車禍　(D) 戰爭
【108年領隊實務（一）】

約定集合時間前，旅客出車禍，旅客可請求旅行業責任保險理賠嗎？

淑芬母女2人報名參加台中2日遊（9/2～9/3），出發當天，母女2人騎車到火車站準備集合，未料在路上發生車禍，母女2人受傷嚴重，之後淑芬將醫療單據交給旅行社向保險公司申請旅行業責任保險醫療費用理賠，但保險公司拒絕理賠，理由有二：

1. 旅行社書寫保單生效期間是上午07：00，旅客集合時間是06：30，車禍發生的時間是06：10，因此車禍發生未在保單有效期間內。

2. 車禍發生的原因非旅行社過失。

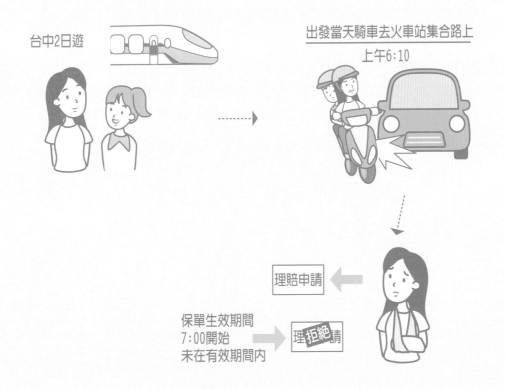

ⓘ 關鍵Hashtag

責任保險保單契約時間通常填寫零時到零時。
旅行社寫錯時間有過失。

💬 案例分析與處理

1. 本案保險公司主張意外事故非在保險契約有效期間內發生，故不理賠，這點從保險契約書上解釋是無爭議的，但保險公司主張車禍發生的原因非旅行社過失，不予理賠，這項主張與旅行業責任保險採「限額無過失」是不一致的，這部分有賴法院判定。

2. 本案在投保旅行業責任保險時，保險的期間通常會寫9/2零時到9/4零時，旅行社通知集合時間是06:30，責任險承保的旅遊期間指旅遊團員自離開其居住處所開始旅遊起，至旅遊團員結束該次旅遊直接返回其居住處所，或至被保險人所申報保險結束日期為止，以先發生者為準。

3. 旅行社通知集合時間06:30，但向保險公司寫的保單生效時間是07:00，這是旅行社書寫錯誤，旅客從家裡出發前往集合地點，卻在06:10發生車禍，如非旅行社的疏忽寫錯時間，旅客的車禍醫療費用應可申請最低在新臺幣10萬元內由保險公司理賠。

4. 本案經協調，旅行社以新臺幣36,000元的紅包慰問淑芬母女，雙方和解。

四、旅行業責任保險附加額外住宿與旅行費用

旅遊團員於旅遊期間內遭受下列意外突發事故所發生之合理額外住宿與旅行費用支出，可申請保險理賠：

1. 因護照或旅行文件之遺失，但因任何政府沒收充公者除外。

2. 因檢疫之規定，旅遊團員必需採取任何合理之步驟，以符合檢疫之規定或要求。

3. 颱風、暴風、洪水、閃電、雷擊、地震、火山爆發、海嘯、土崩、岩崩、地陷或其他天然災變及不可抗力之天候因素。

4. 汽車、火車、航空器或輪船等之交通意外事故。

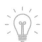

動動腦

（　）1. 依國外旅遊定型化契約範本，旅行業應投保之保險費，包含下列哪些險種？　(A) 責任保險及旅行平安險　(B) 履約保證保險及旅行平安險　(C) 旅行平安險及旅遊不便險　(D) 責任保險及履約保證保險

【110年領隊實務（二）】

（　）2. 旅行業舉辦團體旅遊、個別旅客旅遊及辦理接待國外或大陸地區觀光團體旅客旅遊業務，應投保責任保險，是根據下列何規定來投保？　(A) 觀光發展條例　(B) 旅行業管理規則　(C) 國外旅遊定型化契約書範本　(D) 消費者保護法

【108年領隊實務（一）】

案例熱搜 04

因火山爆發機場關閉，留滯國外產生的食宿費用

　　劉老師參加芬蘭旅行團，行程結束當天下午，發生冰島火山爆發，當時機場緊急關閉，團員們在機場過了一個晚上。隔天，芬蘭氣象單位發布火山灰嚴重，芬蘭機場宣布暫時關閉，領隊這才安排團員進飯店住宿，總計團員們多停留在芬蘭10天9晚。回國後，旅行社檢附住宿及餐食費用，向保險公司申請10天費用，總計共新臺幣20,000元的理賠金，但保險公司以團員總共住宿是8天非9天，僅理賠 8天的住宿及10天的餐費共計新臺幣19,000元。

— ▢ ✕

◯ 關鍵Hashtag

留滯期間的食宿費用，要檢附單據。

出境旅遊，理賠金額每人每天新臺幣2,000元，上限20,000元。

◯ 案例分析與處理

● **法規依據**

參考旅行業責任保險保單條款。

● **分析與處理**

1. 依照國外旅遊定型化契約應記載事項第20點規定，旅行團遇天災或不可抗力因素時，旅行社應妥善安排旅客食宿，多支出的費用不可向旅客收取。

2. 本案旅客因火山爆發而留滯國外所產生額外住宿與旅行費用，符合旅行業責任保險附加額外住宿與旅行費用的理賠，但這項理賠每天上限新臺幣2,000元，總金額上限新臺幣20,000元。

3. 上述保險必須要有住宿的事實，才可申請住宿費用。本案旅客停留10天，但有一天在機場等候，所以實際住宿是8天，只能申請8天住宿費及10天的餐食費用，且每天每人上限新臺幣2,000元，所以旅行社僅能申請新臺幣19,000元的保險理賠金。

五、旅行業責任保險除外事項

旅行業責任保險的除外事項：

1. 因戰爭、類似戰爭（不論宣戰與否）、敵人侵略、外敵行為、叛亂、內亂、強力霸佔或被徵用所致。
2. 因核子分裂或輻射作用所致。
3. 因旅行社或其受僱人或旅遊團員故意行為所致。
4. 因旅行社或其受僱人經營或兼營未經主管機關許可之業務或從事非法行為所致。
5. 旅行社或其受僱人以協議所承受之賠償責任。
6. 旅行社或其受僱人向他人租借、代人保管、管理或控制之財物受有損失之賠償責任。
7. 因電腦系統年序轉換所致者。
8. 任何恐怖主義行為所致者。
9. 旅行社或旅遊團員所發生任何法律訴訟費用。
10. 旅遊團員之文件遭海關或其它有關單位之扣押或沒收，所致之毀損或滅失。
11. 任何政府之干涉、禁止或法令所致之賠償責任。
12. 旅行社或其受僱人或其代理人因出售或供應之貨品所發生之賠償責任。
13. 以醫療、整型或美容為目的之旅遊所致任何因該等行為所生之賠償責任。
14. 各種形態之污染所致。

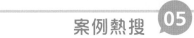

因政變機場關閉而留滯國外產生的食宿費用

　　阿財和朋友參加緬甸旅行團，行程中遇上政變，由於班機調度原因，導致全團在仰光多停留了2天才回國，停留期間的費用由旅行社支付。回國後，旅行社依據團員25人在國外多留2天的食宿費用共計新臺幣80,000元，請求保險公司給付。

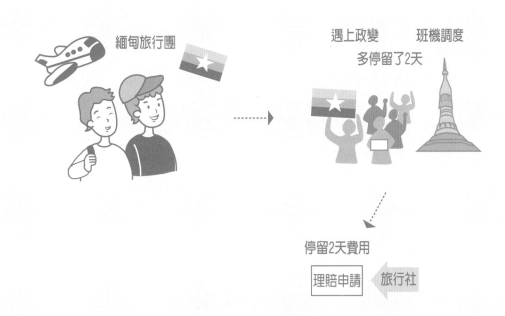

ⓘ 關鍵Hashtag

戰爭、類似戰爭、叛亂、內亂,保險不理賠。

政變機場關閉而留滯國外,多支出費用,由旅行社支付。

💬 案例分析與處理

● **法規依據**

參考旅行業責任保險保單條款。

● **分析與處理**

1. 「政變」屬旅行業責任保險的除外事項,雖保險不理賠,但仍屬不可抗力原因,所增加的費用,不得向旅客收取,本案旅行社未向旅客收取是正確的。

2. 在旅行業責任保險中也遇過因政變或恐攻,造成旅客受傷,旅客請求醫療費用給付,但依保險的除外事項,保險公司不予理賠。

六、旅行業責任保險附加善後處理費用

旅行社因旅遊團員於旅遊期間發生意外事故致死亡或重大傷害，而發生下列合理之必要費用，保險公司在保險金額限額內負賠償責任：

1. 「旅遊團員家屬」前往海外或來中華民國善後處理費用：旅行社必須安排受害旅遊團員之家屬，前往海外或來中華民國照顧傷者，或處理死者善後所發生之合理之必要費用，包括食宿、交通、簽證、傷者運送、遺體或骨灰運送費用。

2. 「旅行社」處理費用：旅行社或其受僱人必須帶領受害旅遊團員之家屬，共同前往協助處理有關事宜所發生之合理之必要費用，但以食宿及交通費用爲限。

3. 「重大傷害」係指旅遊團員因遭遇意外事故致其身體蒙受傷害，其傷情無法在短期間內穩定，且經當地合格的醫院或診所以書面證明必須留置治療7日以上者。

案例熱搜 06

車禍造成旅客傷亡，旅行社及家屬前往處理的費用

　　旅客參加大陸東北霧淞旅行團，途中因輪胎打滑發生車禍，造成2名旅客死亡，3名旅客重傷，5名旅客輕傷。旅行社協助家屬趕辦證件及訂機票，帶家屬前往事故現場，有的家屬是處理善後，有的家屬則是照顧受傷的家人，關於這些費用誰應負擔呢？

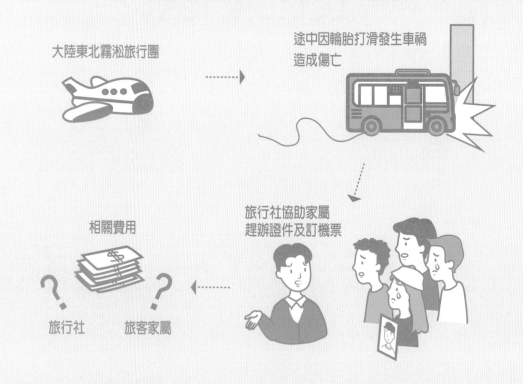

大陸東北霧淞旅行團

途中因輪胎打滑發生車禍
造成傷亡

旅行社協助家屬
趕辦證件及訂機票

相關費用

旅行社　　旅客家屬

— ◻ ✕

⊙ 關鍵Hashtag

＃海外善後處理費用，每一旅遊團員最高100,000元。

＃國內旅遊善後處理費用每一旅遊團員最高50,000元。

＃旅行社處理費用每一意外事故100,000元。

⊙ 案例分析與處理

● **法規依據**

參考旅行業責任保險保單條款。

● **分析與處理**

1. 善後處理費用最後應由何人負擔呢？應先探究事故發生的原因，如車禍是可歸責司機（旅行社）時，則產生的交通、食宿、交通、簽證、傷者運送、遺體或骨灰運送費用等，應由旅行社全額負擔。

2. 旅行社安排家屬前往海外所產生之合理必要費用，及旅行社必須帶領受害旅遊團員之家屬，前往協助處理所產生合理食宿及交通費用，這些費用，旅行社可向保險公司申請定額理賠，每一旅遊團員最高可申請100,000元處理費用，旅行社每一意外事故可申請100,000元處理費用。

七、海外急難救助

1. 醫療協助：安排當地就醫、遞送緊急藥物、安排入院許可及代墊住院醫療費用、啓動醫療專機轉送回國。
2. 旅遊協助：緊急旅遊協助、行李遺失協助、遺失旅遊文件/護照之協助。
3. 法律服務：諮詢。

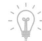 動動腦

(　　) 1. 旅客海外旅遊遇到行李延遲或遺失時，需填寫行李意外報告表，以利行李尋找，下列何者不是行李意外報告表中的重要資訊？　(A) 填寫行李的外型與特徵　(B) 填寫行李的顏色　(C) 填寫行李的賠償價格　(D) 填寫行李的內容物
【110年領隊實務（一）】

(　　) 2. 在國外旅遊時，領團人員如遇到團員遺失護照時，下列敘述何者錯誤？ (A) 本人須持身分證明文件親自向遺失地警察局報案　(B) 國外遺失向鄰近駐外館處申請補發　(C) 當地警察機關尚未發給或不發給遺失報案證明，得以遺失護照說明書代替　(D) 護照經申報遺失確認後尋獲者，得申請撤案，無毀損亦可再使用
【110年領隊實務（一）】

案例熱搜 07

旅客意外受傷，是否啟動專機回國，誰來決定？

有旅客參加吳哥窟旅行團，行程中發生意外受傷，旅客因擔心當地的醫療資源較為不足，要求旅行社安排專機回國，但救援公司評估之後，認為旅客的傷勢可在當地醫治，不需馬上轉送回國，使旅行社夾在旅客及救援公司間為難。

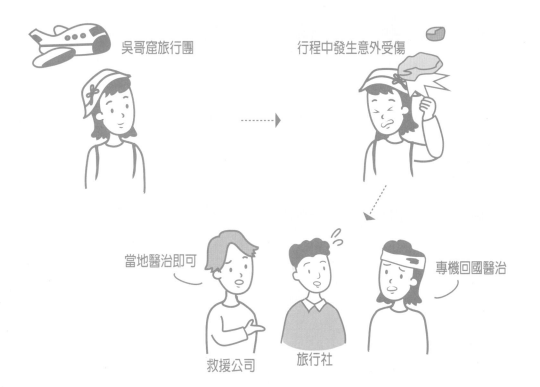

① 關鍵Hashtag

海外急難救援內容不同，購買前事先了解清楚。

意外受傷，轉送的醫院及是否啟動專機回國，由救援公司決定。

💬 案例分析與處理

1. 海外緊急救援保險可能是旅行社額外向保險公司購買的，旅客自己投保旅平險中也可能含有海外緊急救援，或者旅客使用信用卡刷卡支付旅遊費用，信用卡公司有贈送海外緊急救援保險等，當然每張海外緊急救援的保單內容不盡相同，有的僅協助就醫，不含轉送回國就醫。

2. 旅客在海外意外受傷，海外救援公司會請醫療團隊評估，並轉送就近的醫療院所診治，至於是否轉送大都市醫院，甚至轉送回國，必須由醫生及救援公司判定。

3. 如果不符合救援公司醫療專機轉送回國的條件，旅客又堅持回國治療，則旅客必須簽立切結書（自願離院），並自己負擔回程機票費用回國救治。

4. 本案旅客是意外受傷，其相關醫療費用，將來檢具診斷證明書及醫療收據，可以申請旅行業責任保險的醫療費用理賠。

⊚ 第二節　旅行業履約保證保險

一、旅行業履約保證保險

　　旅行業辦理旅客出國及國內旅遊業務時，應投保履約保證保險，其投保最低金額如下：

1. 綜合旅行業新臺幣6,000萬元。
2. 甲種旅行業新臺幣2,000萬元。
3. 乙種旅行業新臺幣800萬元。
4. 綜合、甲種旅行業每增設分公司一家，應增加新臺幣400萬元，乙種旅行業每增設分公司一家，應增加新臺幣200萬元。旅行業已取得經中央主管機關認可足以保障旅客權益之觀光公益法人會員資格者，其履約保證保險應投保最低金額如下，不適用前項之規定：
5. 綜合旅行業新臺幣4,000萬元。
6. 甲種旅行業新臺幣500萬元。
7. 乙種旅行業新臺幣200萬元。
8. 綜合旅行業、甲種旅行業每增設分公司一家，應增加新臺幣100萬元，乙種旅行業每增設分公司一家，應增加新臺幣50萬元。

綜合旅行社倒閉，履約保險金額的計算？

　　某綜合旅行社倒閉，是品保協會（中華民國旅行業品質保障協會）會員，其另有分公司4家，據品保協會受理旅客申訴，旅客所受的團費損失約新臺幣5,000萬元，旅客的團費損失可全額從履約保險金理賠嗎？

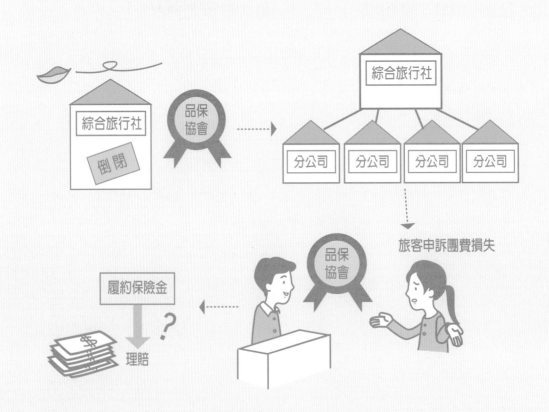

— ◻ ✕

ⓘ 關鍵Hashtag

履約保險承保旅行社因財務問題倒閉的全部或部分團費損失的理賠。

履約保險理賠僅限旅行團團費，且以團費為理賠上限，不理賠違約金。

☺ 案例分析與處理

1. 依旅行業履約保證保險保單條款規定，旅行社於保險期間內，向旅客收取團費後，因財務問題無法履行原訂旅遊契約，使旅遊無法啟程或完成全部行程，致旅客全部或部分團費遭受損失，保險公司須對旅客負賠償之責，賠償金額以所遭受損失團費為限。倘所有旅客之團費損失合計超過保險金額時，則按比例賠償之。

2. 本案倒閉的旅行社為綜合旅行社，且為品保會員（具觀光公益法人會員資格），依旅行業管理規則規定，總公司的履約保證金最低金額為新臺幣4,000萬元，每增設分公司一家，應增加新臺幣100萬，所以該旅行社的履約保險金額總共新臺幣4,400萬元，旅客可從履約保險金獲得88%理賠金（計算方式：4,400萬元÷5,000萬元=88%）。

二、旅行社倒閉的處理流程

1. 受理窗口

 (1) 品保會員（中華民國旅行業品質保障協會）：公告起30天內提出。

 (2) 非品保會員：旅行團的旅客直接向承保履約保證的保險公司申請理賠。

2. 申請應備文件

 (1) 理賠申請書

 (2) 旅遊契約書

 (3) 支付旅遊團費時要保人所簽發之代收轉付收據

 (4) 付款憑證或單據正本

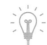 動動腦

() 領隊帶領北京5天旅遊，行程第3天導遊告知臺灣出團旅行業者倒閉，此團團費並未結清，此外，先前亦曾積欠兩團團費尚未結清，領隊幾經聯繫之後確定導遊所述為真，當地接待旅行業者表示旅客必須墊付此團團費與之前尚未結清團費方能繼續行程。下列處置何者較為正確？ (A) 聯繫中華民國旅行業品質保障協會請其協助後續處理，以利後續行程順利繼續進行 (B) 領隊人員自認倒楣結清此團與之前積欠團費，以利後續行程順利繼續進行 (C) 再請旅客墊付此團團費，以利後續行程順利繼續進行 (D) 再請旅客墊付此團與之前積欠團費，以利後續行程順利繼續進行

【110年領隊實務（一）】

案例熱搜　**09**

旅客申請履約保險理賠被拒絕，如何處理？

　　平哥在旅展向旅行社報名歐洲奧捷旅遊，因出發日期未確定，團費金額也不確定，於是平哥先繳交旅遊預約金，費用每人新臺幣1萬元，但雙方未簽定旅遊契約書。經過1年後，平哥想確認是否成行時，卻發現該旅行社已倒閉，打電話去品保協會詢問，品保協會卻告知已逾30天受理申訴期間，不受理。平哥後來直接向該保險公司請求履約保險理賠，但保險公司拒絕理賠，平哥不解，也不知後續該如何處理。

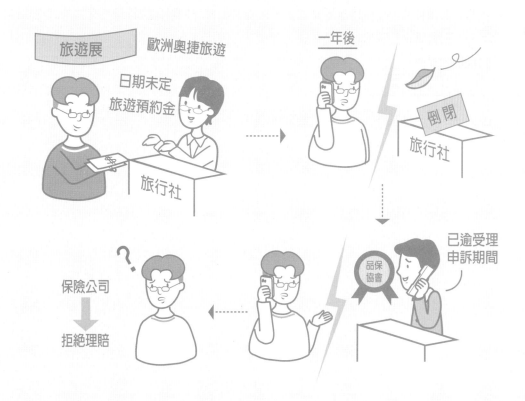

ⓘ 關鍵Hashtag

品保協會公告30天受理申訴。

履約保險請求權2年。

💬 案例分析與處理

1. 旅行社是品保協會會員,而發生倒閉時,品保協會會公告出會,並受理申訴30天,30天後,會將案件轉請履約保險承保的保險公司辦理理賠,如超過品保協會申訴期限,旅客可直接檢附資料向保險公司申請理賠,請求權期間是2年。

2. 本案旅客購買時,先支付旅遊預約金,未確定出發日期及確認行程,雙方未成立旅遊契約,旅客繳交的費用也不是團費,保險公司因此以不符合履約保險理賠要件拒絕履約保險的理賠。

3. 旅客和保險公司產生保險理賠糾紛時,可以向保險事業發展中心申訴,由金融消費評議中心評議,或者直接在2年內向法院訴訟,履約保險請求權期間為2年。

三、旅行社倒閉

　　曾發生旅行團行程進行到一半，當地旅行社以未收到臺灣旅行社團費爲由，強制將旅客關在飯店，要求旅客必須再付一次費用，才放旅客繼續完成行程，否則將限制旅客行動及丟包。這在先進國家是不容許發生的，雙方旅行社的商業行爲，不應該將旅客列爲人質，此情形以往只在大陸及東南亞地區發生過。如果遇到限制人身自由及扣留護照及簽證時，領隊可向當地公安（警察局）報案，並確保人身安全及持有護照可以隨時提前返國。

動動腦

（　　）小張帶團出國，第三天傳聞臺灣承辦的旅行社倒閉，當地接待旅行社遂扣留整團的證件並限制團體的活動，要求每位團員加付費用，面對此突發狀況，小張應優先處理之選項爲何？　(A) 打電話回臺灣確認並請求支援　(B) 請團員配合對抗當地接待旅行社　(C) 帶領客人改爲自助旅行　(D) 立即結束團隊行程返臺
【111年領隊實務（一）】

行程進行中，突然發生國內旅行社倒閉，國外旅行社要加收費用，怎麼辦？

　　旅客甲與好友自組一團去大陸北京旅遊，每人團費新臺幣21,000元。行程進行到第五天，中午用完午餐後，北京導遊跟旅客宣布因為臺灣旅行社未將這團的地面接待費（食宿、交通、門票）給大陸旅行社，且傳出該臺灣旅行社倒閉，公司大門深鎖。導遊要求旅客每人繳交新臺幣30,000元，否則就丟包，領隊緊急打電話向品保協會（中華民國旅行業品質保障協會）求助。

旅遊展　歐洲奧捷旅遊

日期未定
旅遊預約金

旅行社

一年後

倒閉

旅行社

保險公司

拒絕理賠

品保協會

已逾受理申訴期間

— 🗗 ✕

🛈 關鍵Hashtag

國外加收費用再合理範圍內，履約保險會理賠。

國外旅行社加收費用要有收據。

💬 案例分析與處理

1. 品保協會接到領隊電話後，請領隊務必將旅客護照保管妥當，不要交給當地導遊，以確保旅客可以持護照提前返國及自由進出。

2. 品保協會與大陸接待社連絡，了解這團團費積欠情形：旅客每人團費新臺幣2萬1千元，地面接待費每人新臺幣6千元。縱使臺灣旅行社積欠團費，旅客也僅是付這團的地面接待費，不能把先前積欠的團費，讓這團旅客支付。

3. 當地接待旅行社一度不接受旅客僅付這團費用，後來品保協會尋求相關單位協助，旅客再支付地面接待費每人新臺幣6千元，並請大陸接待社開立收據，最後行程順利完成。

4. 旅客回國後，就其未完成行程額外再支付的新臺幣6千元，申請保險公司依履約保證保險契約辦理理賠。

Chapter 9

旅行業的職業素養與管理

↳ 第一節　強化旅遊職業素養及防範旅遊糾紛的發生

↳ 第二節　人力資源與教育訓練

↳ 第三節　管理實務

縱然沒有狂風暴雨　也不會有什麼花香鳥語

　　某一年暑假的早上，在桃園國際機場（圖9-1）遇到一位領隊，準備帶團到泰國進行為期5天的旅行。大部分團員都在約定的集合時間到達機場櫃檯辦理登機手續。其中有一位團員因住在外縣市，沒有參加行前說明會，所以不認識領隊。公司告訴這位旅客集合時間、地點，屆時會有領隊去找她。這位旅客是經由其他旅行社報名參加的，因此留給公司的資料是業務的電話。領隊幫其他旅客辦好了登機手續，但卻遲遲未見到這名旅客出現，眼看時間一分一秒的過去，領隊也開始著急了，他手上拿著旅客護照，望著上面的照片，焦急的四處尋找，並且不斷打電話回公司詢問這位旅客的長相特徵。

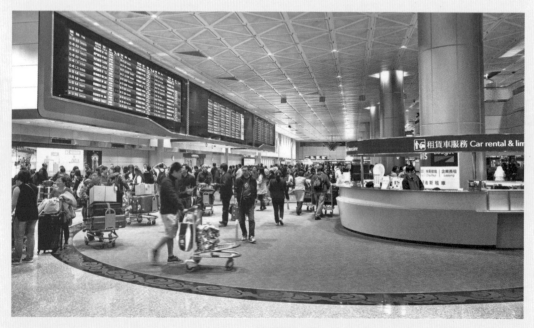

圖9-1　桃園國際機場

　　其他旅客原先坐在休息區等候領隊，但眼看約定時間都超過了，也開始在櫃檯附近找領隊，並打電話到組團公司，但因非上班時間而無法聯繫上。一般人都知道，普通護照有效期限為10年，10年前後護照上的照片與本人差異有多大？長髮剪成短髮都不一樣了，且機場在暑假時團體特別多，領隊只好四處呼叫名字找人，最後果真找到了。雙方碰面時，領隊第一句話說：「我找你很久了。」那位旅客說：「我也找你很久了。」

　　其實他們在互相尋找的過程中，已經相遇很多次，只是領隊拿著多年前的照片的確不易辨識，而那位旅客看到領隊當時的穿著，壓根兒沒想到這位就是領隊。原來那天領隊想著泰國天氣炎熱，頭上戴著一頂大草帽，身穿無袖背心，下著短褲，腳踩涼鞋（未入境先隨俗）。其實，領隊忘了自己的身分，他是領隊而非旅客，是工作者而非旅行者，穿著應正式一點，才能贏得尊敬。

　　最後，行程結束返國後，這位領隊還是因服務態度及購物問題被投訴了，公司承諾加強服務品質管理，並賠償因購物（違約）浪費的時間及退還旅客已付的小費，雙方達成和解。這樣的領隊，帶團縱然沒有狂風暴雨，也不會有什麼花香鳥語。

（本文改編自作者擔任公協會旅遊糾紛調解委員時的真實案例）

（註：服裝體現著一個人的文化素養和審美情趣，是一個人的身分、氣質、內在素質及自信。）

旅遊糾紛的最高原則：安全第一，預防為主，積極處置的方針。近年來旅遊市場高度發展消費者數量增加旅行社產品日益多樣化，旅遊糾紛的數量也隨之上升。常說「預防勝於治療」，其實旅遊糾紛也是可以事先防範，甚至將糾紛降至最低。

依觀光局統計資料 (2020)，旅客客訴態樣依序排名為：1. 服務態度。2. 購物。3. 專業；而旅客感謝函依序為：1. 服務態度。2. 解說專業。3. 緊急應變。

從上述資料可見，無論客訴態樣或是感謝態樣，服務態度都排名第一。防範旅遊糾紛，需要公司、領隊導遊與旅遊消費者三方的緊密配合，旅客只有了解自己的權利義務，才能在旅遊過程中知道，如何保護自己的合法權益和遵守旅遊法規、規章和相關的規定，減少旅遊投訴問題的出現，促進旅遊業的健康發展。

本章就強化旅行業人員的職業素養、人力資源培訓與落實旅行業管理，三方面加以闡述，融入作者多年經營旅行業，任職領隊、導遊業務及教學經驗，統籌整理歸納，淺顯易懂，提高實務操作，減少理論上的論述。

⊚ 第一節　強化旅遊職業素養及防範旅遊糾紛發生

職業素養體現在旅行業中，就是個人素質或者道德修養，包含在職業過程中對待工作的價值觀、態度、行為，表現出來的綜合品質。做好自己本質的工作及合作信任，就是具備了最好的職業素養。

至於如何提升旅行業人員的職業素養，以下就職業心念、職業技能、職業態度等方面，加以說明。

一、旅遊職業心念

「職業心念」是職業素養的核心，包涵了職業道德和正面積極的職業態度和正確的職業價值觀，擁有高度的自信心、責任感和使命感，這是一個成功旅行業人員必須具備的核心素養。

特別是旅遊業是直接面對「人」的服務，遊客是來體驗和享受旅遊的愉悅，往往對員工的素質、專業、情商要求更高。旅遊從業人員還要培養良好的心理素質，增強應對壓力和挫折的能力，善於從逆境中尋找轉機。因為沒有素養的員工，即便知識再多、技能再好，都有可能成為「害群之馬」。

從業人員不管在任何一個工作崗位上一定要敬業，對於一些細小的錯誤一定要及時地更正，敬業不僅僅是吃苦耐勞，更重要的是"用心"去做好公司分配給的一份工作。

因此，旅遊從業人員應在職業過程中，改進自己以前不足的職業素質理念，不斷的培養自己、提高自己，使自己的職業素質得到不斷的昇華。

以下二則是旅行業人員在職場素養方面優劣的案例：

1. 某一家知名旅行社，公司業務以歐洲、美國線為主，歐洲線每個月也有出20多團，有次老闆親自帶團到歐洲旅遊，在法國巴黎時遇到另外一團的領隊，雙方寒暄一下並主動遞給老闆名片，這位領隊突然問老闆：「你應該是第一次帶團來歐洲吧？以前好像沒看過你耶？」，老闆問這位領隊來歐洲幾次了，領隊語帶驕傲地說：「我已經來第2次了喔！」老闆心裡想，我過去帶團來歐洲最少也有20幾趟，你才來第2次，自我意識十分強烈且不懂得尊重別人。回國後，老闆把這張名片放在辦公桌下，告訴自己，如果這位領隊來公司應徵工作，絕不錄取。

2. 某一家綜合旅行社（目前已是股票上市公司）的董事長，希望找一位擅長行程企劃、團體估價的高級顧問，主要負責審核公司的團體帳務。經過多方管道探聽及推薦後，想高薪挖角另一家旅行社的一位企劃主管，經雙方見面晤談後，確定符合他是公司想要聘任條件的人，但對方卻委婉地拒絕了。這位董事長卻沒放棄希望，之後，將這一位企劃主管的名片放在辦公桌下，在上面寫著「總有一天等到你」。

二、職業技能

環遊世界是許多人的夢想，旅行社又是旅遊活動中不可或缺的角色，因此旅行業從業人員應該具備旅遊相關的專業知識和能力。縱然知識和技巧可以透過教育和各種途徑取得，因個人經歷背景及人格特質不同，因此要提升自己這方面的最佳途徑，就是學最好的別人，做最好的自己及修煉執行能力。

（一）職業知識

這幾年國人出國旅遊型態有些變化，在未畢業之前就去旅行業實習，畢業後進入旅行社，再由專人教導實務操作。

旅行逝去陌生的環境裡感悟，為了增進旅行業人員專業知識的深度與廣度，不只要會實作，還要多讀書，關注時事新聞，了解各國風情民俗、歷史文化、音樂等。擁有專業知識，不僅能產生自信心，同時在工作上獲得成就感。

（二）職業技能

旅行社因是服務業，對人要有興趣，並能了解旅客心理，根據旅客背景不同，對產品的認知與期盼不同，提供的服務也須向多元化發展。

旅行業工作人員應具備良好的語言表達能力，擁有服務知識和服務技能的同時，時間管理、情緒管理、表達的技巧等能力也很重要。

旅行業應更重視服務細節，細節顯專業，如果不夠精緻，在這個時代是會被遺忘的，還會失去很多成功的機會。舉例來說：領隊、導遊帶團開始的歡迎致詞、行程結束後的致謝詞，都必須在事前用心準備，才能留給旅客最好的印象；或是在旅程開始前，提醒旅客務必攜帶平常服用的隨身藥品，若旅程中旅客身體不適，領隊、導遊千萬別把私人藥品給旅客服用，應建議旅客就醫，因為領隊、導遊的執照並非醫師執照，帶旅客就醫才能避免引起旅遊糾紛。

（三）職業態度

1. 職業態度

旅行業除了賣商品外，也賣另一項寶貴的東西——一種幸福感！

依觀光局統計資料（2020 年），旅客客訴態樣及感謝函排名，職業態度皆排名第一。旅行從業人員以品德觀念與服務態度最重要，態度是職業素養的核心，好的態度，如：負責的、積極的、自信的、用心的，團隊合作與服務意識等態度是決定成敗的關鍵因素。

培養自己的職業素養與態度就必須從日常的生活細節及點滴做起，學最好的別人，做最好的自己，培養職業理想。以下提出幾點服務意識素養，供讀者參考，別忘了執行力才是關鍵：

(1) 衷心讓他人覺得他很重要，這是基本尊重，卻能創造許多感動。

(2) 服裝、儀表、姿態、語氣與眼神是優秀旅遊從業人員的基本素質與職業態度。

(3) 人類本質最殷切的需求渴望受到肯定、讚美。

(4) 姓名對任何人而言都是最悅耳的聲音。

2. 樹立服務理念

長榮航空的「期待再相會」、中華航空的「以客為尊」，都是以顧客為中心樹立的公司形象與服務理念。而旅行社從業人員「眼神的笑容」最重要，溝通的起點就在於眼神的笑容。

消費者參加團體旅遊或自由行，有時會忠誠於某一家旅行社或指定某一位領隊或導遊帶團，這就是服務品質受到消費者的喜愛與肯定。另外，旅行社須建立客戶投訴制度服務，認真對待每一位旅客的投訴是維護顧客的關鍵。

有一年筆者擔任領隊時，帶團前往英國 18 天旅遊，學到了旅遊服務的新觀念。旅行團要離開旅館的那天早上，客人用完早餐，到櫃檯返還住宿房卡時，櫃檯工作人員展現燦爛的笑容詢問旅客：「昨晚睡得好嗎？」、「早餐吃得好嗎？」、「我們的服務您感到滿意嗎？」、「請問您有無使用房間內冰箱的飲料或點心？」等，雖然只是短短幾句話，卻讓每位旅客都感到相當窩心，肯定這間旅館的服務價值。

坊間有些旅館櫃檯服務人員，在旅客返還住宿房卡時，只制式化的詢問旅客有無使用冰箱飲品，缺少了溫暖的問候，在這兩種服務態度相較之下，聰明的讀者即可判斷服務品質的優劣。

◉ 第二節　人力資源與教育訓練

一、人力資源

　　近年來，隨著國內外旅遊的發展，旅行社各項人力需求相當大，在人力銀行中，常常可看到旅行社各式各樣的應徵廣告，吸引各類人才加入。很多新進人員會抱著吃、喝、玩、樂的想法加入旅行業，最後才發覺與自己的期望有落差而離職，所以高離職率一直是旅行業很棘手的問題。旅行社聘僱新人時，應辦理工作內容及防範旅遊糾紛的教育訓練，因此旅行社自身的發展與旅行社本身的人力資源有著密切的關係。

二、員工聘僱

　　旅行業是人才密集的產業，招聘職業素養較高的人員，才能實現企業生存與發展的目的，並幫助公司創造效益、節省成本、提高效率，從而提高公司在市場上的競爭力，因此需規劃完備的選、用、育、留制度，透過合理的待遇與福利獎金留住優秀人才。旅行社的從業人員，人品素質比資歷和經驗更為重要，若特質具備熱忱、抗壓性高與擁有緊急事件處理的應變能力者為優先考量。

三、強化教育訓練

　　培訓的目的在於有效的傳達企業理念、企業文化，增加公司凝聚力及員工歸屬感，並提升公司的競爭力與工作績效。

　　旅行社業務繁雜又忙碌，許多旅行社不想投入訓練工作，因此直接將未經訓練的新進人員或畢業生直接推上工作的戰場，但卻發現很多人因此工作不適應或是學會就離開，造成離職率高，成為目前旅行社面臨的問題。

四、職前培訓

　　完整有效率的入職培訓，可以幫助新進員工在短期內了解公司、熟悉業務、提高工作效率，因此職前培訓是一項重要的策略。

　　職前培訓可依公司的營業理念與工作方針進行課程活動規劃，加強綜合素質的培養，尤其須重視培養員工的旅遊安全意識，認知旅遊相關法規，重視旅遊契約的精神，才能以專業的判斷，預防旅遊糾紛的發生，如：一位在旅行業工作的老闆，跟筆者聊天時提到，有位客人於團體回國後，拿著 20 名旅客共同簽名的要求賠償單，約每 3 個月就到公司請求賠償，我詢問老闆這時間已經多久了？老闆回說已經一年多了，我立刻告知這位老闆：「請求權已失效！」因根據民法債編旅遊專節規定，增加、減少或退還費用請求權，損害賠償請求權及墊付費用償還請求權，均自旅遊終了或應終了時起，一年間不行使而消滅。

五、在職培訓

　　旅行社可以在旅遊淡季時，實施在職培訓，若公司或部門有推出新產品或新的服務工具（網路、電腦），新舊員工皆能在培訓中增加知識、發展技能、分享工作經驗，提高團隊績效，達到互利共贏的效果。

⊙ 第三節　管理實務

　　後疫情時代對旅遊業而言是數位轉型的時代，整個疫情改變了旅客的消費行為，旅遊業未來是網路與傳統並行，業者應善用科技，創造出新的旅遊管理模式。

隨著市場經濟的逐步發展，越來越多的公司意識到管理能力在企業營運中的地位，而管理效能又需要優良企業文化及優質員工來滋長依托。本節就企業文化、員工關係管理、導遊領隊與導遊管理，作簡要說明。

一、企業文化

企業文化使員工認同公司的經營理念，塑造員工對工作的態度與行為，享受工作的樂趣，甚至影響企業的財務。

旅遊業務的複雜性與消費者權益意識的提高，旅行業尤其要重視旅遊企業文化的薰陶，在無形中提升公司形象與員工文化素養，間接預防旅遊糾紛的發生，減少一些不必要的損失。

二、員工關係管理

踏入職場，讓我們感到痛苦的，往往不是工作本身而是人。旅遊業面對的競爭變化快速的市場環境，創造員工良好的工作環境，工作的豐富化、工作輪調、多元學習等，不僅能減少員工轉職跳槽，還可凝聚向心力，提高工作效率。旅行社是旅遊全程活動中，串聯各個要素的組織者，部門很多，各司其職又緊密連結，因此應重視各部門協調，聯絡情感，避免部門之間或個人的利益與個性衝突。

三、導遊與領隊管理

導遊、領隊須依公司規定執行工作，並維護旅客權益，代表旅行社提供旅遊服務，而旅行社對領隊、導遊的行為也應負有管理及監督責任，因為最終的責任承擔者為旅行社。領隊、導遊若擅自壓縮遊覽時間，另安排購物項目，涉及到時間浪費及因購物質量瑕疵產生旅遊糾紛，此種情形依據觀光局統計資料（2020年），為旅客客訴樣態排名第二高。

小祕訣

旅行業員工流動率

旅行業門檻低，流動性高，但也不全然是不好，留住優秀員工及適當的離職率有時會給公司注入新的活力。

　　綜上所述，培養旅遊從業人員的良好職業素養、嫻熟的技能、溫馨的服務，重視人才培訓與落實管理制度與執行力，提升服務品質，始能防範旅遊糾紛於未然。

動動腦

　　為何領隊、導遊的服裝、儀表、姿態、眼神等如此重要？

旅遊糾紛與危機處理

作　　者 / 蕭新浴、吳美惠、李宛芸

發 行 人 / 陳本源

執行編輯 / 廖珮妤

封面設計 / 戴巧耘

出 版 者 / 全華圖書股份有限公司

郵政帳號 / 0100836-1 號

印 刷 者 / 宏懋打字印刷股份有限公司

圖書編號 / 08305

初版一刷 / 2022 年 12 月

定　　價 / 新台幣 450 元

I S B N / 978-626-328-353-4

全華圖書 / www.chwa.com.tw

全華網路書店 Open Tech / www.opentech.com.tw

若您對本書有任何問題，歡迎來信指導 book@chwa.com.tw

臺北總公司（北區營業處）

地址：23671 新北市土城區忠義路 21 號

電話：(02) 2262-5666

傳真：(02) 6637-3695、6637-3696

南區營業處

地址：80769 高雄市三民區應安街 12 號

電話：(07) 381-1377

傳真：(07) 862-5562

中區營業處

地址：40256 臺中市南區樹義一巷 26 號

電話：(04) 2261-8485

傳真：(04) 3600-9806（高中職）

　　　(04) 3601-8600（大專）

一、是非題（每題 2 分）

（　　）1. 旅遊供應商是指經營旅遊業務且向旅客提供旅遊服務的人。

（　　）2. 旅遊地區發生事變，例如：疫情、動亂、天災等不可抗力因素，外交部及觀光
局可以強制國人不宜前往。

（　　）3. 當旅遊糾紛發生時，旅遊消費者與旅行業者和解是最直接且省時省力的方式。

（　　）4. 旅行業者只會與旅遊消費者產生糾紛。

（　　）5. 「國內外代理商 (Local)」是指與旅行業存在合約關係，協助旅行業者履行旅遊
合約義務，實際提供交通、遊覽、住宿、餐飲、娛樂等旅遊服務的人。

二、選擇題（每題 2 分）

（　　）1. 以下哪種旅行業不可經營國外團體旅遊？　(A) 甲種旅行業　(B) 乙種旅行業
(C) 丙種旅行業　(D) 綜合旅行業

（　　）2. 旅遊糾紛的產生的原因，可歸納為內部因素及外部因素，以下何者不屬於外
部因素？　(A) 不可抗力因素　(B) 出發前因故取消行程　(C) 消費者個人因素
(D) 領隊、導遊人員未確實執行服務品質管理

（　　）3. 以下何者非消費者可尋求解決旅遊糾紛的單位？　(A) 交通部觀光局　(B) 當
地縣市政府消保單位　(C) 旅行同業公會　(D) 中華民國旅行業品質保障協會

（　　）4. 旅客出國前，應確認護照有效期是否在幾個月以上？　(A)1 個月　(B) 3 個月
(C) 6 個月　(D) 12 個月

（　　）5. 根據中華民國旅行業品質保障協會對於旅遊糾紛案件統計，以下列何種類別的
佔比最高？　(A) 行前解約　(B) 機票機位　(C) 行程內容　(D) 不可抗力事變

（請沿虛線撕下）

三、問答題（每題 40 分）

1. 旅客至國外觀光旅遊，應注意哪些事項？

2. 旅遊發生糾紛時，可尋求哪些單位協助？

學後評量

第二章　行前解約糾紛

一、是非題（每題 2 分）

（　　）1. 旅客參加旅行社的旅行團時，應簽訂書面旅遊定型化契約書才有保障。

（　　）2. 網路上向網友收取旅遊費用，揪團去旅遊，不但違法還有錢賺。

（　　）3. 旅遊廣告僅供參考，旅客報名後，旅行社可以不依廣告內容履行，以說明會資料為準。

（　　）4. 旅行社廣告上所定食宿、交通、觀光點及遊覽項目，應依契約所訂等級與內容辦理，履行契約義務不得低於廣告內容，否則違約。

（　　）5. 旅遊契約的附件及說明會資料，屬於契約內容的一部分。

二、選擇題（每題 2 分）

（　　）1. 下列何者不是旅遊契約內容的一部分？　(A) 別家旅行社的廣告　(B) 說明會資料　(C) 行程表　(D) 特別協議書

（　　）2. 旅行社將旅客轉讓其他旅行社出團時，應以何種方式為之？　(A) 畫押　(B) 口頭　(C) 書面　(4) 標注

（　　）3. 法國旅行團團費新臺幣 85,000 元，出發日 9 月 30 日，如團體未達最低組團人數時，旅行社最遲應在哪一天通知旅客取消，才毋須負擔賠償責任？　(A) 9 月 20 日　(B) 9 月 21 日　(C) 9 月 22 日　(D) 9 月 23 日

（　　）4. 承上題，如旅行社在 9 月 21 日通知旅客取消，旅行社要負賠償責任嗎？　(A) 已 7 日前通知取消，不需要賠償　(B) 要賠償團費 30%　(C) 要賠償團費的 20%　(D) 要賠償團費 10%

（　　）5. 承上題，下列那金額是旅客可以求償的？　(A) 17,000　(B) 25,500　(C) 42,500　(D) 85,000

（請沿虛線撕下）

三、問答題（每題 40 分）

1. 一般繳交的旅遊費用包含哪些？

2. 企業經營者的旅遊廣告不實時，消費者可參考哪些法條爭取賠償？

一、是非題

(　　) 1. 旅客報名參加旅行社旅行團時，提供必須證件讓旅行社辦理所需簽證或文件，是旅客的協力行為。

(　　) 2. 旅客不為協力行為時，旅行社可直接通知解除契約。

(　　) 3. 旅遊期間，旅客證照，領隊或導遊要負責保管。

(　　) 4. 除非基於辦理通關過境手續必要，否則領隊不收取及保管旅客證照。

(　　) 5. 旅行業代理旅客辦理出國簽證或旅遊手續時，應妥慎保管旅客之　各項證照，及申請該證照而持有旅客之身分證等。

二、選擇題（每題 2 分）

(　　) 1. 普通護照的效期多長？　(A) 十年　(B) 五年　(C) 三年　(D) 二年

(　　) 2. 未滿十四歲的護照效期上限多長？　(A) 一年　(B) 三年　(C) 五年　(D) 八年

(　　) 3. 護照申辦的主管機關是哪一個單位？　(A) 內政部移民署　(B) 外交部領事事務局　(C) 交通部　(D) 內政部

(　　) 4. 旅客出發當天抵機場時，發現未帶護照，下列敘述何者有誤？　(A) 趕快請家人送到機場　(B) 在機場臨時櫃台補辦　(C) 是可歸責旅客事由　(D) 通知領隊

(　　) 5. 護照遺失應先向哪個單位報遺失？　(A) 區公所　(B) 移民署　(C) 內政部　(D) 警察機關

三、問答題（每題 40 分）

1. 簽證問題引發的糾紛，請舉出 3 種狀況？

2. 承上題，可參考哪些法規？

一、是非題（每題 2 分）

（　　）1. 旅行社未達成旅遊契約所定之旅程、交通、食宿或遊覽項目等，旅客可向旅行社請求差額 2 倍的違約金。

（　　）2. 承上題，所增加之費用須由旅行社來負擔。

（　　）3. 承上題，若旅客受有損害，可再向旅行社請求賠償。

（　　）4. 旅行社所定之食宿、交通、觀光點及遊覽項目，應依契約所訂等級與內容辦理，旅客不得要求變更，但若旅行社同意變更，則不在此限制內。

（　　）5. 旅行社應提出差額之計算說明，如未提出，違約金計算至少為旅遊費用的 10%。

二、選擇題（每題 2 分）

（　　）1. 旅行社未達成旅遊契約所定旅程、交通、食宿或遊覽項目等，旅客可向旅行社請求差額幾倍違約金？　(A) 1 倍　(B) 2 倍　(C) 3 倍　(D) 4 倍

（　　）2. 旅行社於旅遊途中領隊變更旅遊內容，須以何種方式為之？　(A) 全體旅客書面同意　(B) 口頭徵詢多數旅客同意　(C) 領隊自行決定變更　(D) 口頭徵詢全數旅客同意

（　　）3. 延誤行程的時間浪費，在幾小時以上未滿一日，以一天計算？　(A) 3 小時　(B) 4 小時　(C) 5 小時　(D) 6 小時

（　　）4. 旅行社原預訂五星級飯店，但實際上卻只訂到四星級飯店，旅客可就其等級上落差向旅行社請求差額幾倍的違約金？　(A) 2 倍　(B) 3 倍　(C) 4 倍　(D) 5 倍

（　　）5. 行程表中原預訂五星級飯店（價值新臺幣 10,000 元），但實際上旅行社卻只訂到四星級飯店（價值新臺幣 5,000 元），試問旅客可就其差額請求多少金額？　(A) 10,000 元　(B) 15,000 元　(C) 20,000 元　(D) 25,000 元

三、問答題（每題 40 分）

1. 同樣的國外行程景點，為何團費相差數萬元？請至少列舉出 4 項原因。

2. 承上題，如吃住品質與合約有出入，可參考哪些法規請求賠償？

一、是非題（每題 2 分）

（　　）1. 旅行團旅行社應派遣合格領隊隨團全程服務。

（　　）2. 領隊帶團不可中途脫隊，必須全程隨團服務。

（　　）3. 旅行團全程要有領隊隨團服務，當地導遊不能取代領隊。

（　　）4. 合格領隊必須通過國家考試通過且完成職前訓練。

（　　）5. 依臺灣的法令規定，旅行團在國外指派的導遊，必須有導遊證。

二、選擇題（每題 2 分）

（　　）1. 出國旅行團的旅行社應派遣何人隨團全程服務？　(A) 合格領隊　(B) 公司業務員　(C) 任何人皆可　(D) 導遊

（　　）2. 關於領隊帶團的規範，下列何者為非？　(A) 必須全程隨團服務　(B) 可委託當地友人幫忙帶　(C) 不可中途脫隊　(D) 必須盡善良管理人注意義務

（　　）3. 旅遊途中，若旅客發生意外事故，下列何者必須有協助處理的義務？　(A) 飯店業者　(B) 同行友人　(C) 同住的室友　(D) 領隊或導遊

（　　）4. 旅行社派遣不合格領隊時，出發前旅客得知後，可否解除契約？　(A) 可以　(B) 不可以　(C) 不可以但可請求賠償　(D) 不可以但可請求賠償 5% 旅遊費用

（　　）5. 旅行社派遣不合格領隊，旅客可向旅行社如何求償？　(A) 應賠償每人以每日新臺幣 1,000 元乘以全部旅遊日數，再除以實際出團人數計算之 3 倍違約金　(B) 應賠償每人以每日新臺幣 1,000 元乘以全部旅遊日數，再除以實際出團人數計算之 2 倍違約金　(C) 應賠償每人以每日新臺幣 1,500 元乘以全部旅遊日數，再除以實際出團人數計算之 3 倍違約金。若受有其他損害者，並得請求損害賠償　(D) 應賠償每人以每日新臺幣 1,500 元乘以全部旅遊日數，再除以實際出團人數計算之 5 倍違約金

（請沿虛線撕下）

三、問答題（每題 40 分）

1. 如何展現領隊的貼心，降低行程糾紛？請至少舉出 3 項。

2. 因導遊的疏忽，讓旅客錯過參觀景點，旅客可依哪項法規請求賠償？

一、是非題（每題 2 分）

（　　）1. 旅客委託旅行社購買機票，雙方成立委任契約，旅行社可收取勞務報酬。

（　　）2. 旅行社受託代購機票，應向旅客索取正確的護照英文姓名。

（　　）3. 旅客委託旅行社購買機票，因航空公司航班更改取消，旅行社要負賠償責任。

（　　）4. 旅客購買機票，如因航空公司遲延造成行程取消時，旅客向航空公司請求賠償。

（　　）5. 旅客在旅行社網站購買機票，如因班機取消造成行程取消時，旅客可向旅行社請求賠償。

二、選擇題（每題 2 分）

（　　）1. 旅行社受旅客委託購買機票，必須向旅客要哪些資料提供訂位所需？　(A) 旅客護照中英文姓名　(B) 戶籍地址　(C) 旅客手機　(D) 身分證

（　　）2. 旅客委託旅行社購買機票，雙方成立何種契約？　(A) 委任契約　(B) 買賣契約　(C) 旅客運送　(D) 旅遊

（　　）3. 旅行社受託購買機票，旅行社依法可收取服務費做爲報酬？　(A) 不可以　(B) 可以　(C) 僅國際機票可以　(D) 可以收取機費費用 2% 做爲報酬

（　　）4. 旅客和航空公司因購買機票，雙方成立旅客運送契約，因運送遲延造成行程取消，旅客向誰請求賠償？　(A) 機場　(B) 政府　(C) 航空公司　(D) 旅行社

（　　）5. 搭機時如有貴重物品要托運應如何處理？　(A) 放一般行李箱即可　(B) 報值托運　(C) 交空姐保管　(D) 放一般行李箱標註貴重物品

三、問答題（每題 40 分）

1. 旅客透過網路向旅行社購買離島住宿，現因不可抗拒的天災，想取消訂房，請問該旅客可參考哪種法規？

2. 承上題，訂房費可否全數退還？

第七章　旅遊安全與緊急事件糾紛

一、是非題（每題 2 分）

（　　）1. 外交部公布的「國外旅遊警示分級表」如下：紅色為「不宜前往」；橙色為「高度小心，避免非必要旅行」。

（　　）2. 承上題，黃色為「特別注意旅遊安全並檢討應否前往」；灰色「提醒注意」。

（　　）3. 國外旅遊的疫情資訊，可參考衛生福利部疾病管制署發布之訊息（第一級、第二級、第三級）。

（　　）4. 國人赴大陸地區、香港及澳門，如遇有急難救助事件，可撥打外交部求助。

（　　）5. 旅客搭機託運行李，行李遺失時，應向航空公司櫃檯申報行李遺失。

二、選擇題（每題 2 分）

（　　）1. 交部公布的「國外旅遊警示分級表」：橙色為下列何者？　(A) 高度小心，避免非必要旅行　(B) 特別注意旅遊安全並檢討應否前往」　(C) 提醒注意　(D) 禁止前往

（　　）2. 國人赴大陸地區、香港及澳門如遇有急難救助事件，可撥打哪個政府單位求助？　(A) 外交部　(B) 陸委會　(C) 消保會　(內政部)

（　　）3. 旅遊過程中，領隊、導遊、司機，都是旅行社的哪種角色？　(A) 履行輔助人　(B) 沒有任何關係　(C) 臨時工　(D) 職員

（　　）4. 關於旅行業務的經營，下列敘述何者錯誤？　(A) 非旅行業不得經營旅遊業務　(B) 遊覽車司機攬客出團不違法　(C) 導遊私下招攬出遊是違法　(D) 旅行社執照必須經觀光局核准

（　　）5. 出國貴重物品的保管，下列敘述何者錯誤？　(A) 貴重物品要隨身攜帶保管　(B) 拖運時要報值　(C) 善用飯店保險箱　(D) 放在遊覽車上由司機保管

三、問答題（每題 40 分）

1. 外交部公布的「國外旅遊警示」，可分幾級？請簡述。

2. 遊覽車司機，非法經營旅遊業務，又未幫旅客投保，請問違反哪些法規？

一、是非題（每題 2 分）

（　）1. 旅行業舉辦團體旅遊、個別旅客旅遊及辦理接待國外、香港、澳門或大陸地區觀光團體、個別旅客旅遊業務，應投保責任保險。

（　）2. 承上題，旅行業責任保險，投保最低每一旅客及隨團服務人員意外死亡新臺幣 200 萬元。

（　）3. 旅行業責任保險，意外死亡每人最高可投保新臺幣 200 萬元。

（　）4. 旅行業責任保險海外急難處理費用每位旅客及隨團服務人員家屬前往海外或來中華民國處理善後所必需支出之費用新臺幣 10 萬元；國內旅遊善後處理費用新臺幣 5 萬元。

（　）5. 旅行社代訂遊覽車，旅行團意外傷亡，旅客可請求旅行業責任保險理賠。

二、選擇題（每題 2 分）

（　）1. 旅行業舉辦團體旅遊，必須為旅客投保何種保險？　(A) 旅行業責任保險　(B) 旅遊平安險　(C) 旅遊不便險　(D) 海外急難救助險

（　）2. 旅客意外受傷，下列敘述何者為非？　(A) 領隊應協助旅客就醫　(B) 不論意外事故發生的原因，醫療費用皆由旅行社負擔　(C) 由救援公司評估是否轉送回國　(D) 因可歸責旅行社事由發生意外事故，醫療費用由旅行社負擔

（　）3. 旅行業責任保險，最低每一旅客及隨團服務人員意外死亡保險金額？　(A) 新臺幣 100 萬元　(B) 新臺幣 300 萬元　(C) 新臺幣 200 萬元　(D) 新臺幣 200 萬元

（　）4. 旅行業責任保險海外急難處理費用每位旅客及隨團服務人員家屬前往海外或來中華民國處理善後所必需支出之費用新臺幣多少萬元？　(A) 5 萬　(B) 10 萬　(C) 15 萬　(D) 20 萬

（　）5. 旅行業責任保險海外急難處理費用每位旅客國內旅遊善後處理費用新臺幣多少萬元？　(A) 3 萬元　(B) 5 萬元　(C) 10 萬元　(D) 15 萬元

三、問答題（每題 80 分）

1. 旅客在國外被撞受傷，旅客可依哪些法規請求旅行業賠償？

問答題（每題 50 分）

1. 何謂職業核心素養？

2. 旅行社與導遊、領隊間的相互關係與責任為何？

版權所有·翻印必究